U0143103

L'Ambition de Vermeer

Daniel Arasse

培文·艺术史

维米尔的
"野心"

[法] 达尼埃尔·阿拉斯 | 著 刘爽 | 译 郑伊看 | 审校

北京大学出版社
PEKING UNIVERSITY PRESS

著作权合同登记号 图字：01-2019-1115

图书在版编目(CIP)数据

维米尔的"野心" / (法) 达尼埃尔·阿拉斯 (Daniel Arasse) 著；刘爽译；郑伊看审校. — 北京：北京大学出版社，2023.9
（培文·艺术史）
ISBN 978-7-301-34303-6

Ⅰ.①维… Ⅱ.①达… ②刘… ③郑… Ⅲ.①维米尔(Johannes Vermeer 1632–1675)－绘画评论 Ⅳ.①J205.563

中国国家版本馆CIP数据核字(2023)第147370号

Originally published in France as:
L'Ambition de Vermeer by Daniel Arasse
© 2016, Klincksieck Paris
Current Chinese language translation rights arranged through Divas International,
Paris 巴黎迪法国际版权代理 (www.divas-books.com)

书　　　名	维米尔的"野心"
	WEIMIER DE "YEXIN"
著作责任者	［法］达尼埃尔·阿拉斯（Daniel Arasse）著　刘爽 译　郑伊看 审校
责任编辑	黄敏劼
标准书号	ISBN 978-7-301-34303-6
出版发行	北京大学出版社
地　　　址	北京市海淀区成府路205号　100871
网　　　址	http://www.pup.cn　　新浪微博：@北京大学出版社 @阅读培文
电子邮箱	编辑部 pkupw@pup.cn　总编室 zpup@pup.cn
电　　　话	邮购部 010–62752015　发行部 010–62750672　编辑部 010–62750883
印　刷　者	天津联城印刷有限公司
经　销　者	新华书店
	787 毫米 × 1092 毫米　16 开本　13 印张　彩插28 页　200 千字
	2023 年 9 月第 1 版　2023 年 9 月第 1 次印刷
定　　　价	98.00元

目 录

第一章

"神秘的维米尔"

　　"正在杜伊勒里花园网球场美术馆举办的荷兰画派展览令人赞叹,主办方带给我们的最大乐趣,是将三幅代尔夫特的扬·维米尔(Jean Vermeer de Delft)的画带到了巴黎。"在1921年4月30日《观点》(*L'Opinion*)杂志的展评中[1],让-路易斯·沃杜瓦耶(Jean-Louis Vaudoyer)开篇便流露出自己对这位画家的偏爱,他在几行后又证实了这一点:维米尔所激起的仰慕之情"……近乎于爱",他的笔调里有"一种宣扬精神",毫不谦虚地想让那些尚未有幸成为"维米尔的爱慕者"的人"心生向往"。

　　不过,当沃杜瓦耶以"神秘的维米尔"(Le Mystérieux Vermeer)作为其系列文章的标题时,并没有体现出任何原创性;他热切地追随着托雷-比尔热(Thoré-Bürger),1866年,后者在历史上首次恢复了画家的名誉,将维米尔打造为他的"斯芬克斯"。[2]身为历史学家的托雷-比尔热还推出了第一部维米尔作品集。沃杜瓦耶是一位艺术批评家,他希望人们能够去感受维米尔:"或许也尝试去探究,是什么让这些画对我们产生了如此独特而深刻的

[1]　Vaudoyer, 1921, p. 487. 埃莱娜·阿代马尔(Hélène Adhémar, 1966年)部分再版了三篇沃杜瓦耶的文章。他们的关注也印证了我在文中提出的观点。沃杜瓦耶的全文,见本书附录三。

[2]　Thoré-Bürger, 1866, p. 297. 关于托雷-比尔热,参见Rebeyrol, 1952年。

吸引力"，能给人留下"宏大而神秘、高贵而纯净"的印象，感受"维米尔究竟有何等魔力，能够用最寻常、平凡的场景，带给观者如此神秘、强烈、独特的情感体验"。《神秘的维米尔》是一篇陈旧的文章，尤其是沃杜瓦耶对"文学性"绘画及其"主题"的保守态度，导致他将维米尔的艺术局限于纯造型艺术，并认为"这位了不起的天才，这位画家之王"是一位"典型的画家"（le peintre-type），因为"其作品散发出的魅力完全来自对颜料的掌控、处理与使用方式"。当然，正是维米尔的作画方式使他的作品具有原创性：其画面的情境感，以及对现代观者而言更加强烈的美学感染力，恰恰在于他与同时代画家相比，较少受到描述性、叙事性传统的束缚，后者正是同时期"风俗画"的特点。要想理解维米尔画作带给人的这一"印象"，需要试着去观察他的画是如何被画出来的。不过，如果将他的艺术简化为一种"纯绘画"，我们会使其思想内容和美学效果变得贫乏。这位出于个人目的，创作出像《绘画的艺术》（L'Art de la Peinture，图4）这样野心勃勃、构思精密的作品的画家，难道会对他的绘画主题漠不关心？事实并非如此，仅从造型角度来研究维米尔，会遗漏他作为画家赋予作品的内容。

不过，沃杜瓦耶的文章仍然值得一读。与克洛蒂尔德·米斯梅（Clotilde Misme）同时期在《美术报》[3]上发表的那篇枯燥乏味的概述相比，它不失为一篇出色的维米尔批评文章，甚至呈现出一段关于注视绘画的目光的历史，它讲述了画面与观者之间的复杂关系。

其中的一段话足以证实这一点。在5月14日的《观点》杂志上，沃杜瓦耶称："当我们走进博物馆时"，"总会被稍稍地"挑起一种"口腹之欲"、

[3]　Misme, 1921.

（一种）"味蕾上的期盼"。若"维米尔画作的颜色和质地满足了"这种欲念，那是因为"这种质地与颜色的美味，在第一次品尝之后（如果可以这么表述的话），很快就超越了老饕和美食爱好者所获的满足感"。维米尔的画是为美食家准备的；它首先让人想到"那些彼此相似的东西，比如珐琅与玉石、漆器与抛光的木头，以及那些需要复杂而精细的工序制作出的东西，比如奶油、酱汁、利口酒"。而后，"它又让我们想到那些自然界中的活物，如花蕊、果壳、鱼腹、某些动物玛瑙般的眼睛"。最后，正如这一图像盛宴所烹饪出的，维米尔的色彩"让我们想到存在的本源，让我们想到了血液"。这种思想和感觉之间神秘而奇妙的联系，引出了关于维米尔最奇异、最美、最野性的一页："……如果维米尔让我们想到了血，他却很少使用红色。不过，我们想到的并不是血的色调，而是它的质地。我们面对的是一位巫师，如果愿意，它可以是黄色的血、蓝色的血、褐色的血。在维米尔的画中，这种厚重、浓稠而缓慢的颜料，这种戏剧性的紧凑感，这种锐利的色调深度……常常带给我们一种印象，类似于看到一个伤口光泽的表面，仿佛覆盖着厚厚的清漆，或是看到厨房地面的瓷砖上，从悬挂的野味上滴落的血晕开的污渍。"

　　这种遐想的极端主观性奠定了其批评上的成效：我们都知道它对普鲁斯特（Proust）的影响，后者曾请求沃杜瓦耶帮助他观看展览。[4]它同时也建立

[4] Adhémar, 1966. 沃杜瓦耶对《代尔夫特一景》（*Vue de Delft*，图50）的描述让人想起普鲁斯特关于"一小片黄色的墙"的著名段落："……那些砖石房屋，用一种如此稀有、厚重而饱满的颜料绘制而成，如果忘记主题，只看这一小块画面，会觉得眼前并不是画的一部分，而是一块瓷片"。同样的，从维米尔的"技法"上看："他的艺术技巧展现出一种中国式的耐心，一种抹去创作细节和过程的能力，这只有在（转下页）

起自身的实际意义，因为这种自由异想实际上实现了作者最初的计划："或许也尝试去探究，是什么让这些画对我们产生了如此独特而深刻的吸引力"。作者的回答或许并不尽如人意，但它展现出一个很好的研究计划：维米尔的"神秘"首先在于他的作品对现代观者产生的惊人**效果**。[5]下文中讨论的正是绘画的这些**效果**，我将借助艺术史中现有的阐释方法与工具，来面对这位似乎难以定义的画家的作品。

这项研究起源于一个令人惊喜的观察：按照当时的标准，维米尔是一位"精细画家"（peintre fin）[6]，也就是说，一位画面细致入微的画家，以"描述性"画面的精细刻画著称。然而，维米尔却画得很模糊。他既不勾勒也不刻画事物，甚至在他尺幅最小的作品《花边女工》（*La Dentellière*，图47）中，人物形象塑造的轮廓都是影影绰绰、若隐若现的。而这正是维米尔作为

（接上页）远东的绘画、漆器与石刻艺术上才能见到"（Vaudoyer，1921年，第515、543页）。

[5] 没有证据表明维米尔在被托雷–比尔热重新发现之前，他的画会带来这样的效果。而当现代评论者放弃了图录的中立性，表达他们对维米尔的画作的感受时，他们有时会沉浸在最意想不到的遐想之中。

——因此，在讨论维米尔画作中的女性形象时，劳伦斯·高英（Lawrence Gowing，1952年，第61页）察觉到一种对女性的"恐惧"，当她们被"过于近距离地注视时"，成了一种"危险的源头"；在让·帕里斯（Jean Paris，1973年，第73页）看来，《妓女》（*La Courtisane*，图12）揭示了画家"潜在的自慰"；爱德华·斯诺（Edward Snow，1979年，第60、158页）在《倒牛奶的女仆》（*La Laitière*，图30）中发现了一种"不可否认的性……暗示"，维米尔在那个女人身上找回了"他所缺失的……这是其自身性欲的完美写照"。

[6] "精细画家"（fijnschilder）系荷兰黄金时代（1630—1710）画家的一类代表，力图在有限的作品尺幅内，用无形的笔触表现精微的细节。——译者注

一位微缩画家的矛盾之处 —— 他的所有艺术都是在模糊地画，其"描述性"（descriptive）的不精确构成他绘画方法的基本特点。

许多维米尔专家都注意到这一现象。有些人认为维米尔在模仿暗箱显像的效果，这也是他在绘制作品时使用的一项光学仪器。[7]维米尔当然熟悉暗箱，并可能在创作的准备阶段使用它。但维米尔将这一效果实现**在绘画中**的方式，以及对它进行的那些微妙的、精心考虑的、反复的改动，表明他并没有完全照搬自己在暗箱中看到的图像。后者只是为他提供了一些指示，一个可供参考的模版，起到近似创作草图的作用。维米尔对"描述性"的漠视是一种美学上的选择，它令画面呈现出一种特殊的效果，其中可能带有一部分"他赋予其描绘主题最个人化的内容"。

本书基于一个逐渐确立的信念：在我们眼中，维米尔绘画的"神秘感"，并不是一种单纯的"诗意"品质，也不是一种通过艰深的创作手法赋予画面的难以描述的"价值"。如果说维米尔的绘画中有什么"神秘"，它既不是一个"谜"，也不是一个"秘密"。它是画家在画面中建构的一种意图，以确保作品能够对观者发挥全部效果。这种神秘感也不是画家的一时兴起。它回应了22年（1653—1675）以来，维米尔在代尔夫特从事绘画创作的现实处境。他以个人化的方式去处理同时代画家的共同语言，以表达自己对前沿问题的

[7]　马丁·肯普（Martin Kemp）据此认为，"维米尔敏锐地关注到（在暗箱中获取的图像）的特点，他不断在画面中强化它们，使之转化为自身高度个性化的艺术特征"。而我们需要了解的正是这种"强化"行为，以及它背后的操作手法和要领。肯普观察到，维米尔的绘画效果"并不是把在暗箱中看到的图像分毫不差地复制到画面中"，不过就其中的变化，他仅观察到"一种绘画短缩的方式"（Kemp，1990年，第194页）。这样的阐释稍显不足。

立场，这些问题或属于艺术自身的范畴（当时荷兰的思想状况与绘画理论问题），或属于更为普遍意义上的历史范畴。[8]

这些历史背景与环境难以解释维米尔的艺术。不过，为了在荷兰画派内部界定维米尔个人的艺术**效果**，我决定去验证历史信息，以找出1650—1675年间，让维米尔区别于同时代画家的因素。维米尔的作品有自己的"结构"，用梅洛-庞蒂（Merleau-Ponty）的话说，这种"维米尔式结构"形成了一种"特殊的等值系统，它让画作的每个瞬间如同100个刻度盘上的100个指针，显示出同等的、不可替代的偏离"[9]。后者构成了一幅画的个性，即便它属于并根植在同时代普遍而寻常的绘画创作中。我们要关注的正是这种偏离。

我所遵循的方法将在本书章节中依次展开。

在一个多世纪的维米尔研究工作中，基于档案的历史性研究已经挖掘出大量不可忽视的文献资料。维米尔不再是那个令普鲁斯特着迷的"永远不为人知"的艺术家[10]。我们现在对他的个人生活和艺术实践的具体状况有了更

[8] 维米尔的创作活动，正好处在《明斯特条约》的签订（该条约在1648年确立了尼德兰联省共和国的独立）和路易十四（Louis XIV）入侵联省（1672—1678）之间，代尔夫特也逐渐退为省级城市。根据普赖斯（Price，1974年，第155页）的说法，维米尔的活动恰逢荷兰经济增长的结束，这一点意味深长。不过，当普赖斯在强调"通过社会状态推断个体心态是一种冒险做法"时，他却得出了维米尔"缺乏艺术和社会野心"的谬论。实际上，对维米尔来说，绘画并不是实现社会野心的一种工具，但他的创作却彰显出非凡的艺术野心。

[9] Merleau-Ponty, 1969, p. 99.

[10] Proust, 1988, III, p. 693.《追忆似水年华》的名气容易让人对维米尔绘画的实际方法产生误解。在引用普鲁斯特的话时，我们很容易忘记维米尔的画在小说中处于何等策略性的位置。

多的了解。它们构成了本书分析的起点，是使画家的作品得以实现，并确立他作为一个画家的原创性的必要前提。

我们无须再去梳理"问题的研究现状"，约翰·米夏埃尔·蒙蒂亚斯（John Michael Montias）凭借过人的博学与洞察力完成了这项工作[11]。但我们会集中讨论这些历史信息如何帮助我们理解维米尔的原创性。总的来说，我们对他的了解仍然相当有限，而且正如蒙蒂亚斯自己所强调的那样，人们在档案中搜集到的文献所涉及的问题，与"维米尔所关注的思想和艺术问题"相去甚远[12]。不过，这些文献至少可以纠正现有的错误认知，平息误解，终止那些因仰慕者的无知而产生的谣言。此外，它们有助于部分地重建当时的"社会结构"，正是在这一集体框架之中，维米尔建立了其个人化的"偏离"。即便安德烈·马尔罗（André Malraux）的说法没有错，"荷兰室内画家"维米尔，是"社会学家"而非"画家"得出的结论，但实际上，为了明确维米尔与德·霍赫（De Hooch）、特尔·博尔希（Ter Borch）的区别，也许最好先对当时的艺术环境及其创作实践有所了解，而不是去讨论"氛围""诗意"和希腊的"少女们"[13]……[14]

这些研究和信息揭示出两个重要的事实。正如维米尔很少参与当时"正

[11] Montias, 1990. 关于17世纪代尔夫特的整体艺术环境，参见Montias，1982年。

[12] Montias, 1990, p. 10.

[13] Korés，原指古希腊雕塑中的一种年轻女性标准像。——译者注

[14] Malraux, 1951, p. 473—474. 这种"画家"视角让马尔罗竭尽全力希望从艺术家笔下的各种女性面孔中辨认出他的妻子和长女。也有相关年表来证明这些个人推测的合理性。

常的"社交活动[15]，他的室内画也从未透露出他的家庭生活，尽管他的画室就在自家楼上。维米尔和他的同代人一样，将"风俗画"视为一种绘画门类；但比其他人更进一步的是，对维米尔而言，"风俗画"首先是一个"室内场景画"的问题，在他的处理与构思下，画中所再现的室内并不是画家作画的室内。

这些观察引发了新的思考。在第二章中，我们将通过维米尔在"画作中描绘的那些画"来分析他的绘画实践。这种间接的方式回应了（画面的）效果问题。在17世纪的荷兰绘画中，"画中画"的做法十分常见，甚至毫无新意。它们令人想起当时的荷兰室内的真实环境，并带有一些图像志上的影射，让画中的主要场景"具有道德意义"。事实上，对于画中画，维米尔有自己独特的处理方式。它们不仅没有明确的图像志影射，相较于同时代画家，维米尔对它们的表现也更加系统，在他眼中，这些画中画如同工具，服务于它们所在画面的结构。它们彰显出一种力量，令再现无须恪守"相似性真实"，而更多遵循画面自身构造的需要。因此，它们让人初步了解画家在创作中的构思。它们以一种特有的精确和严密，实现了画中画的作用，正如安德烈·沙泰尔（André Chastel）对此恰当的说法 —— 它们让我们在一幅画中看到了"它的制作过程"[16]。尤其当其中一幅"画"表现了一面镜子，反射出画家的画架，这种画面设计的"自反性"（réfléchissant）特征所产生的效果就更为明显了：这幅伦敦白金汉宫的《音乐课》（La Leçon de musique,

[15] 蒙蒂亚斯指出（Montias，1990年，第148—150页），直到1670年，维米尔很少出现在代尔夫特的公证人员面前，而他的父亲雷尼耶（Reynier）却相反，他是一位旅馆老板和画商，非常善于交际。

[16] Chastel, 1978, II, «Le tableau-dans-le-tableau»（画中画），p. 75（1967）.

图3、图33）值得我们进一步关注。

　　第三部分的分析专门针对保存在维也纳的《绘画的艺术》（图4）。正如维米尔亲自命名的标题所示，这幅画被构思为一个关于"绘画的寓言"。因此，它的内容明确地触及维米尔为其艺术设定的终极目标。然而，无论从画面结构还是从画面内容（其"主题"）的表现方式来看，《绘画的艺术》都有别于同时代画家对该主题的惯常处理。因此，我们或许有机会从中找出维米尔艺术理论观的一些要素。

　　随后，我们将尝试描述和辨别出"维米尔式结构"——或用一个能够简要概括当前分析的说法——"维米尔式场所"。[17]目的是确定画家在组织画面过程中做出的主要选择。这一研究特别关注作品不变的"表面效果"和"精心构思所暗示的三维空间"之间的相互作用。在其中，我们尤其会注意到，维米尔在创作中使用"暗箱"并不是要去模拟"视觉上的真实"，而是因为暗箱揭示了那些肉眼不可见的现象。关于使用这种光学仪器背后的意义与内涵——无论从维米尔绘画的理论观念，还是从其思想或精神性内容来看，都有待我们进一步探究。

　　我们不会仅仅停留在"维米尔式地点"本身，进行艺术"造型"角度的分析。本研究将围绕维米尔用以塑造其地点的图像志主题展开。实际上，这一主题背景有助于将我们对"维米尔式结构"的描述和辨别与具体的内容联系起来，后者不仅在绘画理论层面可确切表达，也和维米尔与同时代画家共同的创作主题密切相关，正是在这些主题中，画家彰显出自己的特点与个性。

[17]　Arasse, 1989.

下文并没有试图解释这位画家的"天才",也没有破解他的"秘密"。我想以更为谦逊的态度,尝试在画家的作品中看他的意图如何展现,并以某种方式在"画"中实现——尽管构成画面的因素看起来毫无新意:其中的图像素材和精神素材是维米尔与同时代画家共享的。然而,正是这一双重素材令维米尔的"天才"(génie)得以发挥,在此回到这个词朴素而古老的含义ingenium:事物的先天品质、人的天资、智力、天赋、创造力、灵感、天才。

维米尔画中的设计、意图和选择,成就了这些"极富天才"的作品。为了识别出它们,我们必须近距离地看这些作品,在画中跟随画家的一举一动,去观察他的创作手法。能够帮助我们分析维米尔作品的真正材料,是这些画作本身。

第二章

创作的环境

今天我们在阐释维米尔的艺术时，如果忽略了文献研究所揭示的他从事艺术创作的具体环境，以及他生前享有的声誉，将会产生错误的解读。实际上，与人们长期以来的看法相反，维米尔在17世纪的荷兰既不是不为人知，也不是无人赏识。

在沉寂了近两个世纪的维米尔一跃成为欧洲艺术天才时，绘画史家们称他为"无名天才"。而令人惊讶的事实是，在整个18世纪，维米尔作品在收藏家和艺术爱好者中都享有极高的声誉。我们必须考虑这个矛盾的现象，因为我们对维米尔昔日"荣耀"的认识，将有助于了解他的绘画实践和观念。

维米尔的声誉

正如阿尔贝特·布兰克尔特（Albert Blankert）[1]所指出的那样，维米尔的作品经常出现在私人收藏及其图录中，并获得高度评价。在1710—1760年间，他的四幅画——可能以他人之名——进入了萨克森王储及英格兰国

[1] 参见Blankert，1986年，第185页及之后。例如《身穿蓝衣的少女》（*La Jeune Femme en bleu*，图38）在1791年以维米尔之名售出，远远早于19世纪人们"发现"维米尔的（艺术）光芒，曾有佚名作者指出："华丽的光影效果使它具有独特的魅力，使这位著名大师的作品与众不同。"

王不伦瑞克公爵（Duc de Brunswick）的收藏。但早在1719年,《倒牛奶的女仆》（图30）就被称为"维米尔著名的倒牛奶的女仆"。而在1727年6月发表在《法兰西信使报》（*Mercure de France*）上的《关于奇珍室的选择与布局的信》（*Lettre sur le choix et l'arrangement d'un cabinet curieux*）中,德扎里耶·德·阿让维耶（Dezallier d'Argenville）还将"维米尔"（Vandermeer）列入值得珍藏的北方画家的（长）名单中。维米尔作为"适合私人收藏的画家"的名声也随之确立。在1792年出版的《弗拉芒画家画廊》（*Galerie des peintres flamands*）中,让-巴蒂斯特·勒·布朗（Jean-Baptiste Le Brun）收录了一幅《天文学家》（*L'Astronome*）的版画。他指出历史学家们从未"谈论"过维米尔,并强调这位画家值得"特别关注":"他是一位非常伟大的画家,他以哈布里尔·梅曲（Gabriel Metsu）的方式作画"。1804年,《音乐会》（*Le Concert*,图13）亮相巴黎卖场,展览图录强调维米尔的"作品""一直被奉若经典,值得用来装饰那些最美的奇珍室"。在18世纪末与19世纪初,维米尔的画备受追捧,价格急剧上涨。《地理学家》（*Le Géographe*,图39）1798年以7路易卖出,1803年以36路易转售;1822年《代尔夫特一景》（图8、图50）以2900荷兰盾的高价被莫瑞泰斯皇家美术馆买走;维米尔的绘画启发了当时的荷兰艺术家,他的一些画作被仿制,如《倒牛奶的女仆》、《小街》（*La Ruelle*）、《代尔夫特一景》、《珍珠项链》（*Le Collier de perles*,图31）、《天文学家》（图18）和《花边女工》（图47）——最后一件作品的仿作于1810年以"代尔夫特的范·德·梅尔（Van Der Meer de Delft）或其模仿者"[2]的名义在鹿特丹出售。

[2] Blankert, 1986, p. 194.

　　1816年，维米尔出现在艺术史家笔下。在《我们国家的绘画史》(*Histoire de la peinture de notre pays*)中，范·艾恩登(Van Eynden)与范·德·维利根(Van der Willigen)正式记录了这位画家。不过，他们只提到了维米尔的三幅画，并且仍然十分依赖他在艺术爱好者中的声誉："没有一个买主不知道他，不准备花高价来拥有他的一幅画"，因为它们"无愧为最重要的收藏"。不过，他们也将维米尔置于绘画史中，称他为"荷兰画坛的提香，擅用笔触，色调深沉"。[3]

　　在1816年以前，历史学家们的沉默是有特定原因的。其中一些原因在于17世纪末和18世纪初的艺术史研究状况；另一些原因则与维米尔绘画创作的某个特殊方面有关。

　　纵观整个18世纪，荷兰绘画史都建立在阿诺尔德·豪布拉肯(Arnold Houbraken)的巨著之上，他在1718—1720年间在阿姆斯特丹出版了三卷《荷兰画家大剧场》(*Groote Schonburg der Nederlantsche Konstschilders en Schilderessen*)。自1729年起，雅各布·坎波·魏尔曼(Jacob Campo Weyerman)再次使用了这个标题，之后又有1750年扬·范·戈尔(Jan van Gool)的版本，以及1753—1764年间让-巴蒂斯特·德康(Jean-Baptiste Descamps)的巴黎版本。与瓦萨里对意大利文艺复兴绘画的研究一样，阿诺尔德·豪布拉肯的著作也为后世的历史学家提供了资料来源。但豪布拉肯只在其中提到了维米尔的名字，并没有记录其他任何信息。这一沉默通常被解释为，尽管他对阿姆斯特丹及其家乡多德雷赫特的画家了如指掌，但他对代尔夫特绘画的了解是基于迪尔克·范·布莱斯韦克(Dirck van Bleyswijck)

[3]　Blankert, 1986, p. 158.

在1667年出版的著作《代尔夫特城市概况》（*Description de la cité de Delft*）。但范·布莱斯韦克遵循传统，只赞颂了城市中已故的名人，而在1667年，维米尔仍然活着，所以范·布莱斯韦克只提到了他的名字[4]。

然而，这种解释并不充分。《代尔夫特城市概况》表明，早在1667年，维米尔已经在家乡享有盛名。为了悼念1654年在当地火药库爆炸中身亡的画家卡雷尔·法布里蒂乌斯（Carel Fabritius），范·布莱斯韦克引用了印刷商阿诺尔德·邦（Arnold Bon）写的一首短诗。这首诗的最后一节将维米尔列入城市的名人之中：法布里蒂乌斯"凤凰"涅槃，维米尔灰烬重生。这段文字足以说明，在1667年，维米尔已被公认为代尔夫特最伟大的画家。[5]而豪布拉肯却对此只字未提，这一省略表明他也许不知道维米尔的存在和他的作品，所以宁愿忽略这首诗的最后几行，也不愿显露自己对"重生的凤凰"一无所知。

这一选择解释了此后历史学家们的沉默；但它却无法解释为什么豪布拉肯本人会对维米尔一无所知，毕竟他是范·布莱斯韦克曾经大加赞誉的画家，在1696年已经有21件作品在阿姆斯特丹的拍卖行出售[6]。豪布拉肯的

[4] Blankert, 1986, p. 147-148. 范·布莱斯韦克还引用了当时仍在世的教堂内饰研究专家亨德里克·范弗利特（Hendrick van Vliet）的话（Liedtke，1976年，第57页）。

[5] 这只凤凰死在了30岁/在才华与荣耀的巅峰/但时运女神希望在它的灰烬中可以涌现/维米尔，一位大师，能与之一较高下。关于本诗的两个版本以及维米尔本人可能在其写作过程中的干预，参见本章注释31。

[6] 1696年5月，共有45件作品（包括21件维米尔的作品）在阿姆斯特丹举行的迪西乌斯收藏（La Collection Dissius）拍卖会上出售。更令人惊讶的是，豪布拉肯居然遗漏了这次重要的拍卖事件，而在4月份，拍卖的布告已经发布："在这些杰作中，（转下页）

无知可能源于维米尔自身的绘画实践、创作节奏及其融入当代艺术市场的方式。

从1653年到1675年的22年间，维米尔总共创作了45—60幅作品。也就是说，他每年大约画2—3幅作品[7]。和同时代画家相比，他的产量少得惊人[8]。这构成了维米尔艺术创作的一大特点，后文将会继续讨论；目前，我们只需要注意，豪布拉肯对维米尔一无所知，肯定是因为他的作品数量十分有限——更何况其中有相当一部分都被代尔夫特的同一位藏家买下了。

与维米尔不同，赫拉德·道（Gérard Dou）每年都会从一位藏家那里获得500荷兰盾的"一次性付款"，以确保对画家作品的优先购买权[9]，而维米尔在出售作品时没有采用这种定期预付酬金的形式。不过，在1650年底至1674年间（即维米尔艺术生涯的大部分时间），同一位藏家经常从维米尔那里购买画作，偶尔还会借钱给他，或为他的下一幅作品提前付款。

这位忠实藏家的身份十分重要。长期以来，人们都认为他是印刷商雅各

（接上页）有21件实力出众、魅力非凡的作品出自已故的代尔夫特的约翰内斯·维米尔之手，构图丰富多样，皆为画家的佳作。"参见Blankert，1986年，第154页。根据惠洛克（Wheelock，1988年[2]，第44页），这一时期，豪布拉肯应该不在阿姆斯特丹，而生活在多德雷赫特。

[7] 参见Montias，1990年，第303—305页。鉴于画家完成的作品较少，估算的差异就变得非常重要；这种差异是由于蒙蒂亚斯采用了不同的计算方式，他将传世的与遗失的、有史料记述和无史料记录的作品都纳入考虑。

[8] 彼得·德·霍赫（Pieter de Hooch）的图录中收录了163件"确凿无疑"的维米尔真迹和15件"尚未定论"的作品，但仍有294件作品已经"遗失"或仅出现在文本描绘中，因而不确定归属（另有43件作品的归属有误）。参见Sutton，1980年，第73—144页。

[9] 参见Naumann，1981年，第25页。

布·迪西乌斯（Jacob Dissius），他于1696年在阿姆斯特丹出售了个人收藏（其中包括21件维米尔的作品）。但蒙蒂亚斯已经表示，事实并非如此。雅各布·迪西乌斯生于1653年，也就是维米尔加入圣路加行会那年，他是通过自己的妻子获得了这些画，后者从父母那里继承了维米尔的作品。而他的岳父母，彼得·克拉斯·范·勒伊芬（Pieter Claesz. van Ruijven, 1624—1674）和他的妻子，属于代尔夫特的上层阶级，拥有可观的财富。他们是城市贵族阶层，享有特殊的社会地位。在17世纪初，范·勒伊芬家族曾对阿米纽斯（Arminius）及荷兰抗辩派（les Remonstrants）主张的宗教宽容态度表示同情，这一抉择阻碍了彼得·克拉斯进阶最高的市政职位。此外，档案材料还显示，范·勒伊芬不仅与维米尔相交甚好，两人更是超越了寻常的赞助人或藏家与画家的关系。由此，我们必须彻底抛下对维米尔的传统印象——一位代尔夫特的无名画家，他的唯一追随者是当地的面包师[10]。

　　然而，维米尔与范·勒伊芬之间的特殊关系为画家带来的好处是模棱两可的。它或许保证了画家的稳定收入和一定的社会声望，让他接触到一些潜在买主。但同时，这也限制了其作品的传播，因为在维米尔有限的作品中，近乎一半都落入这位本地藏家手中。正如蒙蒂亚斯所指出的："如果当时有更多狂热的藏家来宣扬维米尔的荣耀，他的名声将会流传得更广，死后也会更加声名远扬。或者，如果范·勒伊芬的收藏位于像阿姆斯特丹这样的国际

[10]　上述内容参见Montias，1990年，第246页及之后。必须强调的是，这位叫做亨德里克·范·伯伊坦（Hendryck van Buyten）的面包师身份是存疑的，确切地说，他并不是"当地的面包师"：他的收入相当可观；根据蒙蒂亚斯的说法，他的名字位居代尔夫特城市富人榜的前列。

大都会，而不是代尔夫特这样的省城，维米尔同样会声名显赫。"[11]

无论如何，约翰内斯·维米尔在生前既不是不为人知，也不是无人赏识。其他的材料也可以证明这一点。

在1672年5月，当他第二次担任代尔夫特圣路加行会理事时，他被派往海牙，为勃兰登堡大选帝侯（le Grand Électeur de Brandebourg）将要购买的一些意大利绘画提供专家意见[12]。

此外，在1663年和1669年，至少有两次外国艺术爱好者在途经该市时走访了维米尔的画室。这两次拜访值得引起我们的注意。我们将进一步看到，在1666年出版于里昂的《旅行日记》（Journal de voyage）中，法国人巴尔塔扎·德·蒙科尼（Balthasar de Monconys）记述了他于1663年8月11日拜访维米尔一事；他的叙述十分有意思，因为其中谈到了维米尔的商业活动。近期发现的彼得·泰丁·范·贝克豪特（Pieter Teding van Berckhout）的《日记》（Journal）中记录了两次会面，作者分别于1669年5月14日和6月21日拜访了维米尔。第一次会面仅被概括为一句话："在抵达时，我见到了一位名为维米尔的杰出画家，他向我展示了笔下的几件珍品"。在今天看来，"珍品"（curiosités）一词有些出人意料，它比起仅仅形容为"杰出的"（excellent）更令人难以理解，这表明在1669年，维米尔的名声已经传到了代尔夫特以外。

而对于6月21日的经历，范·贝克豪特的记述则更为详尽："……一位名为维米尔的著名画家，向我展示了他的几件代表作，其中最为出色和令人

[11]　Montias, 1990, p. 270.

[12]　同上书，第219—220页。

惊奇的部分是画面中的透视。"在此，维米尔不仅只是"杰出的"，还是"著名的"，我们从中得知，范·贝克豪特之所以会在一个月前称其画作为"珍品"，是因为维米尔在"透视"领域展现出了"卓越"的才能。这一简短的评论表明，或许我们对于维米尔艺术的这一方面尚未给予足够的关注[13]。

　　这几句话十分重要，因为在同一年，范·贝克豪特还去过海牙、莱顿和多德雷赫特，分别拜访了卡斯帕·内切尔（Caspar Netscher）、"著名的"赫拉德·道和科内利斯·比斯霍普（Cornelis Bischop），并同样强调了后者在透视上的精湛技艺。[14]正如蒙蒂亚斯所指出的，作为一位消息灵通的艺术爱好者，这位同代人给予维米尔、道、内切尔或比斯霍普同等的评价，这一事实足以终结那个"不为人知"的维米尔的传奇。

――――――――――

[13] 我们希望知道范·贝克豪特在1669年6月21日看到的究竟是维米尔的哪几幅画。在公认的维米尔作品中，我们只能确定一件：《绘画的艺术》（图4），这幅作品大约创作于1666—1667年，在维米尔去世之前一直保存在他的家中。我们希望确认《情书》（La Lettre d'amour，图26）是否也是其中之一：这幅作品的创作时间被布兰克尔特确定为1668年，被惠洛克确定为1669—1670年，维米尔在透视结构中呈现出"非比寻常"而又"令人惊奇"效果，以至于彼得·德·霍赫在《带鹦鹉的夫妇》（Couple avec perroquet，现藏于科隆，图25）中再次使用了这一结构。遗憾的是，由于维米尔的生平年表并不可靠，难以得出确定的结论。

[14] 范·贝克豪特对比斯霍普的评价并不令人感到意外，后者是尼古拉斯·马斯（Nicolas Maes）的门生，通过室内空间的衔接来展示透视效果是他们的强项――有可能受到来自代尔夫特本地画家的影响，比如赫拉德·霍克吉斯特（G. Houckgeest）、埃马努埃尔·德·维特（Emanuel de Witte）、卡雷尔·法布里乌斯或彼得·德·霍赫等。因此当我们赞叹作为透视大师的维米尔时，应当谨慎一些。这可能只是一种既有的程式或代尔夫特画派――以及受到这种程式影响的画家们的共同特质。不过，我们也没有理由（我们将看到，事实正好相反）忽视维米尔的作品在透视领域的种种创建。

维米尔无疑是代尔夫特最杰出的（在世）艺术家之一，在1660年代就是当地的名人。早在1662年，年纪轻轻的维米尔已经担任圣路加行会的理事一职。不过，在评价维米尔在30岁后获得的"荣誉"时，我们不应该过分高估这一身份。在1662年，代尔夫特行会的情况对于画家来说并不乐观。大多数知名艺术家都离开了这座城市，前往阿姆斯特丹或海牙，由于代尔夫特缺少有资质的年轻画师，行会理事们年事渐长。[15]此外，在1661年，也就是维米尔获得任命的前一年，圣路加行会举办了50周年庆典。随后，行会更换了总部，但确认了1611年通过的章程。借此，行会重申了对于工艺传统的重视，并与1642年在多德雷赫特、1644年在乌德勒支、1651年在霍伦、1653年在阿姆斯特丹和1656年在海牙发生的运动划清了界限，该运动鼓动画家们要求和争取建立独立"行会"的权利，以此区别于手工业者、制陶匠、玻璃工匠等。[16]正是在这样一个极为保守的行会中，维米尔被选为两位画家理事之一，与其他手工艺门类的代表们共事。

维米尔与金钱

在现存有关维米尔生活状况的少量信息中，至少有一点是可以肯定的：在第二次被任命为圣路加行会理事的五年后，维米尔去世，留下了一大笔债务。人们常把1670年代初爆发的金融危机归咎于路易十四在荷兰发动的战争。的确，1676年4月，当维米尔的遗孀凯瑟琳娜·博尔内斯（Catharina

[15] Montias, 1990, p.184.

[16] Haak, 1984, p. 31. 有关这一工艺传统势力的相关论述，参见Alpers，1990年，第198页及之后。

Bolnes）向荷兰最高法院要求延期偿还债务时，曾指出维米尔在战争期间"收入甚微，几乎分文不挣"，他甚至不得不亏本出售自己的画作。[17]路易十四的军队在荷兰发动的战争令艺术市场备受打击，而艺术市场对该国艺术家的收入至关重要。不过，我们是否应该听信凯瑟琳娜·博尔内斯的一面之词？事实上，通过更为严谨的档案材料分析，能够部分还原艺术家的收入来源，它令我们怀疑，维米尔是否会为了生计而作画？他最终的惨淡处境是否真的是因为他的画作滞销？这个问题并不是在捕风捉影，也并非无足轻重。因为如果维米尔不为生计而创作，这一态度就构成了其相对于同时代大部分画家的显著"偏离"。实际上，荷兰画派的特点之一，正是画作按照供需原则，在自由艺术市场上销售。公共性宗教订件不复存在，官方世俗题材的订单也相对有限，所以画家的受众是在市场上购画的私人买主。[18]而维米尔却对这一切表现得漠不关心，这种态度透露出他对画家这一职业的独特见解，种种迹象都可以证实这一点。

　　首先，正如我们所看到的，维米尔的产量很少，即使在他经济状况窘迫的1670—1675年间，他也没有加快自身的创作节奏。此外，维米尔从来不

[17]　Montias, 1990, p. 235-236. 正是由于这一请求（获得法院批准），维米尔的财产被宣告为破产财产，他的遗产必须交由一位理事管理，这位理事是科学家列文虎克（Leeuwenhoek）。

[18]　关于荷兰绘画的经济背景，参见Price, 1974年，第119页及之后；Larsen-Davidson, 1979年，第25页及之后；Sutton, 1980年，第xv—xviii页。的确，也存在另一种情况，艺术赞助人预定了一位艺术家的全部或部分创作，尤其是"精细画家"，他们的作品制作周期长，价格昂贵，往往会预留给上层人士。参见Gaskell, 1982年；Montias, 1987年，第462页，Alpers, 1988年，第95—96页。

会重复使用过去的图式或设计，即使它们广受好评 —— 而像德·霍赫这样的画家则会在成功的设计上稍做改动，再次使用，甚至会在受欢迎的作品里抽取一个细节，将它放大绘制成一件作品。[19]

此外，当巴尔塔扎·德·蒙科尼在1663年拜访维米尔时，画家没有向他展示任何画作。[20]这个简单的事实揭示出一种完全不商业化的态度，与时代格格不入（以至于我们不禁要问，维米尔是否真的愿意向外人展示自己的作品）。诚然，凯瑟琳娜·博尔内斯在1676年向荷兰高等法庭提交的请愿书表明，维米尔也在进行绘画交易，像他的父亲和众多同时代的画家一样。但是，他只把这一活动限制在极小的范围内。在维米尔去世时，其名下只有26幅画，总价值仅为500荷兰盾 —— 平均每幅画价值40荷兰盾。而在1675年，当阿姆斯特丹商人赫里特·乌伊伦堡（Gerrit Uylenburgh）宣告破产时，其收藏的画作数量有维米尔的5倍之多，平均每幅价值100荷兰盾。二者的差距

[19] 比如，《高尔夫运动员》（Joueurs de Kolf，1658—1660，普勒斯顿·蕾西庄园藏）实际上放大了画家另一幅作品《房间》（La Chambre）中的女孩形象，这幅画有3幅存世版本，4幅有文献记载的版本和9幅摹本。参见Sutton，1980年，第86—88页。

[20] "在代尔夫特，我见到了画家维米尔，他手头没有任何作品：但我们在一位面包师家里看到了一幅，这件仅绘有一个人物的作品却花费了他600里弗，这个价格买六把手枪都应该绰绰有余。"关于这段文字，及维米尔的"面部特写画"（Tronie）的高昂价格，参见Montias，1990年，第191—192页。到1663年，维米尔的声誉已经被拜访他的名人所证明。巴尔塔扎·德·蒙科尼（1611—1665）是一位数学与物理学家，他与伽桑狄（Gassendi）、帕斯卡（Pascal）、阿塔纳斯·珂雪（Athanasius Kircher）等欧洲知识界的精英们保持密切往来；他的《旅行日记》发行了4个法语版本（1665—1666、1677、1678、1695），之后又以德语出版（1697）；参见Schwarz，1966年，第172页。

清晰可见；足可见维米尔在艺术品交易方面相当节制。

然而，令上述观察具有意义的是，维米尔并不贫穷。他的生活甚至相当阔绰：除去那些零星的卖画收入（私人交易或存画销售），维米尔的年收入至少有850荷兰盾，与1660年左右代尔夫特的彩陶厂主收入相当。事实上，对他而言，绘画创作和其他的收入来源相比，只是一项额外补充。

这种财务状况在17世纪的荷兰并不罕见。但维米尔的不同寻常之处在于，虽然他的事迹表明他极其重视自己作为画家的"职业"，但他并不是通过这份工作来保障舒适的生活——或是维持生计。由此可见，即使维米尔不像费迪南德·博尔（Ferdinand Bol）、雅各布·德·盖恩（Jacob de Gheyn）、阿尔贝特·克伊普（Albert Cuyp）等"绅士—画家"们（peintres-gentilshommes）那样，可以随心所欲地从事创作，甚至随时可以歇笔，至少他的家庭生活相对宽裕，不需要靠绘画来维持生计，因此也不用大量创作——无论这种做法是否与其个人性格有关。[21]

维米尔与绘画

如果这些信息不能阐明维米尔进行绘画创作的方式，以及他的绘画世界与其所处的现实世界之间的关系，那它们就只是一些传闻。

正如上文所述，维米尔最后的窘迫处境不仅是因为其作品的滞销（私人交易或存画出售）；也是因为战争造成的家庭收入锐减（特别是各类土地的地租）；更重要的还有，家中11个孩子不断增加的开销。[22]然而，尽管维米

[21] 具体论述参见Montias，1990年，第194页及之后。

[22] "维米尔财产"中的主要债务包括欠面包师亨德里克·范·伯伊坦的（转下页）

尔逝世后的家具清单显示，他的众多子女曾住在这间房中，我们却从未在维米尔笔下的室内场景中见到过任何孩童形象。这一现象在同时代的荷兰绘画中十分罕见；它表明维米尔绘画中的现实和他的现实生活毫无关联。

文献还表明，在1664年被捕之前，维米尔的姐夫曾有多次极端暴力的行为，甚至殴打维米尔"临产"的妻子。[23]然而，维米尔的画中仍然呈现出平和、沉静的内在氛围。

因此，这些档案文献表明，维米尔并没有将自己的真实生活表现在作品中。相反，虽然他的绝大部分作品再现的都是与日常生活密切相关的室内场景，但对他而言，现实生活与画中所描绘的生活构成了两个彼此独立、互不渗透的世界。[24]

试图在维米尔的作品和他的现实生活之间寻找某种关联，只会得出不切实际的解读。只有根据同时代室内画的创作实践、规范、样式和传统，来看待维米尔笔下的场景，才能找到他作为画家的个人特质。维米尔绘画的"真

（接上页）726荷兰盾。根据蒙蒂亚斯的计算（Montias，1990年，第229—230页），这笔钱足以维持2—3年的面包供应量（取决于是白面包还是黑面包……）。蒙蒂亚斯还指出了维米尔的岳母玛丽亚·廷斯（Maria Thins）在维持"维米尔账户"财务平衡中所发挥的作用。

[23]　参见Montias，1990年，第168页及之后。

[24]　当阿尔珀斯（Alpers，1988年，第66页）将《绘画的艺术》（图4）视为"画室中艺术家自画像"的代表作时，他低估并误解了这件作品。在一些画家身上可以看出艺术与家庭生活之间的渗透：在雅各布·卡茨（Jacob Cats）为《豪厄里克》（Houwelick）所绘制的插图中，家庭中的母亲借用了画家妻子的形象，参见Brown，1984页，第59页。不过，这一现象并没有出现在维米尔的作品中。关于《绘画的艺术》中展现帷幔的方式，参见本书第六章注释14。

实世界"就是这些画中的世界；这是一个属于绘画的世界，而绘画对他而言，成了一项私密的、特殊的活动。维米尔的画并没有服从商业或社会性目的，这是他作为画家工作的地方，是他不断进行绘画研究的地方，而这项工作最精微之处在于，它首先表达了一种"个人化的需要"，一种秘密的个人投入。由于维米尔并非为了谋生而创作，他不会因其他有利可图的事务而放弃绘画[25]，并且，岳母和妻子提供的经济支持足以让他过上舒适的生活，他也无须像埃马努埃尔·德·维特和彼得·德·霍赫那样，在1650年代末离开代尔夫特，前往当时的艺术之都阿姆斯特丹寻求出路。对维米尔来说，绘画似乎构成了一个限定的世界，一个能够展现他艺术想法的自主世界。

可以肯定的是，维米尔绘画的总体演变与同时代艺术家是一致的——尤其体现在从宗教和神话主题转向了室内场景画。但仔细研究会发现，在这个共同的演变过程中，维米尔的艺术仍然有别于他人，它始终具有自身内部的问题。虽然维米尔从不重复使用那些能够让他轻易获得商业性成功的图式，但他反复采用有限的元素和构图，并加以整合、调整和变化。这些变化呈现出维米尔笔下某些主题或人物群组的演变，但这种演变并不是线性

[25]　1673年初，当维米尔的经济状况不尽如人意时，他并没有去经营母亲留下的"梅赫伦"（Mechelen）旅馆，而是把它租给一位药剂师，并且收取的租金比上一任租户更低（Montias，1990年，第205页）。面对同样的情况，其他荷兰画家或许会放弃绘画，成为旅店老板，时不时还要演奏他们的"安格尔的小提琴"（Violon d'Ingres）。1668年，霍贝玛（Hobbema）娶了阿姆斯特丹市长兰贝特·雷恩（Lambert Reyn）的一位女佣。随后，他被任命为市级品酒师，并获得了相应的报酬。虽然霍贝玛并未因此完全放弃艺术——因为他最著名的作品《米德尔哈尼斯大道》（L'Avenue, Middelharnis）标注的创作日期是1689年——但他的创作产量大受影响（参见Alpers，1990年，第199页）。

的：其中一些作品构成了母本——尤其是德累斯顿的《读信的少女》（*La Liseuse*，图5）——从中展开各种艺术创作上的问题，它们相继出现，逐一获得解决。而这类探索的艺术强度尤其体现在维米尔艺术生涯早期——1650年代，他逐步地吸收了大师们不同的创作手法。[26]范·贝克豪特在1669年对于维米尔透视才能的赞美尤其具有启发性，因为，维米尔在早期创作中并没有能力（或没有意愿）去"正确地"构建几何空间。无论是《耶稣在马大和马利亚家中》（*Le Christ chez Marthe et Marie*，1654—1655，图10）、《狄安娜和她的仙女们》（*Le Diane et ses nymphes*，1655—1656，图11），还是转折时期的作品《妓女》（1656，图12），维米尔对空间的界定和物品在空间中的位置都是不够确切的。相较之下，《沉睡的年轻女子》（*Jeune Femme assoupie*，约1657，图21）才是画家在透视领域的一次真正的实践。此外，维米尔再没有使用过这类构成画面的方式，之后也从未去展示他的透视技巧。即便如此，他在透视上的表现仍然不可小觑；只有在重拾意大利的样式时，他才会在这方面表现一种"用艺术掩饰艺术"（l'art cache l'art）的效果，我们之后会看到，维米尔是如何通过细微调整透视结构来营造这些精妙的效果，这构成了"维米尔式结构"（structure Vermeer）最具辨识度的特质之一。

我们也许触及了维米尔艺术态度中最本质的特征：他作为画家的野心。这无关乎社会抱负：他的商业选择足以证实这一点，除了大都会艺术博物馆

[26] 参见Blankert，1986年，第79页及之后；Montias，1990年，第116—122页、第154—167页。

的《少女头像》（*Tête de jeune fille*，图48）[27]之外，维米尔没有画过任何肖像画。然而，肖像创作却是一项重要的收入来源，也是令画家声名远扬，取得社会性成功的绝佳途径；并且，肖像画的数量在17世纪的荷兰相当可观。不过，对于画家而言，肖像画并没有多大的理论性价值。在17世纪初，卡雷尔·范·曼德（Carel Van Mander）就曾称其为"艺术中的次等技艺"，并且根据他的说法，亚伯拉罕·布卢马特（Abraham Bloemaert，维米尔可能在他那里完成了自己的学徒生涯[28]）之所以"没有为肖像画留下任何空间，是为了不让自己的精神受到干扰"。与维米尔同时代的画家萨穆埃尔·范·霍赫斯特拉滕（Samuel van Hoogstraten）并没有把肖像画放在很高的位置上，而在18世纪初，赫拉德·德·莱雷斯（Gérard de Lairesse）认为，一位艺术家"为了沦为奴隶而放弃自由，为了屈从于'自然'之缺陷，而违背高贵'艺术'之完美"，着实令人"难以理解"。[29]在室内场景的表现上，维米尔没有违背这种完美[30]；他的野心无关乎商业，也游离于社会之外，它彰显在绘画

[27]　但是，准确地说，这是一幅"无名肖像"（可能画的是维米尔的一个女儿，参见 Montias，1990年，第208—209页）。它不具有特定的社会性效应，并且，它是《戴头巾的少女》（*Jeune Fille au turban*，图7）中理想"面部特写画"的一个"现实"变体，这足以证明，维米尔关注的是绘画性问题。

[28]　见本书第140页。

[29]　关于这些观点，参见 De Jongh，1971年，第156页。关于荷兰"风俗画"（peinture de genre）的基本概念，参见 Brown，1984年，第61—63页；Sutton，1984年，Blankert，1985年。

[30]　虽然赫拉德·德·莱雷斯对肖像画不屑一顾，但他很欣赏范·米里斯（Van Mieris）的室内场景画（参见 Brown，1984年，第62—63页）。在比历史画低等的体裁中，也可能存在"高贵艺术"（noble art）；在这种情况下，是画家的野心与追求（转下页）

中，是一种只关乎艺术创作的野心，从这个意义上看，绘画艺术本身就是画家的目标所在。[31]

在维米尔的个人艺术演变中，有两幅画尤其值得我们注意——《绘画的艺术》与《信仰的寓言》（Allégorie de la Foi），它们特别清晰地呈现出这种对理论野心的表达。这两幅画之所以引人注目，不仅在于维米尔处理了一个寓言性主题，还在于1665—1670年间，当画家重拾早期创作的尺幅大小时，使用了一些对他而言异常巨大的作品形制。

让我们仔细端详《绘画的艺术》（图4），这幅寓意画充分证实了维米尔在思想上的野心。值得一提的是，画面中艺术家的姿态、他的服装和"寓言式画室"的整体环境，都令人想起莱昂纳多·达·芬奇对正在作画的画家的著名描述。与浑身落满大理石粉末，忍受着震耳欲聋的锤声的雕塑师不同，

（接上页）成就了其作品的高贵。

[31] 布兰克尔特（Blankert，1986，第155页）为此提供了一个细节上的佐证。阿诺尔德·邦的最后一句诗在印刷卷本中存在两个不同版本："……大师维米尔沿着他的道路前进/……大师维米尔足以与之匹敌"。由于布莱斯韦克的著作只出版过一次，所以只有在印刷过程中才有机会进行更改。而布莱斯韦克的编辑恰好是诗歌的作者——阿诺尔德·邦。所以这种修正只可能出于"严肃"（sérieux）的理由，鉴于书籍出版于1667年而上述诗作（可能）作于1654年，将维米尔称为法布里蒂乌斯的"匹敌者"（而不仅仅是一位"追随者"）的版本很可能诞生于1667年，当时维米尔已经颇有名气，并成为圣路加行会的理事。布兰克尔特由此推测，这首诗是应维米尔本人的要求修改的。这一干预行为进一步展现出维米尔对其艺术声誉（及其传播时所使用的措辞）的极大重视，因为这绝不是一个中立性质的改动。第一个版本重在强调维米尔对法布里蒂乌斯的追随；而第二个版本则意在凸显两位大师之间的竞争。关于这一竞争（æmulatio）的现实意义，参见E. de Jongh，1969年，第56页及之后，他特别引用了萨穆埃尔·范·霍赫斯特拉滕的话。

"画家悠闲自如、衣着整齐地坐在画作面前，轻轻挥舞着画笔，涂抹出令人愉快的色彩；他的穿着符合自己的品味，安身的住所干净整洁，装饰着美丽的画作……" [32]难怪对维米尔而言，绘画是一种精神性产物（cosa mentale）。

而《信仰的寓言》（图2）值得进一步讨论，因为它反映出维米尔艺术实践所处的社会语境，这很可能是构成他绘画野心的一个基本要素——维米尔的天主教信仰。这的确有可能是一幅为私人创作、带有明确天主教寓意的作品。被石块压死的蛇，一个异端的象征性形象——应该会冒犯到代尔夫特的新教徒，因此这张画只适合放在天主教的礼拜堂，或更有可能放在某位虔诚的天主教徒的家中。[33]

维米尔来自一个加尔文教家庭。不过，在加入圣路加行会之前，他于1652年与凯瑟琳娜·博尔内斯结婚，随即皈依了天主教。婚后不久，他住进了岳母家，位于代尔夫特天主教社区，当地人称其为"教皇主义者之角"。

[32] Chastel, 1960, p. 42.

[33] Montias, 1990, p. 214. 有时人们也会认为《信仰的寓言》（图2）是由代尔夫特耶稣会委托创作的，他们的教堂距离维米尔的住所只有一步之遥。但这幅作品于1699年在阿姆斯特丹售出，说明它更可能是一幅私人订件，因为在1670—1699年间，代尔夫特耶稣会没有理由将它卖掉；参见Montias，1990年，第266—267页。关于天主教寓言的图像志分析，参见De Jongh，1975年，第70—75页。需要补充的一点是，将切萨雷·里帕（Cesare Ripa）预设的"亚伯拉罕的献祭"（Sacrifice d'Ambraham）替换为十字架上的耶稣，这在当时的荷兰是一个明显带有天主教色彩的选择。实际上，如果采用"亚伯拉罕的献祭"主题，将更能引起加尔文教徒的共鸣（Smith，1985年，第295页）。另外，画中人物的姿势（手捂住心脏）直接取自里帕的《天主教信仰》（Fede Cattolica），象征着真正的信仰源自内心，而不像虚假的信仰那样经常表现在"肉体的腐朽外表"上（Ripa，1970年，第150页）。

蒙蒂亚斯研究的重要之处在于，他解释了维米尔的皈依并非偶然：他深深地融入了姻亲家庭的天主教环境，甚至超越了单纯的家庭关系。[34] 然而，在1650—1675年间的代尔夫特，成为天主教徒并不是毫无风险的。城中的宗教迫害虽然有所缓解，但该城市的包容性远低于那些更加开放与进步的城市。只有加尔文教徒才能在市政部门获得职务，并且，即便在宽容的政策下，天主教的仪式也只能在“秘密教堂”中进行，还经常遭受威胁——更多地来自当地百姓，而非当局，因为后者深知天主教徒们对城市繁荣做出的贡献。[35]

　　通常情况下，维米尔的研究者们在分析他的艺术时，不会考虑到他的天主教信仰。从常识上看他们似乎是对的。除了《信仰的寓言》之外，我们熟知的维米尔的赞助人和买主都不是天主教徒，也没有任何记录表明，维米尔婚后的众多天主教亲戚中，有哪一位曾经向他购买过画作。但若就此断言，维米尔艺术中的宗教倾向无关紧要，不免失于偏颇。早在《信仰的寓言》之前，画家最初的两幅宗教题材作品《耶稣在马大和马利亚家中》（图10）和《圣巴西德》（*Sainte Praxède*，图1）已经透露出天主教的影响。[36] 而此后没有天主教买家，可能是因为维米尔在完成《妓女》后选择从事室内场景画创

[34]　Montias，1990年，第188页及之后，尤其是第193页：维米尔有可能在1669年被派去为一对在俗的（天主教）姐妹辩护，她们生活在阿姆斯特丹，是当地两位知名耶稣会教士的姐妹。

[35]　同上书，尤其参见第144—146页。

[36]　惠洛克（Wheelock，1988年，第48页）指出了马大与马利亚主题中的天主教色彩。蒙蒂亚斯（Montias，1990年，第156页）强调了维米尔在佛罗伦萨画家菲凯雷利（Ficherelli）的《圣巴西德》的摹本中加入十字架的天主教意义。

作，并就此进入当代画坛的主流之中。在代尔夫特，私人藏品的主导主题根据拥有者的宗教信仰而有所不同。在新教徒那里，我们会看到室内场景画、风景画、静物画和以《旧约》为题材的宗教画；但绝不会看到耶稣像或者圣母像。相反，天主教徒的室内空间很少会装饰风景画，而更多用以《新约》为题材的宗教画（"看这个人""救世主基督""圣母"和"圣母子"），以及一些祈祷图。[37]因此，维米尔的画面主题迎合了新教徒的需求。但问题在于，维米尔对这些主题的处理方式。这些主题只构成维米尔绘画极为寻常的一面，也是他与同时代画家最大的共同之处。但他处理主题的方式却可能与天主教的绘画观念、绘画的功能和魅力有关。

回到《信仰的寓言》，与维米尔的现代藏家反复强调的内容相反，这幅画完全没有呈现一种艺术上的倒退。[38]而对它的分析也证实了维米尔的艺术野心，并表明在时人眼中，这种野心最终获得了成功。

这件作品令许多现代评论者感到不悦，因为画家把寓言表现在17世纪的荷兰室内，这是矛盾的；在这样的室内出现一条被压死的蛇，是一个"触目惊心的错误"[39]。这类批评受到一种观念的影响，即"写实主义"必须具备一致的真实性，而现实和寓言所属的领域完全不同。不过，在17世纪，维米尔并不是唯一一位将二者融合在一起的画家，并且，在这个荷兰室内场景中，唯一"不真实"的是这只被压死的蛇，这一事实本身就具有意义，因为它通

[37]　在此感谢约翰·迈克尔·蒙蒂亚斯（John Michael Montias）教授与我交流自己正在进行的研究中的信息。

[38]　Wheelock, 1988, p. 118. 根据作者的说法，《信仰的寓言》可能是维米尔"唯一的错误"。

[39]　同上。

过"寓言的方式"表现了异端的失败。

此外，维米尔在一个现实的荷兰室内场景中加入寓言词汇元素，这构成了寓意画领域的一次突破。历史学家们应当去寻找画家创作的缘由，而不是以（错时的）写实主义的真实性之名，谴责这种"偏离（真实）"的细节。因为这一独特的"创造"令人想到"秘密教堂"的活动，这些教堂屈居于世俗建筑内，是代尔夫特天主教徒被迫使用的礼拜场所。因此，这个"现实寓言"或许呼应了荷兰天主教徒的宗教运动的一个特殊时期。我们将在《绘画的艺术》中再次看到这种"现实寓言"的概念，若我们只是"想象一位画家正在画一位打扮成克利俄（Clio）的模特，并认为他以历史女神为灵感源泉"[40]，来证实画面中的真实性，那么作品在寓意上的范围和野心就会大打折扣。事实上，这两幅画都在以"现实的"方式去表现寓言，若我们以"真实性"之名接受其中的一件，而否定另一件，那就无法理解维米尔通过它们展现的绘画思想的整体性（体现在二者相似的总体构思上）。

关于《信仰的寓言》的艺术品质，现代历史学家可以表达他们的个人品味，但如果他想从历史角度来评价一件作品的质量，就必须根据同时代的艺术品味标准来做出判断。这并不是要否定历史学家目光上的错时（anachronisme）；这是他们的工作的基础。然而，就一件作品的艺术品质而言，历史学家的工作恰恰在于了解曾经受欢迎的（画作），并追溯这种被遗忘的品味是因何而生。而《信仰的寓言》的成功，令人毫不怀疑同代人对这件作品的高度评价。

1699年，《信仰的寓言》在阿姆斯特丹以400荷兰盾售出，比三年前在同

[40]　Montias, 1990, p. 267.

一城市出售的《代尔夫特一景》（图50）高出了两倍。而作品拥有者的身份更加耐人寻味：作为阿姆斯特丹威瑟尔银行主管、汉堡邮局驻阿姆斯特丹办事处局长，赫尔曼·范·斯沃（Herman van Swoll, 1632—1698）是一位举足轻重的藏家，拥有大量意大利画家和荷兰顶尖艺术家的作品；在1668年为自己建造的房子里，他请到了尼古拉斯·贝尔赫姆（Nicolaes Berchem）和赫拉德·德·莱雷斯等重量级画家绘制壁画。[41]最后，他还是一位新教徒。因此，可以肯定的是，只有《信仰的寓言》在他眼中具备艺术上的品质，才会促使他买下这幅画（可惜不确定购买时间）。如果意识到，维米尔在画中采用的表现手法，在当时已经成为一种"精细"和"流畅"风格的典范，在荷兰艺术家中广为流行，那么我们就不难理解斯沃的眼光。正如蒙蒂亚斯所指出的，维米尔在画中呈现的"冷峻的古典主义"，和他今天被我们推崇的作品风格不同，但这可能是因为，维米尔希望与流行于莱顿、阿姆斯特丹的"精细绘画"一较高下。在没有离开代尔夫特的情况下，维米尔已经展示了自己有能力与艺术之都的画家竞争。[42]

由此看来，《信仰的寓言》证实了维米尔在绘画上的野心，它宣告了这份野心的双重维度：历史野心（与最杰出的同代人平起平坐，并参与当代绘画史）和理论野心（在当时最流行的绘画体裁——室内场景画中表现寓言，即重新思考绘画体裁理论本身[43]）。

最后，《信仰的寓言》表明，要理解维米尔的绘画、它的结构和意图，

[41]　Montias, 1990, p. 214. 参见Sutton，1984年，第4页。

[42]　Montias, 1990, p. 214.

[43]　关于17世纪荷兰的各门艺术的等级，可着重参阅Blankert, 1980。

必须考虑他思考它们的角度，即一种绘画性角度。不过，这并不意味着要错时地将维米尔看作一位"为艺术而艺术"的追随者，而是将他的画理解为对1650—1675年间荷兰画家与绘画状况的一种回应，这一回应在艺术领域展开，并深入绘画自身的问题。

第三章

画中画

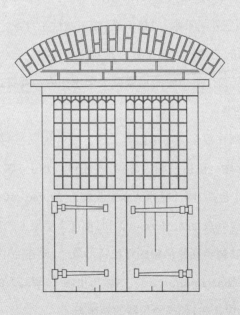

维米尔留存至今的所有作品构成了一个由34幅或35幅画组成的图集[1]。其中大部分为"室内场景画",共有25幅,其余分别为3幅宗教画(包括《信仰的寓言》)、2幅室外场景画、2幅(或3幅)女性半身像、1幅神话主题和1幅寓意画(《绘画的艺术》)。这个数目是众所周知的,它相当有限。人们曾试图将维米尔在其画作中描绘的18幅画也考虑在内,并将这18幅"画中画"视作研究的第二图集。

这个补充系列在很多方面都值得关注。它的构成与34幅维米尔原作非常不同:6幅风景画,包括一幅"海景"(还可以加上3幅乐器盖上的风景画),4幅宗教画[包括2幅《摩西从水中获救》(*Moïse sauvé des eaux*)、1幅《最后的审判》(*Jugement dernier*)和1幅《十字架上的基督》(*Christ en Croix*)]、出现在3幅不同作品中的丘比特形象、2幅作品中的风俗画[其中1幅为《媒人》(*L'Entremetteuse*)]、1幅历史画[《罗马人的善举》(*Roman Charity*)]、1幅肖像画和1幅描绘乐器的静物画。

在这组作品中,目前有2件由维米尔"临摹"的原作被确定:《音乐会》

[1]　关于对《戴红帽子的年轻女子》(*La Jeune Femme au chapeau rouge*,图49)存疑的原因和保留意见,参见本书附录二,第162页及之后。

（*Le Concert*，图13）和《坐在维金纳琴前的女子》（*Femme assise devant sa virginale*，图15）中出现的《媒人》，临摹自迪尔克·范·巴布伦（Dirck van Baburen）在1622年绘制的作品，现藏于波士顿博物馆（图14）；《信仰的寓言》（图17）中的《十字架上的基督》出自雅各布·约尔丹斯（Jacob Jordaens，图16），现藏于安特卫普特宁格基金会。这2件作品属于维米尔的岳母，放在她的房中，维米尔在婚后不久便住在这里。人们一般认为，维米尔的其他16幅画也是如此——或属于玛丽亚·廷斯，或属于艺术家的个人收藏，甚至属于他的商品库存。[2]

事实上，与其指望在这些画中画里找出画家的个人创造，从而大大拓宽维米尔作品所涵盖的主题范围[3]，倒不如将它们视为画家根据现成画作绘制的微缩摹本。这些画中画值得进一步关注，因为它们的处理方式在一定程度上

[2]　玛丽亚·廷斯拥有一些画，包括1幅"绘有一位伸出手指的媒人的画"（极有可能是范·巴布伦的《媒人》，图14）和1幅"绘有一位吸奶的人的画"，极有可能表现的是"罗马人的善举"，即佩拉（Pera）哺乳狱中父亲西蒙（Cimon）的故事，可能就是《音乐课》（图33）画面左侧边缘的那幅。另外，维米尔逝世后的财产清单显示，他拥有2幅"十字架上的基督"（可能是《信仰的寓言》中参考约尔丹斯原作绘制的摹本）、1幅"丘比特"［几乎可以肯定它出现在《中断的音乐会》（*Le Concert interrompu*，图22）和《站在维金纳琴前的女子》（*Femme debout devant sa virginale*，图23）］、1幅"维奥尔琴与骷髅头"［可能是《写信的年轻女子》（*Jeune Femme écrivant une lettre*，图20）背景中的"乐器静物"，原作者是科内利斯·范·德·默伦（Cornelis van der Meulen）］。参见Montias，1990年，第200、202页。

[3]　另一方面，绘于乐器盖上的风景无疑是维米尔的"发明"，它根据不同场合发生变化。那些挂在墙上的风景画有时非常模糊，充其量只能被视为按照某位画家或画派的"手法"绘制的草图。但这些草图的面貌本身会使对"风景画家维米尔"的艺术解读变得非常困难和武断。

揭示了维米尔的艺术理念。

画中画在荷兰绘画中十分常见。虽然教堂里没有画，荷兰人的住宅中却装饰有大量画作，在产生任何理论效果之前，画中画证实了绘画与具体现实生活环境的密切关系。[4]然而，这些画中画不仅是为了展现绘画所在的私密环境。正如埃迪·德·容（Eddy de Jongh）早已指出的那样，它们通常会对主要场景做出"象征性"和道德性的注解。[5]同样的，乍看之下，维米尔的做法和同时期画家相比并没有根本的区别。的确，以《情书》（图26）中出现的海景画为例（维米尔唯一留存至今的海景题材），爱情与大海、恋人与追寻幸福港湾的航船之间在概念上的联系在当时颇为常见。正如亚瑟·惠洛克（Arthur Wheelock）所揭示的，《情书》在这方面十分接近扬·克鲁尔（Jan Krul）于1664年在阿姆斯特丹出版的文集中的一则寓言，维米尔有可能临摹了家中两幅"小型海景画"中的一幅，通过它暗示少女手中信件的爱情色彩。[6]这解释了作品目前的标题。

至此，维米尔依旧是一位典型的荷兰画家。不过，即便他在画中画中表现的是流行主题，仔细观察便能从中看出一些体现其原创性与"天才"的元素。维米尔的画面再现远非忠于原作或"写实主义"，也并非仅为了表达道德上或"象征性"的劝诫，它摆脱了一切简单化的理解，进一步分析表明，

[4]　以范·巴布伦的《媒人》的画框为例，在作于1665年前后的《音乐会》（图13）中是乌木框，而在作于1674年前后的《坐在维金纳琴前的女子》（图15）中变成了贴金木雕框，蒙蒂亚斯（Montias，1990年，第204页）特别指出，这种转变顺应了1660—1670年间装裱流行样式的发展。

[5]　De Jongh, 1971, p.146 *sq*.

[6]　Wheelock, 1988, p.41.

这正是画家刻意为之。

失真的引用

范·巴布伦的《媒人》（图14）在维米尔的作品中出现过两次：分别在《音乐会》（图13）和《坐在维金纳琴前的女子》（图15）中。鉴于这位乌得勒支画家的原作早已为人熟知，我们可以观察到，维米尔对其画面再现进行了精心的设计。

范·巴布伦的画作有两个存世版本。阿姆斯特丹荷兰国立博物馆的那幅是已知最早的，它在波士顿博物馆的这幅带有签名和日期的画出现在市场上之前，一直被认为是原作。后一幅高品质的作品令阿姆斯特丹的版本更像是一件仿作，尤其体现在其作者缩减了《媒人》原作画面的右半部分，以追求一种更为传统的平衡对称式构图。而根据劳伦斯·高英的说法，维米尔临摹现成画作的手法，及其对原作的"忠实"，足以让我们确定他"临摹"的是范·巴布伦的原作。[7]

不过，高英认为维米尔笔下的《媒人》完全照搬了带签名的原作，未免过于草率。若这幅画的两次出现构成对一件名作的双重"引用"——对于画框表现如同引文中的引号——显然在两件作品中，这种引用都是不精准的、歪曲的，它们服从于所属画面的结构。

在《音乐会》（图13）中，这幅画清晰可见，维米尔谨遵了原作的形制和尺幅（101×107cm）。相反，从《音乐会》到《坐在维金纳琴前的女子》

[7] 参见Gowing，1952年，第123—124页，以及第126页的注83。但玛丽亚·廷斯也可能有比阿姆斯特丹版本更接近原作的摹本。

（图15），画面中《媒人》的尺幅明显变大——因为维米尔没有完全"引用"范·巴布伦的画，这种效果就更强烈了，这幅画在高度和宽度上都被画框截断，从而失去了完整明确的边界。此外，在《坐在维金纳琴前的女子》画面中，《媒人》的形制似乎发生了变化：原本略微横向的画面明显变为纵向——通过这种不寻常的处理，这幅《媒人》同波士顿的原作相比，似乎与阿姆斯特丹的"摹本"更为"相似"。不过，这种外在形制上的变化绝非无心，亦非无意：在被截断后，范·巴布伦的"画"在画面右上角占据了一个纵向的矩形空间，恰好与其所属的画面形制成比例。这一安排增强了画面构图的视觉效果，并加重了"妓院场景"在《坐在维金纳琴前的女子》画面语境中的"象征性"价值。[8]

因此，如果说维米尔无比忠实地遵循了他所临摹的画作，足以让我们认出它，甚至觉得他的岳母拥有原作，那么这种忠实性仍然是相对的。它灵活又不失严格地受制于维米尔对作品构图和效果的设想。

维米尔处理他所临摹作品的自由性在对待雅各布·约丹斯的《十字架上的基督》（图16）时更加明显，这幅画被"引用"在《信仰的寓言》（图2，图17）的背景之中。

只要对原作稍做观察，不难发现维米尔去掉了十字架后方梯子上的男性形象，以及十字架下方的圣徒抹大拉的玛利亚。二者的缺席在图像志层面并非毫无影响：约丹斯的画更接近"耶稣受难"主题，或令人联想到即将

[8] 维米尔不止一次地进行这类成比例的切割：在《沉睡的年轻女子》（图21）中，画面左上角（被截断）的画作（一幅"丘比特"）占据的矩形空间同样与整幅作品成比例。而并非巧合的是，在《沉睡的年轻女子》的画面整体结构中，这幅"丘比特"的"象征"作用虽强烈却不明确（见下文）。

发生的下十字架，而维米尔的画面却根据在天主教反宗教改革运动中复兴的传统布局，将圣约翰和圣母重新安排在十字架上的耶稣脚下，从而削弱了画面的戏剧性，使作品看起来更像是一件巨幅的"祈祷图"（Image Dévote）。然而，在马利亚的身影与十字架上耶稣的身体之间，保留了一位"忧郁"的女性形象（十字架下方的三位"马利亚"之一），这说明图像上的转变并非出于图像志层面的原因，更可能是出于形式上的考虑。原作中抹大拉的马利亚和梯子上的男性形象，会模糊或者干扰对图像的"阅读"。本应出现在"信仰"肩膀上方的抹大拉的马利亚的头部，不仅难以辨认，还会不必要地使画中的这一时刻变得复杂；在画家看来，突出梯子上的男性形象会削弱玻璃球上的反光效果，而后者在《信仰的寓言》中具有至关重要的教理意义。[9]

一旦我们了解原作，不难看出维米尔对其临摹作品的强制力，而这种强制力在他的作品中随处可见——或是同一幅画以不同的形式多次出现［《摩西从水中获救》（*Le Moïse sauvé des eaux*）］，或是在仅出现一次的画面内部，维米尔有意改变了引用的语境（《最后的审判》）。

1668年，维米尔在《天文学家》（图18）中留下了签名和日期。他在背景墙上绘制了一幅画，画面主题为《摩西从水中获救》，但无法确定他所临摹的原作[10]。此外，《天文学家》的取景让我们无法得知这幅"摩西"真正的

[9]　参见De Jongh，1975年，第69页及之后；同见本书第143—145页。维米尔改变原作以适应其画作的强制力，尤其体现在《信仰的寓言》中，他对约丹斯作品的画面形制的调整上：原本纵向延展的矩形画面加宽了，为了在比例上更加符合所在画面的形制与情境——因此圣约翰虽然离耶稣更远了，却恰好与象征性的圆球处于同一轴线上。

[10]　布兰克尔特（Blankert，1986年，第190页）引述了至少三种可能性：分别（转下页）

形制，但它显然是按照中等甚至更小的尺幅加以表现的。在两三年后完成的《来信》(La Lettre, 图19）的背景中，维米尔又画了一幅《摩西从水中获救》，与《天文学家》中那幅"完全一样"。不过这一次，作品的右上方被截断；原作的尺幅仍然无法辨识，"画中画"也相应地大幅度发生变化。除了在尺幅上明显扩大，人物和画面的关系也发生了变化：画面上方的风景向高处延伸，人物群像也与画面的左边框拉开了距离（在之前的版本中，画面的左边框在左侧人物的膝盖处截断）。所有维米尔专家们都注意到这幅"摩西"的尺寸相较另一幅变大了，却没有展开进一步评论。然而这个事实提供了一个惊人的例证，即维米尔并不会忠实地再现这些画作的真实面貌，而是根据画面构图需要对它们进行调整。[11]

出现在《持天平的女人》(La Femme à la balance，图29）背景中的《最后的审判》在布局上的安排尤为关键。我们之后将会看到这幅画中画如何对作品在道德和"象征"层面的阐释发挥决定性的作用。无论在何种情况下，它在画面几何构图上的位置都极为明确：它几乎正好位于作品右上角的四分之一处，在维米尔的画面中异常显眼。因此，无论从图像志还是形式上看，这幅《最后的审判》都不失为维米尔作品中最重要的一幅画中画。不过，维

（接上页）来自J. 范·洛（J. van Loo）、克里斯蒂安·范·古温伯格（Christiaen van Gouwenbergh）和彼得·莱利（Peter Lely）。

[11] 我们可以据此推测，藏于华盛顿的《写信的年轻女子》(图20）画面中那件尺幅巨大的"带有乐器的静物"的情况也是一样。这种"引用"明显超出了这类绘画的常规尺幅——其中有可能包括维米尔拥有的"维奥尔琴与骷髅头"，既然后者和其他的9幅画一样（包括1幅大尺寸的"十字架上的基督"），都挂在画家住所内的"厨房"中。见本章注释2。

米尔巧妙而刻意地改变了乌木框下半部分的形制：正如亚瑟·惠洛克所指出的[12]，《最后的审判》的画框变得更宽，且位于女性人物右边的画框比其左边的更低。这种变形在很大程度上说明维米尔"忠实"于视觉的客观状态，它显然是为了呈现一个中性而清晰的背景，以实现画面平衡，并以此突出图像的几何中心……

　　只有对画家的实践抱有天真或错误的看法，才会对维米尔在画中画中采用（明显或隐晦）的手法感到过分惊讶。若我们像对待代尔夫特"斯芬克斯"的34幅画那样，细致入微地研究同时代画家，会发现他们也有类似的操作。不过，维米尔缓慢的节奏带给画面的精细和沉思的品质，使这些手法产生了另一种效果，这是追求速度和产量的画家所无法获得的。不管怎样，这些手法都消解了维米尔绘画中的"写实主义"色彩，甚至动摇了其作品中本应具备的"描述性使命"（vocation descriptive），即它们在本质上追求忠实地再现事物的外表，或像戈德沙伊德（Goldscheider）所说的那样，是"一种描绘性而非构思性的艺术"[13]。当我们遇到另一类画中画，即在维米尔作品中出现的各种地图时，应该记住这一点。一项博学的研究已经辨认出维米尔临摹的每一幅地图及其制作日期；然而，刚刚从维米尔画面再现中观察到的现象，提醒我们要谨慎地对待其临摹过程中的"写实主义"手法，并灵活地分析这些地图在画面中被置入和摹绘（即被"引用"）的方式。

[12]　Wheelock, 1981, p. 108.

[13]　Goldscheider, 1958.

意义的悬置

正如上文所言：在17世纪的荷兰绘画中，画中画通常起到"象征性"或道德性的作用，在这一点上，维米尔的创作与同时代画家没有根本区别。然而，如果我们更细致地观察，同样会看到其艺术在寻常外表下的"偏离"。当维米尔致力于画中画在形式层面的呈现时，也在处理它们在象征上的作用。他最大限度地精练再现的手法，强化它们在画面内部的视觉效果。维米尔的画中画构成了一种明显的存在，有时比同时代画家们的更为持久，正是这种存在感，增强了它们带给画面的道德或"象征"意义。然而，这种意义通常是不确定的、难以把握的。就好像维米尔在处理流行的画中画主题时，一方面试图让人察觉到"意义"的存在，另一方面又避免让人明确和清晰地理解这一意义。

《持天平的女人》（图29）最明显地体现出这一构思。背景中存在感强烈的《最后的审判》表明少女行为背后的道德和宗教意涵。但这些意涵的具体所指却不明确；这幅作品拒绝任何单一的解读，它引发了五种不同的假设：

——阿尔贝特·布兰克尔特首先提出年轻女子的行为与《最后的审判》图像之间可能存在一种对立模式。这位女子代表了"虚空"（Vanité），她忙着称量珠宝，沉迷于世俗世界的财富，从未思考过最终的审判。

——随后在显微镜检测中表明，天平的托盘是空的。因此，亚瑟·惠洛克观察到，画面中的年轻女子专注于手中的天平，却对散落在桌面上的珠宝漠不关心，这个天平意味着女子"对自己的行为负责，她正在考量与权衡"；而挂在她面前的墙上的镜子表明了她渴望了解自己："接受了保持人生平衡的责任，她意识到等待自己的是最后的审判，并丝毫没有感到畏惧"。

——在南妮特·萨洛蒙（Nanette Salomon）看来，新教画家很少表现

"最后的审判"主题，这一主题肯定与画中的事实相关，即年轻女子显然怀有身孕，且天平的两端保持着平衡。因此，这里的宗教含义应该具有天主教色彩。因为结合《最后的审判》来看，平衡的天平有悖于新教的宿命论。

——此后，伊万·加斯克尔（Ivan Gaskell）将挂在墙上的镜子和画面中心的天平联系起来，并借助当时非常流行的切萨雷·里帕的《图像手册》（*Iconologie*）来阐释作品：右手持镜，左手托着金色天平，外表尊贵的女子是真理（Vérité）的拟人化形象。结合《最后的审判》与桌面上的珍珠，这位"真理"成了"宗教启示的神圣真理"。

——最后，让我们回到问题本身，布兰克尔特推测，《持天平的女人》的道德寓意为"真理战胜了物质力量"。他的阐释主要基于17世纪初的一幅版画，画中一位"持天平的年轻女子"的形象与背景的《最后的审判》联系在一起，同时有六行文字解释了该图像的意义。[14]

虽然图像志研究的智慧与科学时常令人惊叹，但这也使它们面临难以克服的不确定性（该选择哪一种解读？）。但它们同样让我们感到，这些回答总是与画作本身"擦肩而过"，我们似乎错误地提出了有关《最后的审判》所暗示和传达的道德意义的问题。图像志方法试图对一幅有意模糊寓意的画作进行非黑即白的阐释，这会在看似简单的画面中读解出极度复杂的潜在意义。借助图像志来寻求"道德"意义无可厚非，不过，为了终止它自己的阐释，必须重新回到单纯的画面表现上，并追问这种意义是如何在画中得以表

[14]　参见Blankert，1978年，第44页；Wheelock，1988年，第106页；Salomon，1983年；Gaskell，1984年；Blankert，1986年，第183页。上述参考仅限于最新、最严谨的作品解读。对其"象征性"的首次阐释可追溯至1938年，已经指出了"虚空"主题。（参见Sutton，1984年，第343页）。

达和展现的。[15]

比如，我们需要借助显微镜来检测作品，才能观察到托盘是空的，并以此否定（乍一看）"虚空"主题的观点。但画作的拥有者不大可能用这样的工具来看画。图像志层面的假设或许能找回维米尔以个人化的方式诉诸画面的意义；却没有注意到到维米尔本人不想让人立刻领会这种意义。"在肉眼看来"，这些托盘是否是空的既不清楚，也不确定……

当维米尔借助《最后的审判》将年轻女子的举动置于一个宗教语境时，他并没有对这一语境加以说明；这让作品的意义效果变得既确定又模糊。对此，彼得·德·霍赫的做法具有启发意义，他在《称量金币的女人》（*La Peseuse d'or*，图27）中沿用维米尔的画面布局时，舍弃了其中的暧昧性表达。他完全去掉了画中画，回归到传统的主题表现方式。

正如加斯克尔所言，我们对《持天平的女人》道德意义的理解来自画中画本身，同时又被维米尔对寓言性素材的使用方式所干扰。如果《持天平的女人》是典型的维米尔风格，那么按照加斯克尔的说法，其中的寓言是"默观性"而非"展示性"的。这个观察十分准确。如果明确用语和范畴，它甚至是至关重要的：《持天平的女人》中的"寓言性"意义并不是明示的（传

[15] 这些观察适用于任何类型的图像志研究方法，它们倾向于将一幅画的阐释等同于"阅读"（借助图像所"表现"的单个或多个文本），却不关心文本如何在画面中呈现（及运作）。这一倾向对于维米尔研究而言尤为重要，因为图像志研究方法试图去解释的正是维米尔刻意模糊的：它阐明了维米尔希望保持隐晦的内容，并且有时会暴露或添加画家希望隐藏或抹去的部分。有关这一点，参见斯诺（Snow，1979年，第122页）对《沉睡的年轻女子》图像志判定的"排除过程"的评论。德·容（De Jongh，1975年，第84页）准确地指出图像学研究应当懂得适时成为一门无知的艺术（*ars ignorandi*）。

递性），而是默示的（自反性）的。[16]针对加斯克尔的阐释语境，"自反性"一词的好处在于它揭示了一个事实：寓言的暗示性特点，关系到维米尔对反射性物品，即镜子的巧妙使用。不同于切萨雷·里帕的建议，它没有出现在人物手中，而是（平凡而寻常地）挂在墙上；它也没有像尼古拉斯·图尼耶（Nicolas Tournier）的《真理为世间虚空献上一面镜子》（*La Vérité présentant un miroir aux vanités du monde*，图28）那样面对观者，而是转向画面内部。它没有反射出任何事物——既没有朝向女子（她没有在镜中看到自己），也没有朝向面对画作的观者。这面"真理之镜"反射出画作自身的内部世界。与其说维米尔的画是"默观性"的，不如说它是"自反性"的：正是在画面内部，绘画的意义及其秘而不宣的内容得以展现。[17]

《最后的审判》（在形式与图像志层面）的强烈存在让《持天平的女人》在维米尔的作品中独树一帜，具有示范性意义。然而，即使画中画的图像志暗示了主要场景的"象征性"构思，它们并没有表现出明确的道德劝诫，我们同样面临意义上的不确定性。

根据当时的风俗传统，迪尔克·范·巴布伦的《媒人》（图14）在其所属的两幅作品中都带有情色意味：《音乐会》（图13）和《坐在维金纳琴前的女子》[18]（图15）。但画面主要人物的表现似乎有悖于这种"色情性"的解读，

[16] 有关"传递性"（transitif）与"自反性"（réflexif）术语的使用，参见Recanati，1979年，第31页及之后。

[17] 参见Snow，1979年，第35—36页；在他看来，维米尔笔下的一切事物都旨在表达"绘画对其自身的反射"。

[18] 关于对阿姆斯特丹著名的musicos，即妓女与顾客交易往来的场所，参见Sutton，1984年，第81页，以及Schama，1991年，第613页及之后。据高英所说（转下页）

并且明显回避了同时代画家在此类主题中加入的相关暗示。我们甚至可以认为，整幅画都在有意对抗画中画所暗示的肉欲之爱，主要人物的表现干扰并破坏了图像志层面的指涉。

在另一些情况下，正是图像志上的缺环让我们无法进行明确的阐释——同时引发了多种可能性阐释。可以确认的是，在《沉睡的年轻女子》（图21）画面左上角露出一部分的画作，正是出现在《中断的音乐会》（图22）和《站在维金纳琴前的女子》（图23）中的"丘比特"。然而，维米尔不仅让《沉睡的年轻女子》中的"丘比特"变得几乎难以辨认，还画了一个面具，它在画家此后的"引用"中再没有出现过。这个细节甚至成为这幅画中画唯一清晰的图像志元素。它开启了一种道德性阐释，却无法提供任何确定性。《沉睡的年轻女子》引起了许多种颇具吸引力的阐释：

——斯威伦斯（Swillens）在其中看到了爱情的幻灭（面具"掉落"），由此看来，少女可能并不是睡着了，而是陷入消沉。[19]

——在马德琳·卡尔（Madlyn Kahr）看来，这幅画的道德寓意清晰而明确。少女象征着懒惰，这一恶行为其他恶行开辟了道路（通过主要人物周围的各种物品得以展现）。画作传递的信息显而易见：唯有保持积极，才能

（接上页）（Gowing，1952年，第48页），在维米尔的世界中，堕落之爱的主题被转化为一种家庭式话语。

[19] 斯威伦斯的阐释（Swillens，1950年，第104—105页）基于以下的事实："丘比特"的画面中唯一可以辨认的元素是维米尔添加的（戏剧）面具，它掉落在地上。惠洛克（Wheelock，1988年，第74页）沿用了这种"爱情失落"的解读："丘比特"与面具的组合十分接近O. 范·费恩（O. van Veen）的《爱情象征》（*Amorum emblemata*）中名为"爱需要真诚"（L'Amour veut la sincérité）的寓言。

避开感官享乐的陷阱；物质上的满足只是虚空。[20]

——高英认为这是一幅以睡眠为主题的作品，在面具跌落之际，"揭开了梦中人隐秘的幻想（fantasy），我们能够猜到，这是一场爱之梦"[21]。

——基于常识，布兰克尔特注意到"画中画"可见的部分十分有限，难以辨认出"丘比特"——再一次，渊博的知识歪曲了人们在观看这幅画时的感知状态，以及画家在画这幅画时的感受。因此布兰克尔特只将《沉睡的年轻女子》视为"沉睡的女佣人"这一流行主题的变体，以及一个可能与懒惰相关的寓言。[22]

——即使在这样的语境之下，蒙蒂亚斯依然认为我们不能忽视这个面具，它的确十分显眼。但他也只能追问为何女佣人的昏睡要用一个面具来表示，或许她只是在装睡[23]……

抛开某些解读中过度阐释的部分，研究者展开的丰富想象回应了画作潜在意义的多样性，而这正是维米尔有意向观者呈现的。他两次在《摩西从水中获救》画面中使用的手法，证实了这种用绘画再现"多义性"的构思。在《天文学家》（图18）中，"摩西"的尺幅适中，无论其确切的"象征性"意义如何，无论其与主要人物的活动形成了对立还是互补的关系[24]，它都为整

[20] Kahr, 1972, p.127, 131.

[21] Gowing, 1952, p.50-51.

[22] Blankert, 1986, p.173.

[23] Montias, 1990, p.164-165.

[24] 德·容认为，作品《摩西从水中获救》构成了对摩西禁止星象崇拜的一种影射（引自Blankert，1986年，第190页）。在惠洛克看来（Wheelock，1988年，第108页），摩西的一生预示着耶稣的命运，并在历史中指明了神意的作用，《摩西从水中获救》（转下页）

幅画面注入了宗教和精神内涵。而在《来信》（图19）中，"摩西"的尺幅变得相当大，却不再具备任何宗教上的共鸣，而是与主要人物的书信活动保持一种自由的主题性联系[25]。由此看来，从《天文学家》到《来信》，画中画不仅在外在形制上产生变化，其所承载的意义也发生了转变：根据观看的方式，《摩西从水中获救》的意义也随之改变。它本身是多义的。

是时候从上述观察中得出一些（初步性）结论了。

除了少数例外，历史—图像学家的不同阐释并不是武断的。它们的合理性在于，在17世纪的荷兰绘画中，画中画引发了我所称的"意义的召唤"（appel de sens）：它带给观者某种道德或灵性的劝诫，后者通常在画面中主要场景和次要场景的并置中产生。如果只将画中画视为寻常而无关紧要的装饰，那么它的意涵与目的就会大打折扣。

而维米尔在作品中对这些画作的严格安排，以及他对图像志的精简布局，进一步加剧了这种"意义的召唤"产生的效果。在维米尔首次采用这一布局的作品《沉睡的年轻女子》（图21）中，尽管面具的意义并不确定（在去掉"丘比特"形象后更加难以把握），但画中画的可见部分与画面的整体形制完全成比例。通过加强次要图像的存在感，使其成为连接主要图像的

（接上页）暗示着，朝向天球仪的天文学家正在寻找灵性的方向。

[25]　《摩西从水中获救》的出现或许与书信活动所享有的声望有关，书信让人们能够以远距离交流秘密，信中的消息能够在送信者不知情的情况下得到传递——正如摩西被交付给尼罗河，被法老的女儿收留，以成为以色列人民未来的领袖。关于书信手册（manuel épistolaires）在17世纪荷兰的盛行，参见De Jongh，1971年，第178—179页。关于书信的声誉，一并参见Alpers，1990年，第332—333页。

内在必要元素[26]，维米尔用几何结构的严谨性强调了画中画特殊的"意义的召唤"。

因此，图像志阐释造成的分歧与漏洞并不是因为历史学家缺乏信息或知识，而恰恰是因为维米尔本人的计划，因为他通过使用图像素材来回避解释，悬置意义，使可见事物的"可读性"（lisibilité）变得无法确定。

《情书》（图26）再一次证实了这种选择。将它与哈布里尔·梅曲同主题（表面上极为相近）的版本一比便知。

《读信的年轻女子》（*Jeune Femme lisant une lettre*，图24）与《情书》的基本图像志大体相同：一位年轻女子（身着款式与颜色相同的衣服）、她的仆人、一封信、墙上的海景画、洗衣篮、缝衣垫、一只鞋（或一双鞋）。二者的"主题"也相同，从维米尔的新颖标题中可以看出：女仆带来的情书打断了年轻女子手头的活动（在梅曲的版本中是缝纫，在维米尔的版本中是音乐）。二者的相似之处到此为止。因为，梅曲在一步步地"叙述"事件，而维米尔却让这一事件的"发展"悬而未定。梅曲笔下的年轻女子不仅沉浸在读信中，为了看清信件的内容，她面朝窗口，还急匆匆地扔掉了手中的顶针，让它滚到了画面的前景中。[27]而在维米尔的画中几乎不存在这类"叙事

[26]　我们会注意到，这种内在必要性也体现在维米尔对画框的使用方式上，以此将主要人物安排在整体画面内部。这种效果在《站在维金纳琴前的女子》（图23）中表现得尤为明显。

[27]　这幅画的"叙事化"（narrativisation）意图更强，因为它与《写信的男青年》[*Jeune Homme écrivant une letter*，巴尔特（Bart），贝特（Beit）收藏，图40]曾被视为一对作品。关于这对作品的相关论述，参见Robinson，1974年，第59—61页。这类"成对"的画作从本质上就遵循着叙事或说教的原则，因为它们是两幅画，（转下页）

化"的表现，只剩下女子和仆人之间的眼神交流（询问的或会心的？），而女子手中的信尚未打开。

画中画的情况加剧了这种差异。梅曲笔下的女仆掀开了它的护帘。她的动作吸引了观者对海景画的注意，有助于明确信件的内容，同时为这个故事增添戏剧色彩，狗的动态证实了这一选择，它将观者的视线引向女仆，同时暗示出婚姻忠诚的主题。[28]而在维米尔的画面中，无论这名女子忠诚与否，狗的缺席消除了一切关于婚姻的指涉；海景画（象征着"爱情"）的确存在，但只是作为两位主要人物的背景出现。她们丝毫没有提供任何能够点明主题的信息。此外，另一幅风景画同时出现在墙上，在一定程度上淡化了海景画的爱情意味。后者只是单纯地挂在那里，并不具有其他潜在含义。[29]

埃迪·德·容的说法十分可信，他认为维米尔尤其难以理解："斯滕（Steen）的画一般比梅曲的画更好解释，梅曲在大多数情况下比道更容易理解。而道反过来比维米尔更好理解。"[30]这种意义上的不确定性正是维米尔希望达到的，这一原则贯穿其笔下创作的诸多方面。这些画中画母题集中体现了这个原则，在这里对此稍作总结。

——画面再现虽然植根于同时代的"象征"体系，但对维米尔而言，它们的主要功能并不是对一个原本寻常的场景进行道德化的"阐述"（énoncé）。因此，它们没有真正起到"引用"的作用，可以想象的是，正如

（接上页）其配对构成了一种互为补充的叙事。

[28] 如果我们考虑狗在范·米里斯（Van Mieris）的《少女的清晨》（*Matinée d'une jeune dame*）中扮演的角色，画家可能表现了一则有关放荡的谚语。

[29] 关于这种二重表现的相关论述，参见Paris，1973年，第83页。

[30] De Jongh, 1971, p.183.

高英所指出的，它们并没有采取画作的微缩画或"概念性"复制品的形式；维米尔的画中画是一种"纯粹的视觉现象，一些带有色调的表面"[31]。

——如果仅从造型的角度看，这个定义值得在安德烈·沙泰尔此前提出的理论范围内进行讨论，据此，一幅画中画通常会在它所在的画面内部构成"其结构的缩影或其创作的脚本"[32]。这一表达有效揭示出维米尔艺术中（暗含）的理论；正如沙泰尔在同一段落所言，他的"意图""是复杂的，甚至极为隐蔽"[33]。维米尔的画中画不仅展示出"色调"的重要性，还体现了平面效果在他的绘画中的作用；在画作内部，它们反映出维米尔艺术创作背后的"结构"和"脚本"。

从这个角度看，《音乐课》（图3，图33）值得进一步分析。

艺术之镜

在维米尔的34幅画中，他只画过5面镜子。其中4面都没有显示出镜面反射；只有在《音乐课》的镜中才出现了明显的反射。正如人们所期望的那样，在其中可以观察到丰富的意义。

在《持天平的女人》（图29）、《倒牛奶的女仆》（图30）以及《珍珠项链》（图31）中，镜子的位置使观众无法看到镜中的反射——例如，我们看不到《珍珠项链》中镜子里的年轻女子。《沉睡的年轻女子》（图21）表明，这种抹去镜面反射的做法是维米尔有意为之。透过敞开的房门，我们看到背

[31]　Gowing, 1952, p. 22.

[32]　Chastel, 1978, II, p. 75.

[33]　Chastel, 1978, II, p. 86.

景墙上有一面镜子挂在窗边，正对着观者。但镜中看不到任何反射。让这一缺失显得更加耐人寻味的是，在这面毫无反射的镜子的位置上，维米尔曾经画了一个男人的身影。[34]

由此看来，只有《音乐课》（图3）中的镜子反射出一些东西。它们足以表明维米尔对这一图式表现的思考力度：在弹琴的女子上方，一面倾斜的镜子反射出演奏者的脸和上半身；它还反射出画面前景的桌子一角；最后，在画面上半部分，镜子继续反射出画面再现空间之外的部分：画家的画架底部，他正在画我们看到的场景。

乍一看，这个"创造"不过是"画架前画家的镜像"主题的一种变体。但通过将这一镜像置于一个有框的镜子里，维米尔巧妙地革新了它的用途与功能。画架不再是一些抛光的、凹的或凸的表面上"意外的"或偶然的反射；镜子的乌木框与一旁的"罗马人的善举"的画框相互呼应，使它具有了画中画的地位[35]。这幅"画中画"不仅汇集了画作中的可见元素，还超出画面之外，反射出创作其自身的工具——画家的画架。毋庸置疑，它表明了《音乐课》的"创作情景"。不过，镜子的作用不限于此：它改变了画面的"真实性"。镜中的设计说明，我们（在《音乐课》中）看到的并不是一个简单的"室内场景"；而是画家将该场景"再现于画面"的情景。换句话说，

[34] 参见Wheelock，1988年，第56页。关于维米尔在画面中逐渐去掉男性形象的重要意义，见本书第108—109页。

[35] 镜子是绘画艺术中的经典象征，尤其是将**智慧的模仿**（imitatio sapiens）表现为一位照镜的女子这一手法。参见贝洛里（Giovanni Pietro Bellori），《现代画家、雕塑家与建筑师传》（*Le Vite de' pittori, scultori et architetti moderni*），罗马，1672年，第253页［讨论凡·代克（Van Dyck）的部分］。

《音乐课》中的镜子所呈现的是这样一种画面：这些人物均为模特。他们正在摆姿势，或已经摆好了姿势。这个带有人物形象的室内场景是一种人为的建构，是对于再现过程的再现。对维米尔而言，绘画就是这样的一种精神性产物。

维米尔的画面构造引起了另一种更为复杂的效果，它涉及观者自身与画作的关系。我们必须贴近画面，进入维米尔对镜中反射的精微调整之中：他让画面布局成为一种真正的机制（un véritable dispositif）。

后者首先立足于透视结构，尤其体现在这幅画中。

镜中画架的位置表明，观者与画家的视角一致。这种透视实际上将透视线的交汇点——为观者视线预设的投影点——落在年轻女子身上，她位于画架的正下方。因此镜子假定画家的目光与观者重合。但与此同时，维米尔又小心地将观者排除在画家的视线之外。很明显，画家并没有出现在镜子里：没有任何迹象表明他坐在这个画架前面。而画架终究不是画家，后者的缺席证实维米尔的镜子并不是简单沿用了绘画中"画家的镜像"这一传统主题。而是它的一个变体，在另一个更隐晦、更具理论性意义的层面发挥作用。

此外，消失点的高度表明，观者的视点与镜子所暗示的画家视点并不一致。消失点恰好位于画架的正下方；因此，画家和观者位于垂直于画布的同一轴线上。但消失点在再现空间中被放置得很低。它确定了画面水平线位于窗户底部[36]。如果我们假定画家就坐在画架面前，这个位置或许看上去很正

[36] 这种画面布局频繁出现在维米尔笔下，斯威伦斯（Swillens，1950年，第70页及之后，附带结构重建示意图，图43及之后）将其视作维米尔艺术的一个典型特质。（转下页）

常。但仔细观察会发现这一消失点太低，甚至无法对应坐着的画家的视点：位于中景处的蓝色椅子的高度显示，他的视点应该高于消失点。这种经过精密计算的画面布局在《绘画的艺术》（图4）中得到了证实。画家端坐着，他的视点被清晰表现在画中；然而，画面的几何消失点被放置得更低，位于年轻女子的左边，与画家手腕的高度一致。而在《音乐课》中，观者的位置比《绘画的艺术》更接近画家，却无法共享他的视线；他在画面之中，却又被巧妙地排除在画面之外。

维米尔的取景方式进一步证实并强化了这一机制。人物离我们很远，景深也相当可观。然而，画面的取景却十分紧凑——无论是在上半部分（天花板在背景的两扇窗户中央被截断），还是在两侧：在右边，"罗马人的善举"只有部分可见；在左边，墙面在离我们最近的窗户的四分之一处被截断，地面超出画中的墙壁"向前"继续延伸。通过这种取景方式，维米尔为观者营造出一种双重的印象和矛盾：场所正在靠近，人物却在远离。

装饰地面的方砖图案表明，这两处取景经过了精心设计，为了在景深上对应三个截然不同的场所：

——侧墙的可见区域和椅子与中提琴相对应；

——天花板的可见区域和维金纳琴与两位人物所在的区域相对应；

——除此之外，在最接近图像的理想平面的位置，最后一块带状空间对应着地面和覆盖织毯的桌子。

（接上页）在《音乐课》（图33）中，桌面白色水罐顶端为透视几何水平线的高度提供了一个视觉标记。

这种取景方式（像镜子一样倾斜）在维米尔的作品中并不常见[37]，它使位于画面前景处的地面"向前"超出了可见的墙面，并没有削弱其几何上的清晰性。同时，它突出了一个原本次要的装饰元素：覆盖织毯的桌子，它位于画面右下角，阻碍并掩盖了空间的连续性。这种空间结构，即物品和人物在再现空间深度中的分布，强调了观者与两位画中人物之间的距离感。在椅子与大提琴的协助下，桌子不仅仅在观者和画中人物之间设置了一个视觉障碍；还加剧了人物与我们之间的距离，他们与这块厚重的毯子，毯子上显眼的花纹，以及明亮的水罐的尺寸相比，显得十分渺小。

镜子加剧了这种距离感。尽管它的内部暗示了画中人物与观者之间的连续性，以及二者共享的空间，但在镜中看到的地面并没有出现在画面中。因此，在一致的内部结构中，《音乐课》似乎呈现出一个无法触及的领域。画中的镜子并不仅仅像往常那样，展现物品或人物的另一面。它显示了画面内部空间的不可触及性；它提示我们，我们没有看到它本应向我们展示的东西，即画家在其画作中的鲜活存在。这是由画架所唤起的，但它仅指向了一段过去，一种缺席。（维米尔）抹去了画家在画面中的存在，不让观者看到；唯一可以让它不断重现的地点就是画作本身。在画面深处，镜子在（正在

[37]　在维米尔的创作中，只有5幅作品为了取景效果而同时利用了侧墙和地面。其中有3幅——《饮红酒的贵族男女》（*Gentilhomme et Dame buvant du vin*，柏林，图42）、《手持红酒杯的少女》（*Jeune Fille au verre de vin*，不伦瑞克，图43）、《来信》（贝特收藏，图19）——侧墙超出了地面的可见部分，向观者的方向延伸。只有在《站在维金纳琴前的女子》（图23）和《音乐课》中，地面"向前"超出了侧墙。不过，这一做法在《站在维金纳琴前的女子》中没有那么明显；只有椅子——尤其是年轻女子和她的维金纳琴——"向前"超出了画中的地面，与《音乐课》（图33）中对桌子的表现有所不同。

作画的）画家与（正在看画的）观者之间划开了一道（极其细微却不可逾越的）间隙。这道间隙建立了画作的"此刻"（présent），一种只诉诸视觉的存在感，我们只能旁观，却无法探访其中的秘密。

维米尔改变了"画家的镜像"的主题传统，并通过抹去镜中的画家形象，赋予《音乐课》的画面机制以独特的理论价值。在叙事之外，他展示出这幅画的创作过程：画面再现让观者尽可能亲密地靠近画家，靠近那里曾发生的事情（并将在那里永远不断地发生），同时又将他排除在画面之外。

最后需要强调的一点是：这种理论效果并不是以图像志形式体现的。它在画中并没有得到明确表达，而是暗示性的，回避一切直接的理解：这正是作品产生意义的机制。尽管如此，任何理论都要在再现中发挥作用，两个因素表明，这件作品在维米尔的整体创作中占据着特殊的位置。

虽然维米尔曾以各种形式表现前景中的桌子，如《妓女》（图12）、《沉睡的年轻女子》（图21）和《读信的少女》（图5）所展现的，但在他的作品中，这种镜像是一个例外。镜中反射的画家的画架，具有一种"自反性"意义：它所展现的，是维米尔对其艺术的思考。

此外，我们之所以能够对《音乐课》在画面取景上的效果进行细致的分析，并认为它经过了画家的精心思索，那是因为维米尔让人看到了这种取景的痕迹：左侧的墙、地板和天花板。然而，在维米尔所有的室内场景中，只有在另外两幅画中，我们能同时看到人物所在房间的地板和天花板，而左边的墙面被帷幔所遮挡。这是两幅寓意画：《绘画的艺术》（图4）与《信仰的寓言》（图2）。尽管我们不能因此将《音乐课》视为一幅"变相的寓意画"。但写在维金纳琴上的文字，让人觉得这种想法并非没有道理。

实际上，在维米尔描绘的所有键盘类乐器中，唯独《音乐课》中的维

金纳琴没有在立起的琴盖上描绘风景，而是写了一段文字，即一则关于音乐的寓言标题（titulus）：音乐，快乐的伴侣，悲伤的良方［musica letitiæ co(me)s medicina dolor(um)］。这段文字并无新意：本尼迪克特·尼科尔森（Benedict Nicholson）甚至指出，它曾出现在安德烈亚斯·鲁克尔斯（Andries Ruckers）在1624年与1640年制作的两件乐器上，并且在1640年代被卡雷尔·范·斯拉伯特（Karel van Slabbaert）画在《少女肖像》（*Portrait de jeune femme*）的维金纳琴上[38]。严格从音乐的角度看，这段寓言性文字的效果平平。此外，画作的（爱情）主题同样太过寻常：一位年轻女子在一位年轻男子的"陪伴"下，坐在维金纳琴前。然而，只要比较一下哈布里尔·梅曲等人的处理方式，就会感受到这幅《音乐课》的独创性。

在梅曲的《二重奏》（*Le Duetto*，图32）中，维金纳琴上同样写有一段有关宗教的文字。它取自《诗篇》[39]（*Psaumes*），并且显然与画中人物的态度相矛盾。相反，两幅画中画［一幅风景画，尤其另一幅绘于少女上方的《豆王饮宴》（*La Fête des Rois*）］却符合两位人物的姿态所暗示的愉快关系。这一场景的"寓意"或道德意义既明显又模糊。明显是因为画中人物的情色姿势与《诗篇》文本之间存在明显的对立；模糊则是因为维金纳琴上的文字没有提供一个明确的意义指向——唯有借助画面效果，才能解读出它的意义（一种在对立情境中得以彰显的精神劝诫）。正如斯韦特兰娜·阿尔珀斯

[38] Nicholson, 1966, p. 3-4. 布兰克尔特（Blankert，1986年，第166页，注释50）提供了另一些例子。

[39] 《诗篇》30与70：主啊，我相信你/请让我永远不会陷入迷惘（In te Domine speravi/Non confundar in aeternum）。这一文本在梅曲的作品中多次出现，可以推测它也出现在真实的乐器上。

（Svetlana Alpers）所观察到的，写在维金纳琴上的文字作为一个再现元素，与画面其他元素并列出现："所有的一切都交织、重叠在一起，没有任何清晰的秩序或等级感"[40]。

《音乐课》的"寓意"是以完全相反的方式确立的：它不够明显，却十分明确。单独来看，画中的文字与人物姿态过于中性——文字太笼统，人物态度也不够明确——无法将它们放在一起建立明确的道德意义。然而，一旦所有的元素按照"等级"有序排列，并建立起它们之间的关系网，这种意义就出现了。

最为详尽的阐释来自高英。他以"罗马人的善举"这幅画中画作为切入点，指出其"象征性"主题是因禁与解救：在"罗马人的善举"中，佩拉用乳汁喂养她被关在狱中的父亲西蒙；在《音乐课》中，维金纳琴表明音乐是一剂"良药"。考虑到爱情和音乐主题之间的惯常联系，部分可见的"罗马人的善举"引导我们理解，年轻男子在他与女子的关系中，是一个"爱的囚徒"[41]。高英补充说："罗马人的善举"主题的古老起源与维米尔选择引入这一图像不无关系。西蒙在狱中被女儿佩拉喂养的情节出自瓦莱里乌斯·马克西姆斯（Valère Maxime）的《善言懿行录》（Faits et dits mémorables）第五卷。但瓦莱里乌斯·马克西姆斯在书中记录的既不是"事件"，也不是"箴

[40] Alpers, 1990, p. 310.

[41] Gowing, 1952, p. 124, 126. 蒙蒂亚斯（Montias，1990年，第207页）进一步解释了这一假设："墙上的画表现了被锁链捆绑的西蒙，暗示听演奏的男子已被这位年轻的女子所征服。他被虚拟的锁链束缚着，即西蒙的镣铐的隐喻。这个类比关系还可以进一步理解为：无论是乳汁还是音乐，都以各自的方式缓解了囚禁的痛苦。"

言"；是为了赞颂绘画这门艺术，而对它进行的描述[42]。高英继而认为，如果我们还能注意到"罗马人的善举"中的主人公西蒙，与发明透视法的希腊画家名字相同，便不难推测，"在《音乐课》中被眼前的年轻女子所俘虏的男性和艺术家本人之间，也可能存在着遥远而秘密的对应关系"[43]。

这一论证十分精彩，却显得不堪一击——尤其是它需要借助神话中的希腊画家来支持维米尔与《音乐课》中的男性形象之间的类比关系。但高英以他的博学，指出了这幅画的基本动机之一：镜中的画家（在场—缺席）与专注地看着年轻女子的男性人物之间的类比。

一些专家将后者的形象视为维米尔的自画像。这一假设是合理的。不过，我们不应该止步于此，因为它会将阐释引向轶事或自传的方向，这不符合维米尔的一贯态度。镜中画家与画中男性形象之间的类比是在理论和"精神"层面进行的。

这幅画借助画面机制，让年轻男子的形象成为画家投向年轻女子的目光的接续者（旋转了90度），而这一目光又被画作中俯视女子的镜子所"亲自"接续。从年轻男子到镜子（再到画家），维米尔构建了一种复杂的凝视关系

[42]　Valère Maxime，1935年，第445页（第5卷，第4节）："她的父亲西蒙（也有文本写作Mycon）曾……以同样的方式被判入狱。她（佩拉）像给孩子喂奶一样哺育了这位年事已高的老人。画中再现的情节令人瞠目结舌；人们在面对这一景象时感受到的震惊激活了这个遥远的场景，在这些无声的形式之中，眼睛仿佛看到了鲜活的，正在呼吸的生命。"

[43]　Gowing，1952，p. 126, note 84. 根据老普林尼（Pline l'Ancien，1985年，第61、173—174页），画家克里奥尼的西蒙（Cimon de Cleones）"发明了catagrapha，即表现人物四分之三侧面的画法，以及从后方、上方或下方来展现人物面部不同角度的手法"。

（分裂的、旋转的与横向的：最具代表性），这种关系值得进一步在理论层面
探讨[44]，因为正是男性形象投向年轻女子的目光，让我们能够**通过类比**来确
立画家投向其画作的目光的意义。

正如当时常见的"音乐会"或"二重奏"主题一样，侧身站立的年轻男
子的目光充满了爱意。因此，画家的目光同样具有爱意，但这种爱与其说是
对画中女性的爱，不如说是对于画面本身，对绘画作品的爱。

这一主题在当时颇为流行，即当画家"怀有爱"创作时，就达到了最
高的艺术创作境界。此主题源于亚里士多德的《伦理学》（*Éthique*），并在
塞涅卡（Sénèque）的《论恩惠》（*De Beneficii*）中得到发展，在文艺复兴
时期风靡一时[45]，在维米尔创作《音乐课》时，此主题在荷兰非常热门。它
曾出现在萨穆埃尔·范·霍赫斯特拉滕的笔下，所采用的形式与塞涅卡的文
本十分接近。他在1654年到1662年间制作了一个透视盒（la boîte optique），

[44] 关于画中旋转90度、横向目光的理论性作用，参见Marin，1977年，第76—80页：
"代表性操作，尤其是用于建构图像叙事的操作，恰恰体现为否认深度的存在，以将
其横向化、反射或将其表现为宽度。"

[45] 亚里士多德比较了施惠者和艺术家无私的快乐（《伦理学》，第IX卷，1167b—1168a）；
塞涅卡（《论恩惠》，第II卷，32）进一步延展了这个概念，认为艺术作品作为一种恩
惠，能够为创作者带来三重益处：成就感（fructus conscientiæ）、名誉（famæ）和经济
效益（utilitatis）。14世纪末，琴尼诺·琴尼尼（Cennino Cennini，1975年，第31页）认
为最值得称赞的是那些在艺术之爱（l'amore dell'arte）的激发下创作的艺术家。1624
年，H.沃顿爵士（Sir H.Wotton）在《建筑要素》（*Elements of Architecture*）中提出意
大利人对绘画作品臻于完美的"三个层次"；其中最高的层次为怀有爱（con amore）
创造的艺术："它并不是出于对画作委托者的爱意，而是出于对画作或其主题的特殊情
感，从而对画作本身产生的爱"；转引自Juren，1974年，第30页。

在盒子外侧描绘了激发画家灵感的三大动力：名誉、财富和对艺术的热爱。后者被表现为一位正在画架上创作的画家，他正在描绘缪斯女神乌拉尼亚（Uranie），云端有一位带翼"小天使"（putto）指向她，手中拿着因爱而生（Amoris Causa）的横幅。[46]

　　借助这一时兴的风俗主题（围绕乐器的一对年轻情侣），两幅画中画暗示了"象征性"解读的双重层面。一种更为清晰、公开，指向音乐的艺术（快乐的伴侣，悲伤的良方），另一种则是潜在的、"隐秘的"，指向因爱而生的绘画艺术。维米尔的"个人特质"或许恰恰在于，在这个表面上寻常、公开的音乐主题当中，悄然加入了私密的图像意涵。[47]

[46]　参见《国家画廊图录》（*National Gallery Illustrated General Catalogue*），伦敦，1973年，编号3832，第327页。同时参见 Haak，1984年，第35页。克洛蒂尔德·米斯梅（Clotilde Misme，1925年，第160页）指出，艺术创作的三大动力构成了萨穆埃尔·范·霍赫斯特拉滕的《杰出画派简介》（*Indeyling tot de Hooge Schoole*）最后一本的第4、5、6章，该书于1678年在阿姆斯特丹出版。霍赫斯特拉滕是维米尔的同时代人，维米尔拥有两幅他绘制的"面部特写画"（tronie）（Montias，1990年，第185、233页）。高英已经（从一个截然不同的角度）将霍赫斯特拉滕的"盒子"与《音乐课》进行了比较（Gowing，1952年，第115页，注释77）。

[47]　我们不禁将《音乐课》与范·米里斯的《画室》（*L'Atelier*，曾经收藏在德累斯顿，战争期间损毁）联系在一起。在《画室》中，一位年轻女子注视着端坐的画家，后者刚刚开始绘制她的肖像，正如史密斯（Smith，1987年，第420页）所指出的，"乍一看，这幅肖像几乎会被误认为是一面镜子"。而《音乐课》则通过不同的图像表现方式重新进行阐释，它改变了模特与画家间的眼神交流，以及二者之间的爱情关系模式。正如史密斯所说，《画室》中人物的手势和面部语言、丘比特的小雕像和仆人带来的酒瓶，根据这一时期的图像志传统，暗示了一种诱惑和禁忌之爱的氛围。而在维米尔的画面中，二者之间的关系不再是叙事性的，而是理论性的，（转下页）

　　最后需要强调的是，在维米尔的创作中，《音乐课》与《绘画的艺术》之间有着特殊的关系。

　　无论专家们根据哪一份年表来梳理维米尔的创作脉络，(《绘画的艺术》除外)《音乐课》都是我们看到的最后一幅同时表现一位男性和一位女性的画作。而且肯定是最后一例在这种双重关系中表现出男人的脸。《绘画的艺术》颠倒了这种视觉关系：女人的面部朝向观者；而画家则背对画面，在展示他正在绘制的画面时，隐藏起自己的面容和目光。在《音乐课》与《绘画的艺术》之间存在一种关系，它让前者成为维米尔艺术演变中的关键性作品，也使此后画家笔下的镜子成为"艺术之镜"。几年之后，《绘画的艺术》将在寓言层面阐释绘画的观念，而这一观念已经在《音乐课》的音乐主题中发挥作用。相反，在"风俗"场景中，维米尔专注于表现《音乐课》的镜中反射的内容：在（缺席的）画家的注视下，一位女子独处于室内的情景。在这个预示性的镜像中，维米尔去除了一切辅助的、多余的图像志表现。通过在艺术之镜中展开的音乐主题，表达绘画是一种再现、一种精神性产物，它因爱而生。[48]

　　（接上页）它涉及艺术家投向作品的目光。在《画室》中，画家"审美的"目光与身体的欲望联系在一起，参见Steinberg，1990年，第113页及之后。

[48]　在斯诺看来，《音乐课》和《绘画的艺术》构成维米尔最具自反性（self-reflexive）的两幅作品（Snow，1979年，第59页），而《音乐课》中维金纳琴上的文字"暗示了一个有关快乐和忧郁的寓言，它不仅关乎爱情……也与艺术自身相关"（同前，第93页）。

第四章

绘画的艺术

尽管对《绘画的艺术》（图4）的评论丰富多样，但有一点是一致的：这是一幅寓意画。在画中，维米尔表达了他心目中的"绘画理念"。然而，维米尔赋予这幅作品的意义，至今仍是个谜。画中模特的形象标志（桂冠、号角、书）让她成为"名誉"女神斐墨（Fama）与"历史"女神克利欧（Clio）的复合形象；而另一方面，画面中（尤其桌上）的各种物品的含义却仍然存在争议。它们补充和明确了寓言的内容，有时会让人想到不同的缪斯的标志，即克利欧姐妹们——塔利亚（Thalie）、波吕许谟尼亚（Polymnie）、埃拉托（Érato）或卡利俄珀（Calliope）——有时也影射了三门"素描艺术"[1]（绘画、建筑与雕塑），而绘画在这个古典三位一体[2]中占据着首要位置。

在这些解释中，没有一种比另一种更为可信；没有一种足以排除另一种；没有一种是确凿无疑的。这种图像志的相对模糊性是典型的"维米尔式作风"，甚至让人觉得这幅画涵盖了所有可能性。那么，我的分析本可以

[1] 法语中的"Dessin"（即意大利语中的Disegno）有素描、设计之意。瓦萨里在《艺苑名人传》中认为它是绘画、雕塑和建筑三门艺术的根基。——译者注

[2] 相关阐释参见比安科尼（Bianconi），1968年，第93—94页，以及阿泽米森（Asemissen），1989年，尤其参考第17页、54页及之后。

到此为止。

而我希望重新讨论这个问题，是因为这些对《绘画的艺术》的不同"解读"都具有同样的缺陷：将画面中的每个元素都视为一个单独的母题，赋予其明确的意义，它们组合成的"语句"描述了作品的"内容"，这些解读逐字"拼读"出画面，以赋予它意义。这种（典型的图像志研究）方法并不是武断的或错时的，它遵循了17世纪的寓言手册《图像手册》中的规则，在其中，切萨雷·里帕将画面中的每个元素都视为寓言人物独特的"标志"，赋予它们具体而明确的寓意，它们共同解释了所表现概念的"某些部分"或"一些性质"。但这种解读方式在《绘画的艺术》中却令人失望：它对一幅极具原创性的画做出了平庸的解释[3]。

为了避免这种平庸化的解读，为了避免在这个以全新的方式表现传统元素的画面中，只看出普遍和寻常的东西，我们不能去"拼读"画作；而必须去了解这些传统元素的使用如何对作品及其作者产生特殊意义。《绘画的艺术》表现了一位创作中的画家；所以，除了要确定这个寓言性画室的布置所隐含的图像志意涵，我们需要揭示它在画中的呈现本身表达了什么，以及维米尔在各种元素之间建立的关联。并且，我们需要考虑这个绘画的寓言是如何被"画"出来的，它在绘画上的处理如何作用于画面再现，并赋予传统"图像志"主题以独特的意义。

[3] 众所周知，这是传统图像志研究的常见缺点之一。一旦确定了画家所采用的观念、文本或理论素材，往往就会忽略画家在作品内部的种种安排，以及"画作的呈现方式"。但是，正是后者确保了在这类画作中，画家能够在当时的常见主题中，彰显其阐释的特殊与独特。

一幅个人寓言

可以肯定的是：《绘画的艺术》是一件具有新意与个人色彩的作品。它在维米尔的画中独一无二；相对于同时代画家处理这一主题的方式而言，也是原创的。

画布的尺幅（120×100cm）足以让它区别于维米尔的常规创作。对画家而言，这是一幅大型创作；它甚至比《信仰的寓言》（114×89cm，图2）还要大，只有两幅"早期"作品，即《耶稣在马大和马利亚家中》（160×141cm，图10）和《妓女》（143×130cm，图12）超过了它。从尺幅的选择上看，维米尔重拾了其早期宗教或神话题材作品的尺寸大小[4]，这一回归体现了表达在《绘画的艺术》中的（智性）野心。当然，寓言题材本身倾向于采用这样的尺幅，但与《信仰的寓言》这类委托作品不同，维米尔在1665—1666年前后自发创作了《绘画的艺术》。这时，他正处于职业生涯的巅峰——在两次担任圣路加行会理事之间[5]，不久之后，彼得·泰丁·范·贝克豪特便称他为"著名画家维米尔"。这不禁使人推测，该作品即使不是行会的订件，至少也是为之而作，以示敬意。然而，档案文献显示情况并非如此：《绘画的艺术》在画家逝世前从未离开过他的住所，而我们也很难想象行会拒绝了

[4] 在维米尔的作品年表中，《妓女》（图12，签名和日期均为1656年）被视为一件关键性作品，尽管这一标题使它成为维米尔笔下的第一幅"风俗场景"，但我们也可以认为它是对《圣经》中"浪子回头"（Fils prodigue）主题的表现，参见Montias，1990年，第160—161页；Wheelock，1982年，第54页。《代尔夫特一景》（98.5×118.5cm）的巨大尺幅与"全景图"（vue topographique）的大小一致，无论如何，这体现出维米尔创作这幅作品的野心。

[5] 维米尔在1662年首次当选为行会理事，在1670年再次当选。见本书第22页。

这样的赠礼。

《绘画的艺术》甚至可能是维米尔有意为自己保留的唯一作品，他很可能十分珍视这幅画：维米尔的遗孀和岳母在法律范围内尽最大的努力争取，才没有让这件作品离开家，没有在画家死后需要偿还债务时遭受抵押或变卖，这些都足以证明这一点。[6]

在这种情况下，寓言体裁的选择并非无心之举。这幅画的标题《绘画的艺术》是维米尔亲自命名的（这也并不寻常）：在1675—1677年的谈判中，维米尔的遗孀和岳母都用这个名字来称呼这件作品，因此完全有理由相信，这幅画在维米尔生前就使用了这个名字，甚至在他家中也是如此。然而，一些历史学家仍然认为应该为它另取一个名字，并特别称它为"画室"。这个名字不仅毫无根据地歪曲了维米尔的意图，还从一开始便抹杀了作品的一个重要方面：它在维米尔眼中的寓意性，这证明了画家在画面中的智性投入。

相较于同时代画家对此类主题的处理方式，《绘画的艺术》同样具有个人色彩。"绘画的寓言"和"画室"两个主题在这一时期颇为流行，但二者截然不同：寓意画是按照寓言体裁的惯例和基本元素来发展的，而画室场景则呈现出画家工作的具体环境。通过糅合不同体裁，并模糊它们之间的界限与区别，维米尔进行了一次富有创意而不失精准的创作。

历史缪斯克利欧并没有被表现为陪伴阿波罗左右的"缪斯"：她是一位现实中的人物，一位按照画家要求摆好姿势的模特，以塑造出历史和名誉的复合形象。相反（且必然的），画家及其"画室"并没有像通常那样展示现实环境。与同时期创作的几幅《画室》相比，《绘画的艺术》中的画室显然

[6]　Montias, 1990, p. 231, 241-242.

是"不真实的",或更确切地说,是寓言式的:前景中的帷幔营造出一种不同寻常的氛围,可与《信仰的寓言》媲美,而饰有黑色十字的豪华大理石地板同样难得一见。至于背对观者、身着华丽服饰的画家,显然不是在展示其创作的实际环境。没有出现任何应有的绘画工具(调色板、画笔与毛刷、颜料盒、印模等);只有一支(无法分辨笔毫)的画笔和腕托(但在创作的准备阶段暂时用不到它[7])。如果我们仔细观察,维米尔有一个双重设计:他将画家和他的画室"去现实化"(或寓言化),同时又通过表现一位真实的画室模特形象,将寓言人物"去寓言化"……

因此,人们很容易将《绘画的艺术》视为一个"现实的寓言",为什么不呢?它的灵感可与另一幅库尔贝(Courbet)的《画室》(L'Atelier)相类比——全名为《一个关于我7年艺术生涯的真实寓言》(Allégorie réelle déterminant une phase de sept années de ma vie artistique)。然而,这一类比很难成立。因为这两件作品的关注点完全不同。以库尔贝对这一术语的定义来看,《绘画的艺术》绝不是"现实主义"的,并且将作品的构思与画家的传记性材料联系起来进行阐释,将会简化作品的内涵。[8]《绘画的艺术》与《画室》没有任何共同之处——除了两件作品都在有意混淆17世纪固有的"艺术等级制度"。然而,对库尔贝来说,这种混淆具有反叛意义;它成为画家在意识形态层面和绘画层面斗争的工具之一。而维米尔的作品没有任何反叛之意:他在画中的双重设计极为隐蔽,最多只能标志着他个人与主导创作活

[7] 参见Bianconi,1968年,第94页。

[8] 关于库尔贝的《画室》,可参见Toussaint,1977年,第241—277页。

动和绘画市场的艺术等级制度之间存在距离[9]。

在这种情况下，赫尔曼·乌尔里希·阿泽米森（Hermann Ulrich Asemissen）近来提出了一个有趣的说法。根据代尔夫特的圣路加行会的章程（该章程在1661年得到重申），他认为画家周围的各种物品是"圣路加行会内部与绘画相关行业的象征"。因此，《绘画的艺术》是一幅"艺术和手工艺的寓言"，这些手工艺属于行会，并与绘画相关。[10]

虽然这一说法将维米尔的作品与他从事创作的现实环境联系起来，却仍然不尽人意。它不仅令阿泽米森重拾起一个错误的假设，即这幅画是为圣路加行会而作[11]，还极大程度地削弱了寓言的理论和思想意义。他本人指出，这幅画将"绘画"与"历史"联系起来，并间接地与"诗歌"联系起来。因此，尽管维米尔本人既不认同艺术等级说，也不认同"与这一等级划分相关的理论"[12]，但实际上，他在为自己创作这一"高贵艺术"的寓言，他为画家设定的目标并非手工匠式的，而是"自由（艺术）式"的，即在意大利人之后，当代荷兰理论家再次赋予这个词的意涵。维米尔显然不同于代尔夫特行

[9] 关于17世纪荷兰的"艺术等级"制度（hiérarchie des genres），参见Haak，1984年，第60—70页；Brown，1984年，第61页；以及Blankert，1985年，第9页及之后。

[10] Asemissen，1989，p.17-19. 手工艺门类列表参见Montias，1982年，第75页："任何靠绘画艺术谋生的人，无论使用的是精细的画笔还是其他工具，用油画还是水彩来创作，是玻璃匠或玻璃商、彩陶师、挂毯师、绣工、雕刻师、木料或石料雕刻师、刀鞘制造商、艺术品印刷商、书商、版画或油画商。"根据阿泽米森的说法，玻璃制造或陶器制造之所以不在《绘画的艺术》的画面"规划"之中，是因为这两种手工艺在代尔夫特行会中并不"隶属于绘画，而是几乎与它地位相当"。

[11] Asemissen，1989年，第21页。

[12] 同上书，第49页及之后，第54页。

会的官方传统态度，该行会在1661年刚刚展示了一种手工艺和保守主义的精神[13]。

无论如何，对寓言的"专业性"解读都会导致双重结论：

——维米尔借助行会的手工艺赞颂了自己的艺术。他将这些手工艺的"象征"表现成画家的标志和绘画工具，并使它们从属于他的艺术。这种地位上的差异足以体现出绘画在维米尔心目中的无上地位。

——维米尔以一种隐蔽、私密的方式表明了自己的立场。他刚刚被任命为行会的理事长，在一幅不打算公开的画作中寄托了自己对绘画的野心。这幅以画家和绘画作为表现对象的寓意画，恰好保存在维米尔的家中。

画家的双重视野

无论画面中次要物品的图像志意义为何，在《绘画的艺术》中，画家的双重焦点都在少女和地图上；对维米尔来说，正是在这二者之间，绘画的目的，以及它无上的威望和荣耀得以展现。

画中的少女是画家的模特，他似乎在看着她，并将她描绘成克利欧的样子。就像《信仰的寓言》（图17）中的"十字架上的基督"一样，这幅地图

[13] 见本书第22页。阿泽米森（Asemissen，1989，第22页）认为，在代尔夫特，画家们并不"需要单独被归为一类"，与他们在其他城市的同仁不同，这一说法难以令人信服。在1682年威廉·杜登斯（Willem Doudyns）为海牙画家行会（la confrére De Pictura de La Haye）天顶绘制的装饰画中，清晰可见这一剧烈的冲突。画面中央表现了"海牙城市中的天才，绘画、雕塑、玻璃画和版画都在其庇护之下。在他的旁边是帕拉斯（Pallas），伴随着'艺术之爱'，正将带着梯子和颜料罐的粉刷匠、拿着虎钳和印刷机的装订工，以及带着工具的制椅工人赶出艺术的天空"（Houbraken，转引自De Jongh，1971年，第191页，注释84）。

因其尺寸及其在背景墙上的位置而显得格外重要。同时，它精准地确定了画家的**视野**：在实际的地图部分与下边框之间，有一段的说明性文字，地图内沿在画面结构中与画家的视线平齐——仿佛在画面中示意出画家投向模特的视线，又仿佛将这道视线的痕迹刻在了画作的表面。[14]

维米尔恰好在这道痕迹上最靠近"克利欧"形象的地方留下了自己的签名。这一签名在两个方面令人感到惊讶：维米尔极少在作品上签名，而且这是一幅留给自己的画。通过在此处留下名字（图4，细节图），维米尔隐秘地标记出自己在画作中倾注的心力，并且，随着这条边沿在模特肩上深暗的蓝色斗篷边缘继续延伸，他在画面构思中将少女与地图紧密地联系在一起。

虽然这位少女的寓意已被阐明（她化身为历史女神克利欧和名誉女神斐墨），但地图的寓意却存在很大争议。如果我们要理解维米尔的思想，就必须弄清这幅地图的意义和功能。

维米尔"复制"的原地图已经得到确认。这是一幅荷兰地图，北部（地图右侧）为7个新教联合省，南部10省在1648年的《威斯特伐利亚和约》签订后仍由西班牙哈布斯堡王朝统治。该地图由克拉斯·扬松·菲斯海尔（Claes Jansz. Visscher）绘制，并可能在1652年（克拉斯·扬松去世的年份）之后由他的儿子尼古拉斯（Nicolaes）出版。[15]为了配合画室华丽的"寓言"场景，维米尔还绘制出一个更为豪华的版本，在地图周围添加了20幅城市景观图。

[14]　重要的是，这条内沿在画家和模特之间的区域显得格外突出，它的颜色在这一局部被无故地加重。

[15]　参见Welu，1975年，第538页。

这幅地图经常出现在当时的荷兰绘画中，它的相对普遍性增加了阐释的难度。例如，如果在其中看出维米尔对于历史或政治的某种关注，那就错了。例如，有人认为克拉斯·扬松·菲斯海尔的地图仍旧将天主教与新教省份视为一体，这在维米尔描绘它的时候已经过时。他们还将地图"过时"的特征与《绘画的艺术》中的另外两个元素联系起来：画家的服装和枝形吊灯。它们在1665—1666年显然也"过时"了。

在1665年，这种带袖衩的男士紧身短上衣已不再流行，吊灯的顶端带有哈布斯堡家族的双头鹰标志，暗指荷兰历史上那个已经过去的时代。有人因此认为，地图、枝形吊灯和画家的服装构成了一个"忆古的"寓意网络，它充分解释了为什么历史女神克利欧会出现在这幅过时的地图面前，它记录了逝去的岁月。而克利欧则吹响了名誉的号角，《绘画的艺术》弥漫着双重的怀旧情绪：怀念天主教荷兰往昔的统一，怀念绘画在当时享有的荣誉——在新教统治彻底改变其创作的社会和精神格局之前。[16]这种说法颇具吸引力：它既符合维米尔的天主教信仰，也符合他作为画家的野心，这种野心绝不是在社会上谋求商业性或社会性成功，而是引导艺术家在"高贵艺术"的传统中，通过内心思索，创造出精神性产物。

然而，对《绘画的艺术》的"怀旧"解读却显得不堪一击。为了让这个"忆古之网"能够为维米尔的选择提供依据，其中的每个元素在1660年代都必须是"过时"的。但一切并不是如此清晰。正如阿泽米森所强调的，吊灯上的确饰有哈布斯堡王朝的鹰，但它不一定暗示西班牙的哈布斯堡王朝（进

[16] 参见Van Gelder，1958年，第14页；Tolnay，1953年，第269页；Welu，1975年，第540—541页。

而影射不久前十七省的分裂）；它或许只是笼统地提示了荷兰的历史。同样，在这幅画的年代，这种带有袖衩的男士紧身短上衣或许是一种古老的装束，但它在绘画中并没有过时，并且还常常出现在维米尔同时代的画家笔下[17]。最后尤为重要的一点是，尽管十七省地图在1665年已经不符合当时的政治现实，但正如詹姆斯·韦卢（James Welu）已经指出的那样，这类地图在《威斯特伐利亚和约》签订后许久仍在发行[18]。因此，它不一定是（秘密设计的）对荷兰往昔统一的影射；对作品的寓意的阐释不能建立在这幅地图所暗示的怀旧之情上。

更糟的是：机械地将这件地图的存在与荷兰的（政治）历史联系起来，冒着在图像志层面过度阐释的危险，这涉及一个耐人寻味的细节：在画家左肩上方，那条纵贯地图表面的大裂痕。

这个细节显然是维米尔所强调的，它引发了许多臆测，继托尔奈（Tolnay）和赛德尔迈尔（Sedlmayr）强调它在画面结构和效果中的重要性之后，韦卢又在其中看到了对荷兰分裂的明确暗示。然而，这条裂痕的位置并不符合天主教和新教省份之间的分界，因为它把经济和政治实力位居第二的泽兰省（Zélande）留在了左边。但它正好穿过了布雷达（Breda）市，该市在"导致荷兰分裂的战争中发挥了关键作用"，韦卢认为这条裂痕是南部和北部省份的一个"分界点"。[19]阿泽米森合理地否定了这种"过度阐释"，但他继续推

[17]　Asemissen, 1989, p. 51, 34-36.

[18]　Welu, 1975, p. 540, note 61. 直到1671年，《窗边的女子》（*Femme à la fenêtre*，图37）背景中的十七省地图［阿拉特-洪迪厄斯（Allart-Hondius）版］还在出版和发售。

[19]　同上书，第541页，注释62。

断，这条裂缝显示了荷兰省的边界：维米尔在此表达了"对该省的作用及其历史重要性的认同"[20]。

这些阐释无不建立在对地图的**阅读**之上，它们扭曲了维米尔赋予地图的含义——他有意使之在图像志层面处于一种"悬置状态"。它们尤其削弱了地图存在的意义。在一幅以寓言形式构思和表现的画作中，这个物品在画面中占据如此显著的位置，画家还在这个布局上的关键位置留下了自己的签名，它必然具有某种精心构筑的**精神性**意义。在考虑其绘画性表现之前，与其通过图像志来解释画面内容，不如去考察17世纪荷兰与制图相关的精神价值。它们为这幅地图在画面中存在的理由及其所呈现的"外观"提供了一些解释。

作为土地测量师团体与画家之间长期合作的成果[21]，地图绘制具有实际的（社会或政治）功能：测绘图及其布局可用以划定扩张领土的所有权范围（个人或集体），并可以用来解决边界和财产上的法律冲突。但光看一幅地图是不够的，还要知道如何读懂它，才能进一步解释并使用它；地图的权威与指导其发展和使用的知识决策机构具有内在的联系。地图代表了知识。对于

[20]　Asemissen，1989年，第30页："这条裂痕清楚地表明，画家位于地图的右侧，即荷兰所在的位置——代尔夫特就在他的头顶上，而轮廓清晰的须德海（Zuiderzee）则恰好位于画架上方。这种'省'的维度某种意义上或许具有'爱国主义'的动机——比如，它可能表达对该省的作用及其历史重要性的认同，这正是维米尔在第一幅作品（《士兵与微笑的少女》，*Soldat et Jeune Fille riant*，图36）中通过士兵与荷兰地图之间的联系所要表达的一点。"尽管证据上稍显薄弱……

[21]　关于这一传统，可参见Huvenne，1984年，第25页，以及阿尔珀斯所提供的参考文献，参见Alpers，1990年，第224页，注释1。

其所再现的地域，它构成了一种"描述"（这是维米尔在《绘画的艺术》的地图标题中使用的词）；它将"现实空间纳入（科学）知识的秩序"，后者的"影响力在地图中被阐述与表现为这幅地图的再现效果——再现的效果"。[22]

该引文意在说明，在17世纪，地图的权威是如何产生的，因为它们使观者了解到遥远而未知的国度，并将之精确地呈现在他们"眼前"。[23]这种观念产生了双重后果，而它对《绘画的艺术》的影响还没有得到充分重视。

首先，地图本身涵盖的知识及其"展示"模式，都让它与绘画艺术紧紧联系在一起。后者同样"呈现在眼前"，"令不存在之物跃然显现"，"展示"它对世界的认知。而这并不是一种模糊的联系：自古以来，无论在理论还是实践层面，人们一直在思考、具体阐述地理学与绘画之间的关系。在提出"地理学是对全部已知世界的一种绘画性模仿"后，托勒密在《地理学》（Geografia）中区分了"地理学"（涉及整个世界，以数学与几何学为基础）与"地志学"（涉及特定地点的细节再现，即地志景观）。[24]维米尔选择在菲斯海尔的地图周围描绘20幅地志景观，并不是没有道理的：在（地理学和地志学）双重传统的交织中，在画作的寓言语境下，地理学所"展示的知识"通过"绘画上的模仿"呈现在人们眼前。[25]

不仅如此：在17世纪，制图也部分地联系着历史。1663年，约安·布

[22]　Marin, 1980, p.52.

[23]　参见Alpers，1990年，第215页及之后，重点参考第232—233页，涉及围绕地图制品的"知识灵韵"（aura de savoir）。

[24]　同上书，第233页及之后。

[25]　阿尔珀斯（Alpers，1990年，第211页）认为《绘画的艺术》中的地图是维米尔同时代"地图绘制技术的总和"（一并参见Welu，1978年，第26页）。

劳(Joan Blaeu)将他制作的十二卷《地图集》(*Atlas*)献给了路易十四,他的介绍十分明确:"地理学是历史之眼与历史之光"。正如斯韦特兰娜·阿尔珀斯所指出的,地理学向我们"展示出"历史所描述之事,这种说法并不新鲜;它在一个多世纪以前就已经被提出,并在17世纪再度流行。[26]同样,维米尔将克利欧置于一幅巨大而豪华的十七省地图前,也不是没有道理的。无论在精神还是形象层面,这幅地图都与荷兰历史紧密相连,它将这段历史"呈现在观者眼前"。

分布在地图两侧的城市景观中,一个"细节"有力地证实了这种观念。在左列景观底部,即"名誉"的号角与"历史"的书本之间,维米尔描绘了海牙的"荷兰公爵馆";它呼应着地图右侧,腕托的红色圆头指向的另一场景,布鲁塞尔的"布拉班特公爵馆"(Maison du Brabant)。我们并不知道在维米尔所参照的地图中,这些地志景观是如何布局的,但无论这种布局是依照原图,还是来自画家的设计,对画面中两座政府官邸的对称安排绝非偶然:不同于对地图的政治性解读,它以一种更为巧妙而秘密的方式影射了十七省的现代历史,以及历史上新教与天主教之间的分裂。维米尔将荷兰的历史融入了他的绘画实践当中[27]。

[26] Alpers, 1990, p.274 *sq.*

[27] 参见Welu,1978年,第19—22页。这种平衡在《绘画的艺术》中更具深意,因为维米尔借助画面中分裂的双重方向强化了这一效果:其一为画家看向模特的目光(刻在地图的内沿上),其二为画家的腕托所指的方向。后者的存在尤其有意思。如前所述,它并不适合创作的初始阶段;然而,一个必须考虑的图像细节,维米尔让腕托的顶端稍稍超出画面,恰好位于"布拉班特公爵馆"的场景上。此外,维米尔用红色表现圆头,其强烈的色感在画面色彩结构中强化了这个特殊位置。这一颜色(转下页)

在《绘画的艺术》特定的寓言领域，克利欧和十七省地图让绘画成为一种"展示的知识"，呈现于历史、地理与地志的三重视野之中。用17世纪的术语来说，维米尔构建出一个绘画的寓言，并在其中确认了绘画最"高贵"的目标。

"新描述"

当然，或许有人会怀疑，是否我对这个在绘画中十分常见的物品给予了过多的关注，我们已经确认了维米尔作品中的四幅地图[28]，而他"复制"这些地图的精确程度表明，他在描绘这些地图时，它们就摆放"在他的眼前"。有些人认为，这一"刻画"的细致入微，足以证明维米尔绘画中的"写实主义"。[29] 不过，常识提醒我们不要过度地"理论化"……

而我们不应忘记，《绘画的艺术》是一个明确被构思为寓言的作品，因此，画中各元素的选择都经过了智性思考，它们最终构成了象征"绘画"的"标志"。另外，维米尔作品本身的**绘画性**，必然会以一种高度严谨的方

（接上页）显然是维米尔的有意选择，因为他自己的腕托圆头是象牙质地（参见Montias，1990年，第203页）。这一做法当然有可能出于色彩平衡方面的考虑，但一旦我们注意到，"克利欧"既在荷兰公爵馆（新教）前方，又在弗拉芒地区（天主教）下方，而画家则位于荷兰下方，其腕托指向布拉班特公爵馆，便会想到画面中分裂的双重目光可能暗示了一个事实：昔日统一的荷兰已经分裂。而"大理石地板上的黑色十字花纹不断重复和强调着这种双重方向，这种目光的双重焦点或消失点（非数学层面）"，或许也并不是一种巧合。

[28] Welu, 1975, p. 529-540.

[29] 参见维卢（同上书，第530页）："维米尔在地图绘制上的科学客观性，应该与画家的'写实主义'思想联系起来考虑。"

式，避免"画中的地图"变得寻常无奇。他对待地图类物品时一丝不苟的态度，完全不同于同时期画家对于速度的追求。在维米尔的作品中，地图具有了"绘画上的重要性"，如果仅仅停留在维米尔"描述性"的现实主义风格上，我们很难充分解释这一点。地图作为绘画性构思的对象，值得我们进一步审视。

乍看上去，这幅地图有别于《士兵与微笑的少女》（图36）和《身穿蓝衣的少女》（图38）等作品中的地图：在尺寸和色调上都相去甚远。然而，它们所表现的却是同一幅地图，即威廉·扬松·布劳（Willem Jansz. Blaeu）在1620年出版的荷兰与东弗里斯兰地图。[30]那么，维米尔的"写实主义"体现在何处？实际上，在他第一次描绘这幅地图时（《士兵与微笑的少女》），还明显改变了地图的"真实"外观：陆地被表现成蓝色，而海洋似乎保留了印制地图的牛皮纸的颜色。[31]

这种处理方式足以表明，维米尔笔下的地图绝不只是纯粹的、简单的现有地图的复制品，而是一种根据其所在的画面来构思，并在其中发挥作用的"地图的图像"，即地图的外表。这并不令人惊讶：这正是我们在画中画里观察到的态度，用高英的话来说，维米尔笔下的地图并不是"观念性复制品"，

[30] Welu, 1975, p.530-531.维米尔可能拥有一件参考样本，因为它出现在大约作于1657年的作品（《士兵与微笑的少女》）和作于1669—1670年的作品（《情书》，图26）中。

[31] 一种假设认为，蓝色对应着绿色，后者的色调发生了变化（就像"克利欧"桂冠上的叶子或是《小街》中的树叶那样）。但这种假设没有得到化学分析的支持。无论如何，这可能是维米尔唯一一次在表现地图时使用了绿色，这在同一地图的其他版本中都没有出现。结合蒙蒂亚斯的说法（Montias，1990年，第201页），维米尔更有可能是考虑到画面色彩结构而有意使用了绿色。

而是"视觉性现象"。[32]

但地图并不是一幅画。在17世纪,作为一种知识性再现,它为那些奇妙的形象化知识提供了一个中介。它遵循绘画的规则,进而影响到绘画所再现的知识。在一幅寓意画中,对地图的处理手法涉及画家对画中知识的理解,以及对"所见"与"所知"的关系的领会。

当然,在画面中,这些地图并不是用来传递知识,用来"读"的;而是用来"看"的。维米尔在"刻画"上投入的精力,要远远超过单纯的视觉再现。在同代人中,只有他如此关注地图的"绘画性"。十七省地图画得(而非描述得)十分精细。画家娴熟细腻的手法改变了其知识的范畴与重心:维米尔所"描述"的是地图在画面中出现的环境。与荷兰绘画中出现的地图相比,它不仅显眼得多,还拥有了"绘画"的主要标志,但它仍是一幅难以辨认的"绘画性地图"。它所传达的真实是一种绘画上的真实,一种关乎其绘画性外表与风格的真实。

在《绘画的艺术》中,维米尔对地图表面的"残痕"进行了细致的处理,这一点非常重要。因地图的悬挂及其自身的重量所造成的微小的点状凸起和巨大的斜向起伏,在地图表面形成了不同的光影变化,这些阴影遮蔽了事物的形象,却被仔细地表现出来。这种矛盾的局部表现其实是画家有意的设计:这正是位于画家左肩上方,那道垂直的大裂缝所"展现"的。

或许地图的阐释者们忙于赋予它图像志层面的政治意义,都忽略了画家

[32] Gowing, 1952, p. 22.参见Alpers,1990年,第210—211页,作者在文中强调了维米尔笔下地图的绘画性表现,认为《绘画的艺术》中的地图完全可以被视作"画的一部分"。

在"描绘"这条裂缝边缘时高度精细的线性表达，与旁边相对模糊的地图轮廓形成了鲜明对比。然而，这种对比恰好与维米尔逐渐完善的绘画理念相一致。在《士兵与微笑的少女》（约1657[33]，图36）和《窗边的女子》（1662—1665）（图37）中，地图的表面是完全平整的；没有任何残痕，没有折纹，没有鼓起，也没有裂缝。在《绘画的艺术》之前绘制的两幅地图 [《身穿蓝衣的少女》（1662—1665，图38）和《鲁特琴演奏者》（*La Joueuse de luth*，1662—1664）]，虽表面有残痕，但就其"刻画"的程度而言，仍是粗率而潦草的；更像是绘画颜料的色调变化，而不是对折纹或鼓起的精确表现。[34] 从17世纪赋予"描述"一词的意义上看，只有在《绘画的艺术》中，这些起伏变化才是被"描述"出来的，它们成为一种"描述"的对象。

既然《绘画的艺术》是一幅寓意画，我们就不能忽视维米尔的选择，以及他对地图表面残痕的精细描绘的理论意义。如果在维米尔所画的十七省地图中存在一种"展示性知识"，那么它指的是光的照射及其在地图外表上产生的效果，就像为我们照亮了关于绘画的知识。几年后，《地理学家》（图39）有力地证实了这个想法。在地面和桌子上，画面中最强烈的光线集中照亮了

[33] 原文如此，本书103页同一作品的创作年代注为约1658年。——译者注

[34] 这也是《士兵与微笑的少女》（图36）的地图上唯一的"残痕"表现：在下边沿一侧卷起的一块印纸更像是一个色块，而不是对卷起状态的精确再现。将这种微弱的颜料流动称为对"一侧卷起"的表现，这恰恰是潘诺夫斯基所展现的"暴力"（Panofsky，1975年，第237页）："任何图像描绘在某种意义上，甚至在它开始之前，就不得不颠覆纯形式再现因素的意义，使它成为所再现之物的象征"。对于《鲁特琴演奏者》来说，尽管画作表面目前的保存状况不佳，但右上角的大型欧洲地图标志着在"刻画"和"描绘"地图表面残痕上取得的进步，尤其体现在从爱尔兰南部纵向延伸至西班牙北部的表面鼓起上。

地图，而后者却变得难以辨认。地上的地图是卷起来的；桌面上，地理学家摊开研究的地图清晰可见，却已经完全无法识读。令人目眩的强光吞噬了地图的样子[35]。

如果我们同意斯韦特兰娜·阿尔珀斯的观点，即地图绘制术是17世纪荷兰绘画的一项"使命"[36]，那么我们必须承认，鲜有作品能够像《绘画的艺术》那样强烈地证明这一点。在这个意义上，维米尔再次展现出自己的"普通"。然而，我们也必须认识到，他为自己的绘画设定的"描述性使命"（vocation descriptive），不应局限于阿尔珀斯赋予这个词的意思。维米尔既没有描述，也没有描绘作为"描述性对象"的地图；他描绘的是这幅地图在光线下的样子，并且，再次借用高英关于《倒牛奶的女仆》（图30）的评论：维米尔所采用的"地图绘制术"，就是"光影"[37]绘制术。

[35] 当维卢认为自己在地图上看到的那些痕迹在"在过去明显比现在更清楚"时，显得过于乐观（Welu，1975年，第544页，注释84）。因为维米尔完全可以把地图上的图案刻画得更清晰。背景中部分可见的带框海图，显然与维米尔的其他地图相比具有截然不同的功能。单是带有画框这一事实就足以使它与众不同：在完整意义上，它是一幅画中画，对它的分析应该在图像志层面展开——严格来说，这种分析是地理学家的"专长"。

[36] Alpers, 1990, p. 209 *sq.* 关于英文术语cartographic impulse的翻译，我和意大利译者一样，倾向于采用"使命"一词，而不是"需要"。

[37] Gowing, 1952, p. 109.《倒牛奶的女仆》的墙面最初可能饰有地图，这一事实很关键（Wheelock，1988年[2]，第66页）。"描述"发亮的墙面，而不是呈现一幅地图，这构成了一个有意味的选择，因为正如贡布里希所强调的那样（Gombrich，1975年，第143页），不可能"用绘制地图的方式来表现事物的外观"。这一替换的关键恰恰在于，它用绘画替代了"展示性知识"。

　　我们又一次触及一个老生常谈的话题 —— 作为"光之画师"的维米尔。早在18世纪，"鉴赏家们"就将此作为维米尔艺术的一大特点[38]。但是，我们不应该停留在这种陈旧的观点上：描绘光线及其照射在物体上的效果，对绘画所描绘和展现的知识性内容并非毫无影响。

　　维米尔在专注于表现光线下的物体的同时，也放弃了"线描传统"，后者正是绘画中的一切"描述"的基石[39]。在维米尔所处的时代，这种放弃甚至是他作为画家的原创性特点之一；他展现出一种"对于线性传统及其历史描述功能近乎罕见的漠视，这将他束缚与封闭在其所限定的形式之中"："一切都围绕着可视之物……名称和知识的概念世界已经被他所遗忘。"[40]

[38]　可参见 Blankert，1986年，第157页，以及托雷－比尔热记录的一则轶闻（Thoré-Bürger，1866年，第462页）："在维米尔的画中，光线完全不是人造的：它像在自然中那样精确和标准，就像一位严谨的物理学家所期望的那样……有人曾走进杜布勒先生（M. Double）的房间，当时房中的画架上摆放着《士兵与微笑的少女》，他绕到画的背面，想看窗外的美妙光线来自何处"。关于这则轶闻的更多记述，参见本书第134—135页。

[39]　Gowing, 1952, p. 20 *sq.* 高英（在第23页）指出，在《绘画的艺术》中，这种做法集中体现在对画家作画的手的表现，"呈现一种出人意料的球茎状外观"，在欧洲绘画中很少有类似的表现。关于这个细节的含义，见下文。

[40]　同上书，第20页与第19页（同参见第21页："无论在这些图像中，形象的轮廓多么坚实，作为理解之血脉的线条已经被丢弃，一并被丢弃的还有传统的地图绘制术。在这里，色调不费吹灰之力地、自动地承担了所有的形式表达"）。在《绘画的艺术》诞生前十余年，《倒牛奶的女仆》（图30）是一件关键性的作品。正如高英（同上书，第111页）所指出的，"色点"没有起到再现功能，"光滴"也没有依从物体的纹理，这一选择表明维米尔"放弃了过去在知识和理解问题上对画家的要求"，即绘画应该努力去再现它们。关于这一点的技术和理论讨论，见本书第115页及之后。

高英对《绘画的艺术》的观察之所以重要，主要有两方面原因：

——首先，对光线下地图的残痕的精细描绘，与"地图"本身的模糊性之间的对比，体现了维米尔抛弃线性传统及其在辨识上的要求——通过地图这一最能够展现描述性知识的物质媒介。

——其次，在《绘画的艺术》的画面文字中，维米尔以一种简单明了的方式，突出了其中两个词：位于画面上边沿的标题两端，"新（nova）……描述（descriptio）"。在作品的寓言语境下，这两个词听上去像是一个潜在的标题，一种绘画新理念的箴言（motto）或标题（titulus），这种理念可以如此表述：正如画面中画家的存在并不是为了让我们认出他，绘画也不是为了让我们认识其所再现之物，它所"描绘"的是事物在光线中的样子。就像地图上描绘得最精细的，是来自低处的光照出的褶皱与裂痕，绘画令我们看到了光中的事物，却令我们目眩，无法看清其中的知识——就像几年后，《地理学家》（图39）中铺在桌面上那幅耀眼的地图所证实的那样。

《绘画的艺术》中的地图的确颂扬了逝去的、久远而光荣的统一。但这并不是十七省在政治和宗教上的统一，而是伟大的绘画上的统一，它为学识渊博的画家，为画界的博学之士（doctus pictor）确立了历史和"展示性知识"[41]的双重绘画视野。

这种对绘画昔日统一的颂扬，并非出于一种怀旧之情。正如维米尔在画中所展现的，这个寓言"展示"了一种新知识，绘画是这种知识的承载者：

[41]　事实上，这两种"昔日的统一"（政治上和绘画上）都在画面中得到了表现；它们紧密交织在一起，因此图像志研究在这里犯了错，它希望在"意义层面"进行过于清晰的划分。

这种"新描述"（nova descriptio）是维米尔所创造的，它使过往绘画的荣耀在今天得以延续。画家的艺术如同"代尔夫特的凤凰"，在灰烬中重生。

一个矛盾的细节有力地证实了这个想法，尽管很少有人注意到它。在这幅以绘画为表现对象的寓意画中，画中的画家既没有画维米尔所画之物，也没有按照他的绘画方式作画。他不仅专注于描绘一位寓言人物——自《妓女》（图12）以来，维米尔一直从事室内场景画创作，他笔下的寓意画（"克利欧"胸像）也不是维米尔正在创作的寓意画（画室中的画家），并且最重要的是，画家所采用的**技法**（technique）与维米尔截然不同。换句话说，这幅再现画家绘画理念的作品，并没有表现出画家本人的创作……我们有必要对这一矛盾加以讨论。

维米尔选择表现画家创作的初始阶段，在他的右肘下方，我们能清楚地看到他正在描绘的画面，他预先打稿，为下一步要画的寓言胸像确定基本轮廓。通过揭露这幅画的初始面貌，维米尔小心地——或者说秘密地，因为只有他自己知道涂层下的内容——表明寓言中的画家采用的技法与自己不同。正如X射线所显示的那样，维米尔不会先打稿，再上色；他的作品会首先建立一个清晰的光影对比结构，再以**非线描**（sans dessin）的方式造型。[42]

[42] 参见Gowing，1952年，第137页和Wheelock，1985年。这种技法在海牙莫瑞泰斯皇家美术馆（Mauritshuis de La Haye）的《戴头巾的少女》（图7）中尤其明显。这幅作品是维米尔为数不多的面部特写画之一，画面布局也与《绘画的艺术》中的画家开始描绘的寓言式半身像非常接近，这显然具有重要意义。这种相似性证实了维米尔本人与他在寓意画中塑造的画家所采用的技法是不一样的。这种观点可能会引起两种反对意见：1. 如果维米尔用白粉笔来画草图（就像《绘画的艺术》中的画家那样），那就能逃过现代技术的检验。然而，后者揭示了维米尔会在画面上直接勾勒出作品的基本构图，并在作画过程中果断地进行改动，包括画面中最重要的元素（转下页）

画面中画家的创作手法与维米尔用以表现他的创作手法之间，悄然形成一种差异，建立了一种意想不到的辩证关系，靠在腕托上的"球茎状"的手显现出 —— 或者说泄露出 —— 这种关系[43]。因为毫无疑问，这只形状奇怪的手是有意义的：维米尔将它置于画面的几何水平线上，即画家本人注视画作的理论性高度。而这只手代表了一种"手法"（manière），维米尔在他的寓言中正是以他本人的手法去表现它的形象[44]。其中的问题可以归纳如下：

—— 通过克利欧的双重形象（手持"名誉"号角的"历史"女神）和地图（绘画作为展示性知识，形象化知识作为"再现的效果"），维米尔为绘画设定了双重视野，也是其"古典"理论的视野 —— 从阿尔伯蒂、莱昂纳多·达·芬奇到卡雷尔·范·曼德（Karel van Mander）、萨穆埃尔·范·霍赫斯特拉滕。维米尔创造了这个寓言，将它保存在家中的私人空间，并在画面水平线上留下自己的全名（I.VERMEER），以个人的方式实现了这一构想。换句话说，他作为画家的野心，他期待从艺术中获得的荣耀，以及他

（接上页）（Wheelock，1985年，第397页及之后）。这并不是画中那位画家所采用的技法。2. 这种类型的草图在表现"创作中的画家"这一主题的作品中十分常见；所以它出现在维米尔的笔下也不足为奇。这一说法或许有道理，但这种做法通常出现在"古典"绘画中，而且维米尔完全可以让这位画家以自己的方式进行"准备工作"。但相反，他把画家的实践置于古典语境之中 —— 准备誊到画面中的素描草图，这不是他本人的做法。

[43] "泄露"一词的含义来自潘诺夫斯基（Panofsky，1969年，第41页），他以此来区分"主题"和"内容"，后者系作品"泄露"（betrays）而非"彰显"（parade）之物。我在这一点上修改了翻译。

[44] 重要的是，这只手位于画面的几何水平线上，因此与维米尔为自己的目光所设定的位置相对应，见下文。

为自己设定的视野，都在作为精神性产物的绘画领域。维米尔的绘画是"古典的"。

——但矛盾的是，维米尔的画又表现出一种"独特的偏离"——根据梅洛-庞蒂的说法，这是"维米尔式结构"的一大特点。正如地图与画面中清晰可见的草稿所构成的双重指涉所强调的，这幅古典绘画的实践和理论基础就是素描。但维米尔并没有实践这种**素描**。在这幅具有理论性原则的寓意画中，维米尔提出了一种绘画理论，而他自身的创作实践却偏离了这一理论——画作的寓言背景令这种偏离具有了自身的理论价值。

维米尔绘画所掌握和展示的知识涉及事物的"可见性"、光的照射方式，以及不同视觉条件下事物的面貌，这有助于我们从视觉上去理解它们。这种看法并不新鲜：所有维米尔专家都一致强调，维米尔极其热衷于"记录"可见世界的视觉外观。但维米尔却将这种可见性知识置于古典绘画的理论语境，暗示他自己的绘画实践与其绘画所"展示"的知识理论之间，存在着一种复杂的关系。《绘画的艺术》所表达的是，在画作面前，我们无须了解受到视觉影响的事物本身，也知道画中再现的事物是可见的。我们只能认识到视觉现象，在其中体验事物；而它并不是事物本身。

这其中的差异也许看起来十分微小；但它引发的后果却并非如此。

对古典观念而言，《绘画的艺术》是一幅"批判性"的画，它通过反思绘画再现的条件，动摇了再现认知的基础。在此，只需谈谈普桑用以描述"观看事物的两种方式"的术语，就足以理解《绘画的艺术》是如何在内部颠覆古典观念："我们需要知道有两种观看事物的方式，一种是单纯地看它们，另一种是用心地审视它们。单纯地看，只是在眼中自然地接受所见之物的形式和外貌。但用心审视一物，就不再是简单地、自然地感知它的外部形

式，而是专注地寻找更好的方式来理解它：因此可以说，'简单的外观'是一种自然的认知过程，而我所说的**内视**（Prospect）是一种'理性的机制'（office de raison）。"[45]通过将"简单的外观"变为他作为画家的**内视**，维米尔颠覆了"理性的机制"，博学的绘画见证了后者的"真理"，和它的"展示性"知识。

这种来自古典范畴内部的反叛，有助于确立维米尔的现代性，以及19世纪后半叶对于他的重新发现。然而，如果仅仅在现代或当代范畴内考虑维米尔的艺术，可能会简化它：维米尔艺术的丰富性、强度和独特性在于，这种绘画立场是在古典范畴内表达的，它根植于荷兰绘画的传统主题，并涉及同时代画家所响应的那种知识性、"描述性"的使命。

画家的姿态

画家专注地创作，背对着画面，无法看到他的脸。正如我们所预料的那样，这一姿态是维米尔精心设计的；在寓言绘制过程中，作为其绘画理念的象征，它构成了维米尔最具个性化的创造。

在表现"创作中的画家"的图像中，他并不是第一位背对画面的画家形象。甚至，根据查尔斯·德·托尔奈（Charles de Tolnay）的说法，这只是一种常见的表达方式。不过，在多数情况下，画家虽然背对画面，站在自己的画作面前，我们仍然能够看到他的脸——无论是四分之三侧面还是半侧面。[46]我们必须再次注意，不要轻视维米尔的构想；这种隐去人物面部，仅

[45] Félibien, 1972, p.282-283.

[46] Tolnay, 1953, p. 271. 关于"背对画布，面部可见的画家"的众多例子，参见（转下页）

展现其背影的做法是如此新颖，以至于直接受到《绘画的艺术》启发的作品并没有采用它——比如米夏埃尔·范·穆瑟（Michael van Musscher）作于1690年前后的《画室中的画家》（*Peintre dans son atelier*，图34），韦卢在其中看到了对维米尔的"模仿"。[47]

颈背视角是一个更加重要的选择，因为正在创作的画家"形象"不可避免地表明——如果可以这么说——我们面对的是一幅自画像。不仅他的服装、贝雷帽和头发让人想到维米尔在《妓女》（图12）中的自画像[48]，而且画室中的画家形象通常都是自画像。或许在维米尔的家人眼中，这个问题甚至不存在。然而，这些理由不应该再次掩盖一个明显的事实：维米尔没有画出画家的脸，虽然他暗示这个身影是他自己，但他没有确认这一点。

有人曾试图还原维米尔通过何种方式画出自己的形象，并想象出一种镜像装置，能够让他"描绘自己的背影"。[49]这种研究毫无意义，因为维米尔完全可以让一位模特换上"他的"服装，再把他画在理想位置上。那么，我们也许遇到了一种特殊情况：一个虚构的（或伪造的）自画像，一个"维米尔的形象"，而不是"维米尔本人"——如果考虑到维米尔暗中指出这位画家并未按照他的方式作画，这种假设就更具吸引力了。

辨认身着这套服装的人物的身份实际上是一个次要问题，重要的是维米尔决定隐去画家的脸，让观者无法知晓他的身份，无法"逐一"识别出

（接上页）Bonafoux，1984年。

[47]　Welu，1975，p.538.

[48]　关于《妓女》（图12）中的自画像，参见Wheelock，1988年²，第25页；Montias，1990年，第161页。

[49]　参见Hulten，1949年，第94页。

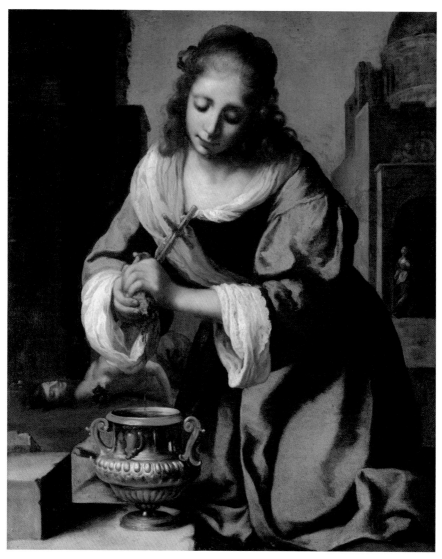

图1 （划归）约翰内斯·维米尔（J. Vermeer），《圣巴西德》（*Sainte Praxède*），东京，国立西洋美术馆（Musée national d'art occidental）。

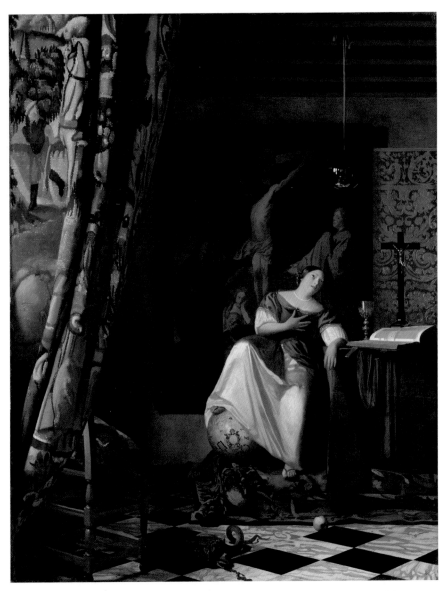

图2 约翰内斯·维米尔,《信仰的寓言》(*Allégorie de la Foi*),纽约,大都会艺术博物馆(The Metropolitan Museum of Art),弗里德萨姆收藏(The Friedsam Collection)。对页,细节图。另一细节图见图17。

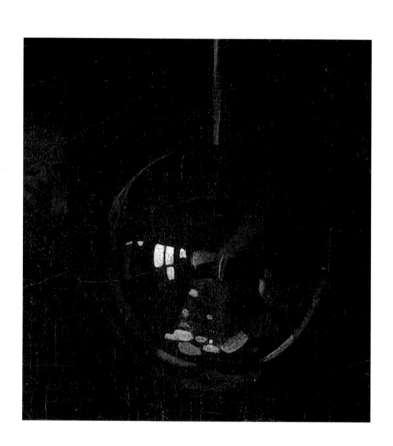

图3　约翰内斯·维米尔，《音乐课》（*La Leçon de musique*）细节，伦敦，皇家收藏基金会
（Royal Collection Trust）。全图见图33。

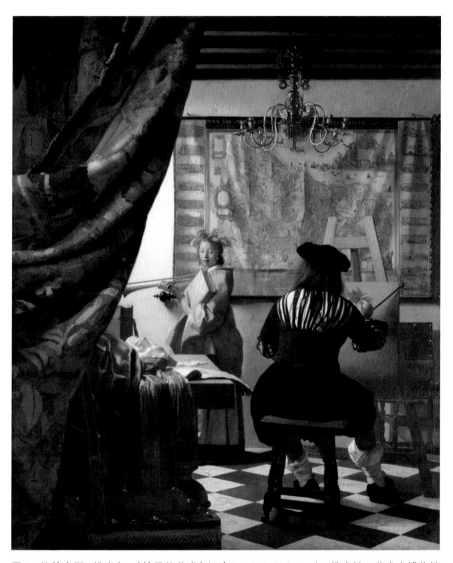

图4　约翰内斯·维米尔，《绘画的艺术》（*L'Art de la Peinture*），维也纳，艺术史博物馆
（Kunsthistorisches Museum）。后图，细节图。

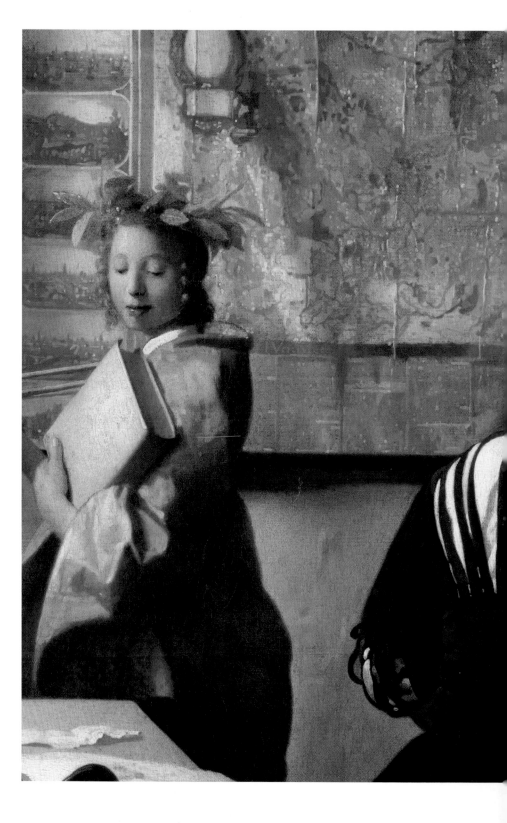

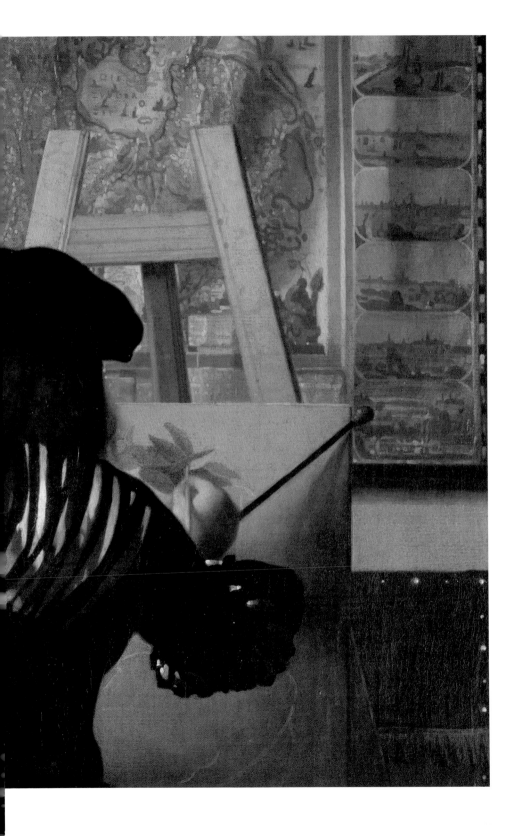

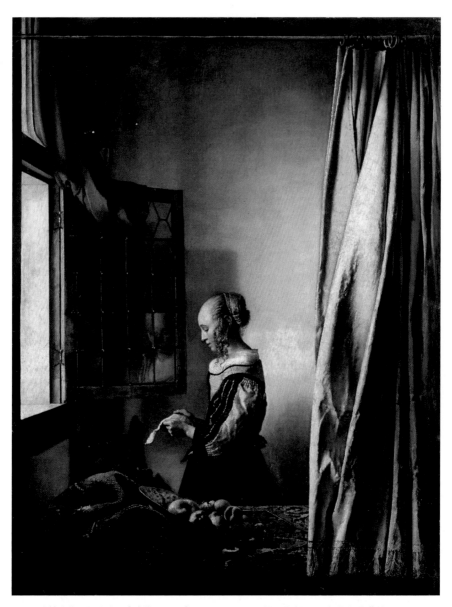

图5 约翰内斯·维米尔，《读信的少女》(*La Liseuse*)，德累斯顿，国家艺术收藏馆（Staatliche Kunstammlungen），历代大师画廊（Gemäldegalerie Alte Meister）。对页，细节图。

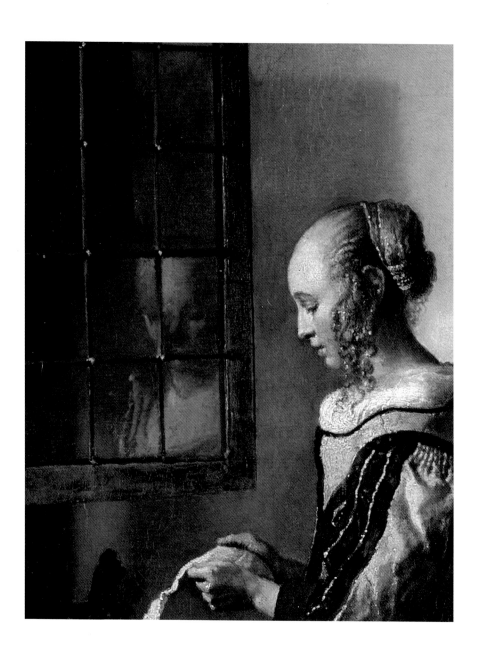

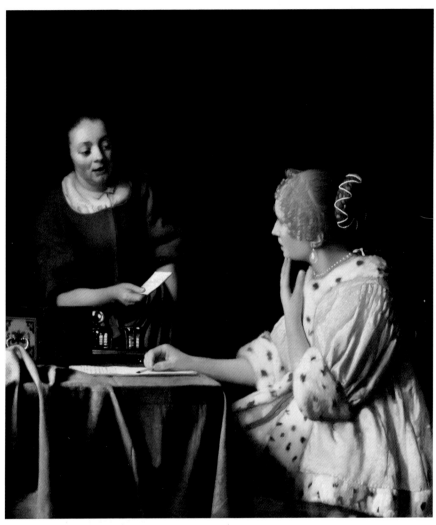

图6　约翰内斯·维米尔，《女主人及其女仆》(*Dame et sa servante*)，纽约，弗里克收藏馆
(Frick Collection)。对页，细节图。

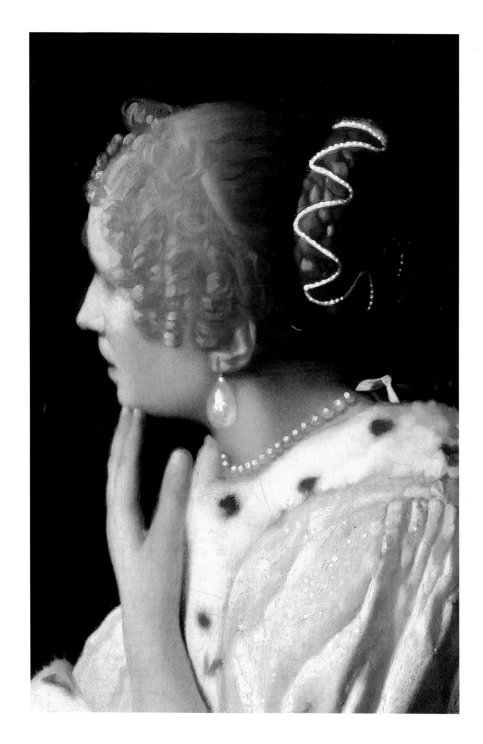

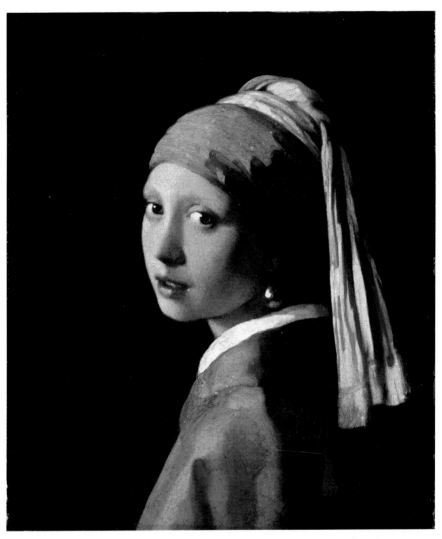

图7　约翰内斯·维米尔，《戴头巾的少女》(*Jeune Fille au turban*)，海牙，莫瑞泰斯皇家美术馆 (Mauritshuis)。对页，细节图。

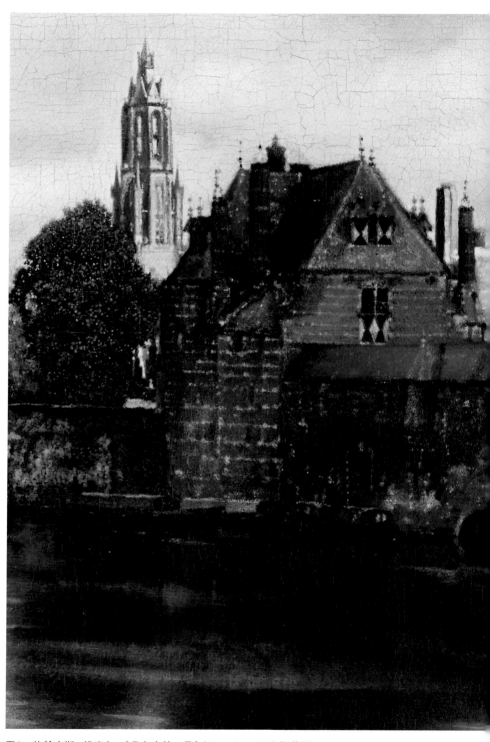

图8　约翰内斯·维米尔，《代尔夫特一景》（*Vue de Delft*）细节图，
海牙，莫瑞泰斯皇家美术馆。全图见图50。

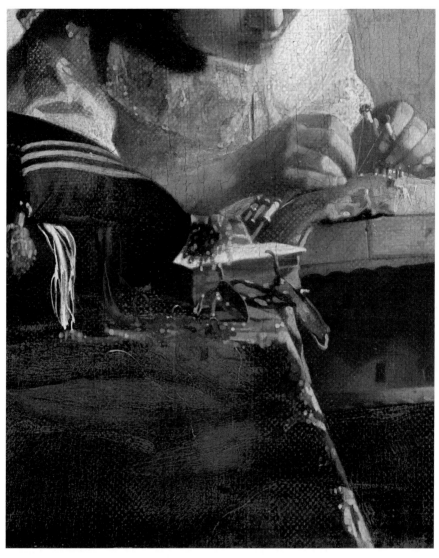

图9 约翰内斯·维米尔,《花边女工》(*La Dentellière*) 细节,巴黎,卢浮宫(musée du Louvre)。全图见图47。

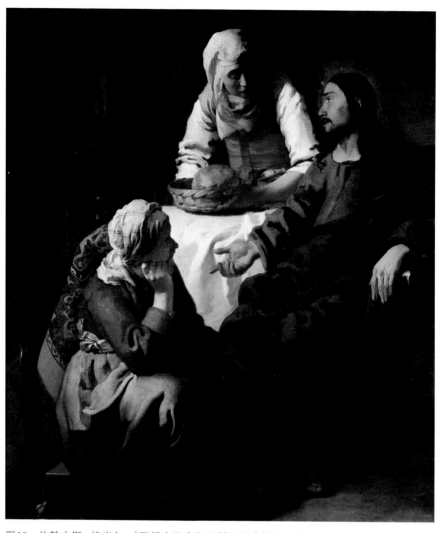

图10　约翰内斯·维米尔，《耶稣在马大和马利亚家中》(*Le Christ chez Marthe et Marie*)，爱丁堡，苏格兰国立美术馆 (National Gallery of Scotland)。

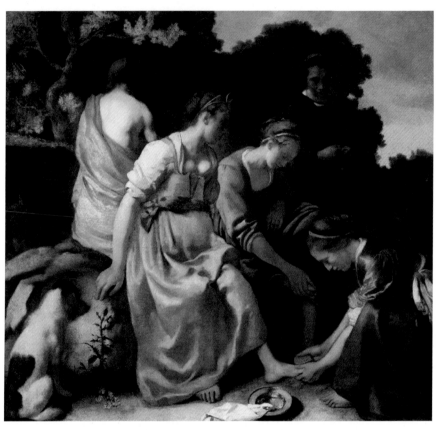

图11　约翰内斯·维米尔，《狄安娜和她的仙女们》（*Diane et ses nymphes*），海牙，莫瑞泰斯皇家美术馆。

图12 约翰内斯·维米尔，《妓女》(*La Courtisane*)，德累斯顿，国家艺术收藏馆，历代大师画廊。

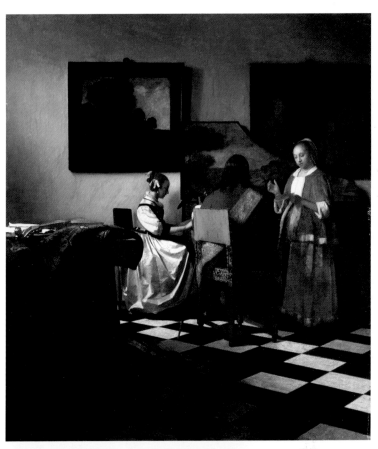

图13（上图） 约翰内斯·维米尔，《音乐会》（*Le Concert*），波士顿，伊莎贝拉·斯图尔特·加德纳博物馆（Isabella Stewart Gardner Museum）。

图14（左图） 迪尔克·范·巴布伦（D. van Baburen），《媒人》（*L' Entremetteuse*），波士顿美术馆（Boston, Museum of Fine Arts）。

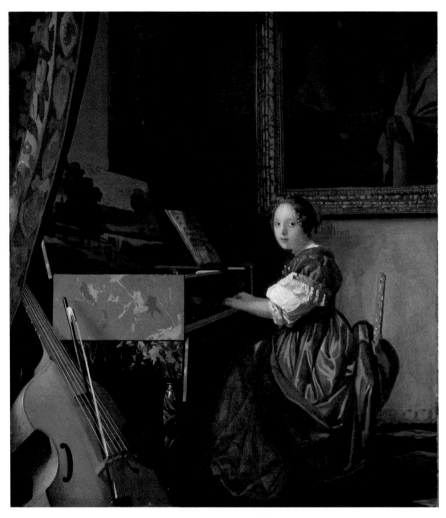

图15 约翰内斯·维米尔,《坐在维金纳琴前的女子》(*Femme assise devant sa virginale*),伦敦国家画廊(Londres, The National Gallery)。

图16　雅各布·约尔丹斯（J. Jordaens），《十字架上的基督》（*Christ en Croix*），特尔宁基金会（Fondation Terningh）。

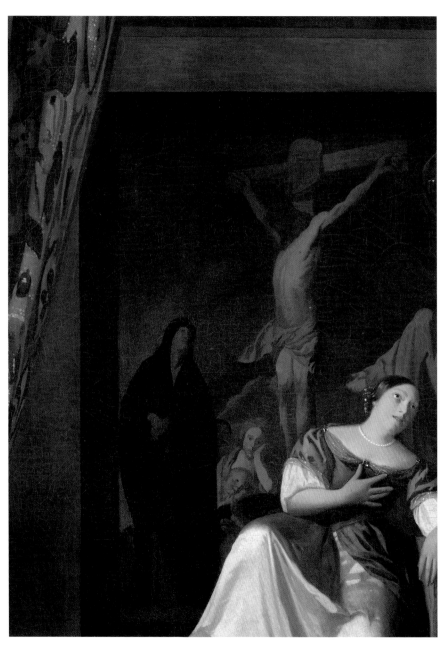

图17　约翰内斯·维米尔，《信仰的寓言》细节。全图见图2。

图18 约翰内斯·维米尔，《天文学家》（*L' Astronome*），巴黎，卢浮宫。

图19　约翰内斯·维米尔，《来信》(*La Lettre*)，布莱辛顿，爱尔兰，贝特收藏（Beit Collection）。

图20　约翰内斯·维米尔,《写信的年轻女子》(*Jeune Femme écrivant une lettre*),华盛顿,国家美术馆(National Gallery of Art),哈利·沃尔德伦·哈维迈耶(Harry Waldron Havemeyer)、小贺拉斯·哈维迈耶(Horace Havemeyer, Jr.)赠。

图21　约翰内斯·维米尔，《沉睡的年轻女子》（*Jeune Femme assoupie*），纽约，大都会艺术博物馆，本杰明·阿特曼（Benjamin Altman）遗赠。

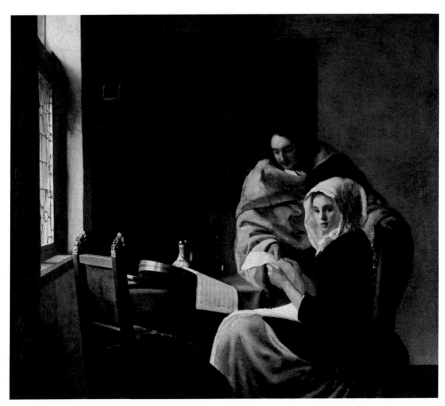

图22　约翰内斯·维米尔，《中断的音乐会》（*Le Concert interrompu*），纽约，弗里克收藏馆（Frick Collection）。

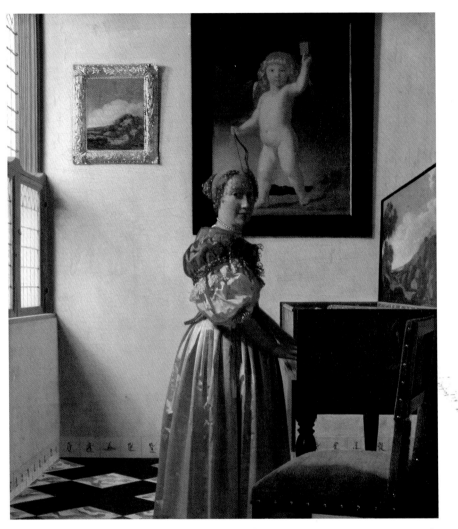

图23　约翰内斯·维米尔,《站在维金纳琴前的女子》(*Femme debout devant sa virginale*),
伦敦国家画廊。

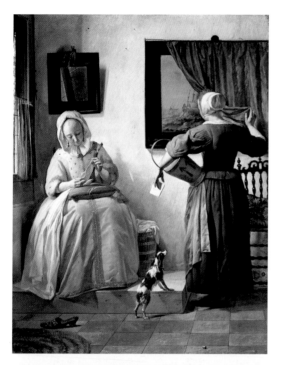

图24 哈布里尔·梅曲（G. Metsu），《读信的年轻女子》（*Jeune Femme lisant une lettre*），都柏林，爱尔兰国立美术馆（The National Gallery of Ireland）。

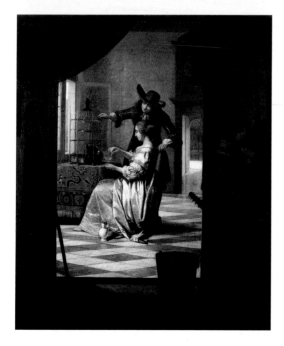

图25 彼得·德·霍赫（P. de Hooch），《带鹦鹉的夫妇》（*Couple avec perroquet*），科隆，瓦尔拉夫－里夏茨博物馆（Wallraf-Richartz Museum）。

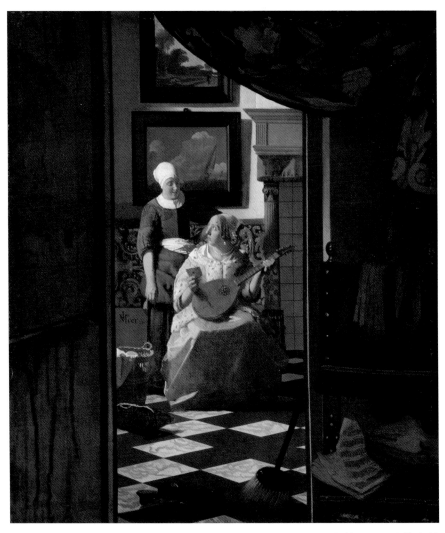

图 26 约翰内斯·维米尔,《情书》(*La Lettre d'amour*), 阿姆斯特丹, 国家博物馆 (Rijksmuseum)。

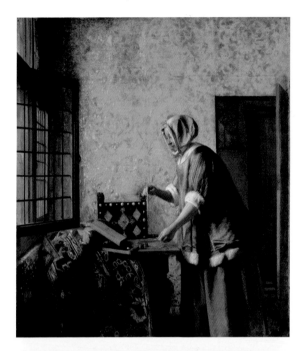

图27 彼得·德·霍赫,《称量金币的女人》(*La Peseuse d' or*),柏林,普鲁士文化遗产国家博物馆(Staatliche Museen Preussischer Kulturbesitz),画廊(Gemäldegalerie)

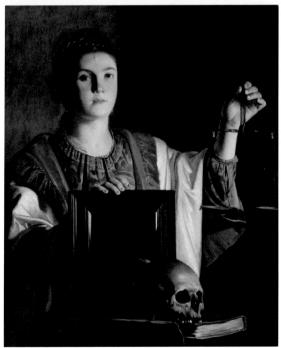

图28 尼古拉斯·图尼耶(N. Tournier),《真理为世间虚空献上一面镜子》(*La Vérité présentant un miroir aux vanités du monde*),牛津,阿什莫林博物馆(Ashmolean Museum)。

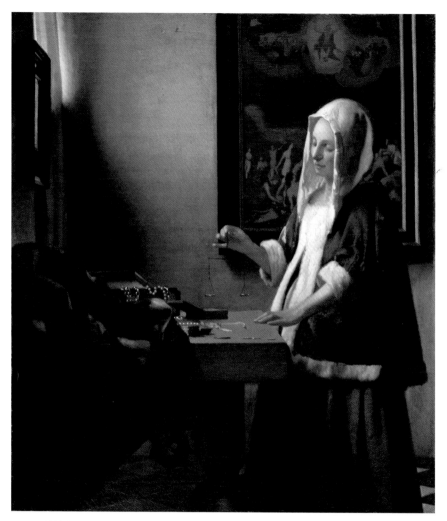

图29　约翰内斯·维米尔，《持天平的女人》(*La Femme à la balance*)，华盛顿，国家美术馆，维德纳收藏（Widener Collection）。

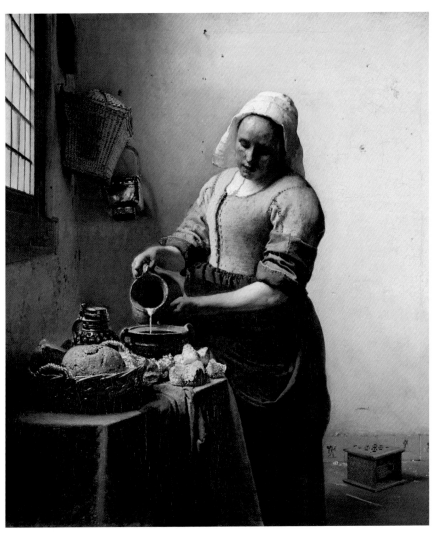

图30 约翰内斯·维米尔,《倒牛奶的女仆》(*La Laitière*),阿姆斯特丹,国家博物馆。

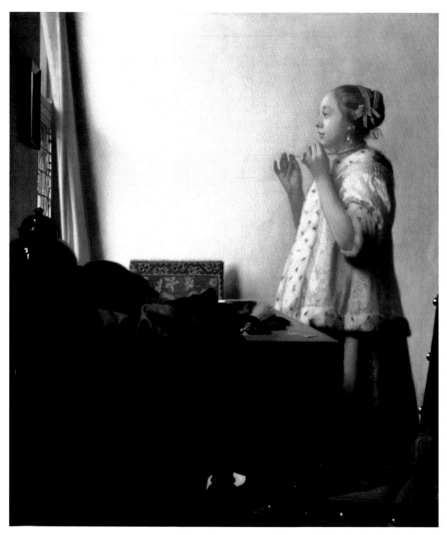

图31　约翰内斯·维米尔，《珍珠项链》（*Le Collier de perles*），柏林，普鲁士文化遗产国家博物馆，画廊。

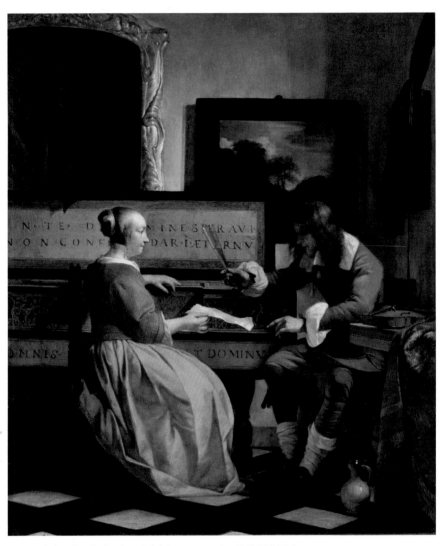

图32　哈布里尔·梅曲，《二重奏》（*Le Duetto*），伦敦国家画廊。

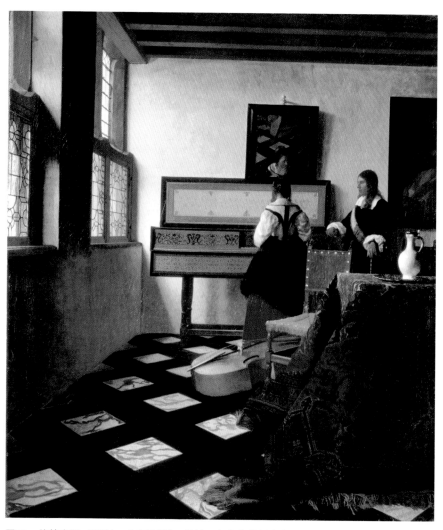

图33　约翰内斯·维米尔,《音乐课》,伦敦,皇家收藏基金会。细节图见图3。

图34　米夏埃尔·范·穆瑟（M. van Musscher），《画室中的画家》（ *Peintre dans son atelier* ），鹿特丹，博伊曼斯·范伯宁恩美术馆（ Museum Boijmans-Van Beuningen ）。

图35　约翰内斯·贡普（J. Gumpp），《自画像》（*Autoportrait*），佛罗伦萨，乌菲齐美术馆（Galleria degli Uffizi）。

图36　约翰内斯·维米尔,《士兵与微笑的少女》(*Soldat et Jeune Fille riant*),纽约,弗里克收藏馆(Frick Collection)。

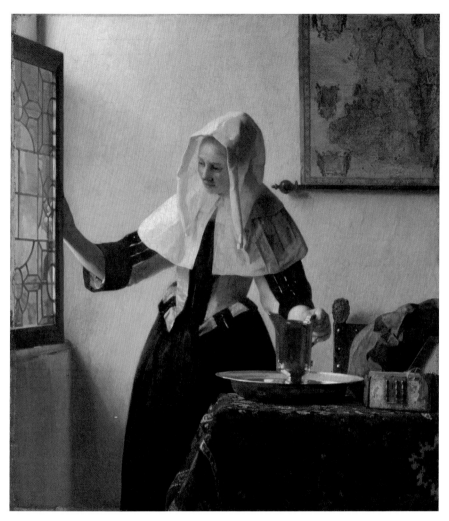

图37　约翰内斯·维米尔，《窗边的女子》（*Femme à la fenêtre*），纽约，大都会艺术博物馆，亨利·格登·马昆德（Henry G. Marquand）赠，1889年。

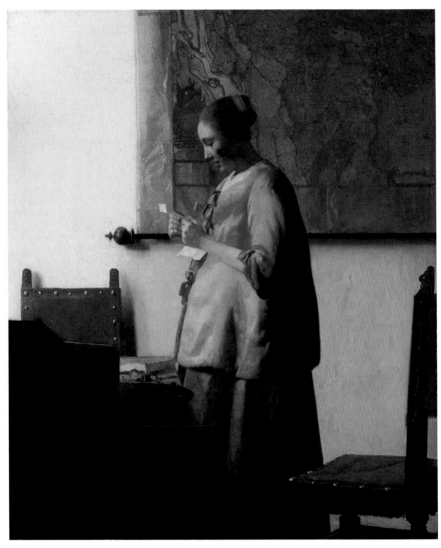

图38　约翰内斯·维米尔，《身穿蓝衣的少女》(*La Jeune Femme en bleu*)，阿姆斯特丹，国家博物馆。

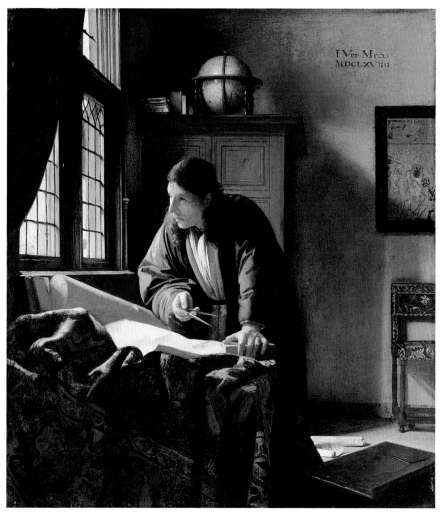

图 39 约翰内斯·维米尔,《地理学家》(*Le Géographe*), 法兰克福, 施泰德艺术馆
(Städelsches Kunstinstitut)。

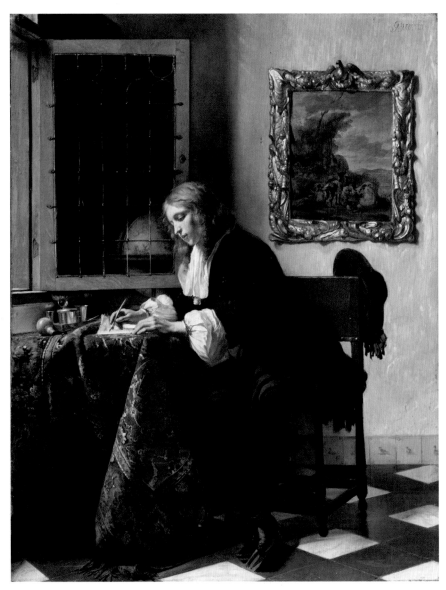

图40　哈布里尔·梅曲,《写信的男青年》(*Jeune Homme écrivant une lettre*),都柏林,爱尔兰国立美术馆。

图41　赫拉德·道（G. Dou），《自画像》（*Autoportrait*），阿姆斯特丹，国家博物馆。

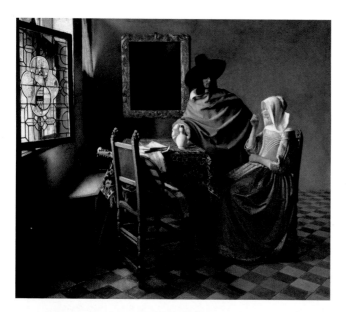

图42 约翰内斯·维米尔，《饮红酒的贵族男女》（*Gentilhomme et Dame buvant du vin*），柏林，普鲁士文化遗产国家博物馆，画廊。

图43 约翰内斯·维米尔，《手持红酒杯的少女》（*Jeune Fille au verre de vin*），不伦瑞克，安东·乌尔里希公爵博物馆（Herzog Anton Ulrich Museum）。

图44　约翰内斯·维米尔，《吉他演奏者》(*La Joueuse de guitare*)，伦敦，艾维格伯爵遗产
(La Joueuse de guitare)，肯伍德宫（Kenwood House）。

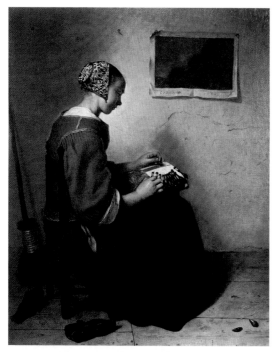

图45 卡斯帕·内切尔（C. Netscher），
《花边女工》（*La Dentellière*），伦敦，华
莱士收藏馆（The Wallace Collection）。

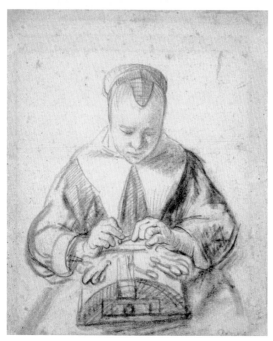

图46 尼古拉斯·马斯（N. Maes），
《花边女工》（*La Dentellière*），素描，
鹿特丹，博伊曼斯·范伯宁恩美术馆。

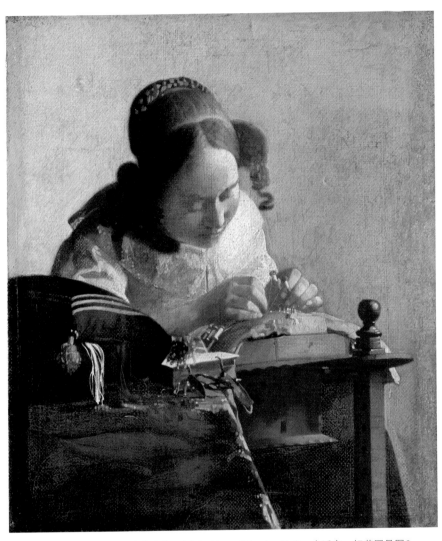

图47　约翰内斯·维米尔，《花边女工》(*La Dentellière*)，巴黎，卢浮宫。细节图见图9。

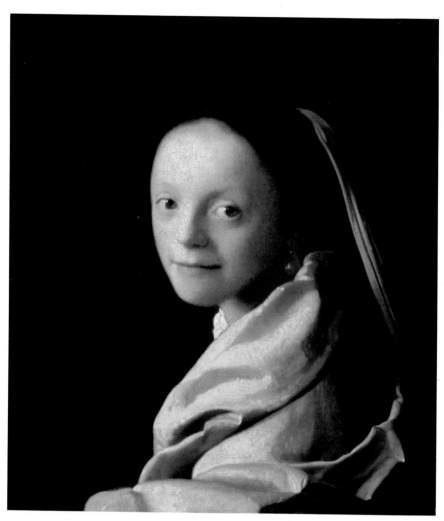

图48　约翰内斯·维米尔,《少女头像》(*Tête de jeune fille*),纽约,大都会艺术博物馆,查尔斯·莱斯特曼(Charles Wrightsman)夫妇赠。

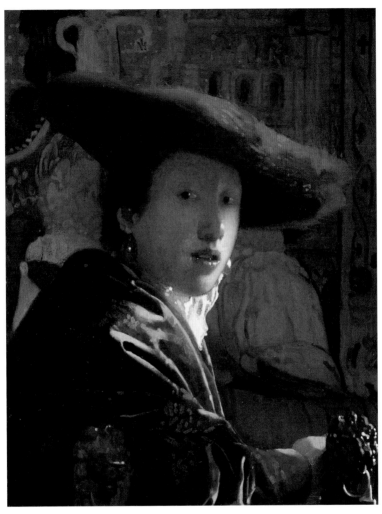

图49 约翰内斯·维米尔,《戴红帽子的年轻女子》(*La Jeune Femme au chapeau rouge*),华盛顿,国家美术馆。

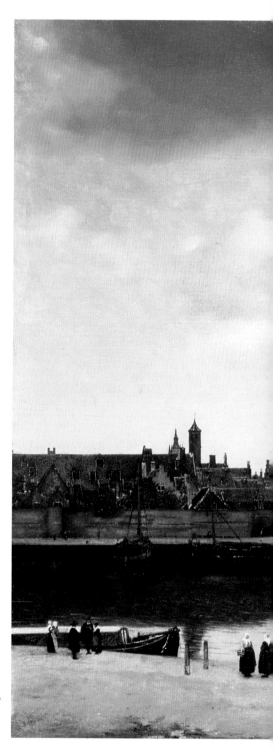

图50 约翰内斯·维米尔,《代尔夫特一景》
(*Vue de Delft*),海牙,莫瑞泰斯皇家美术馆。
细节图见图8。

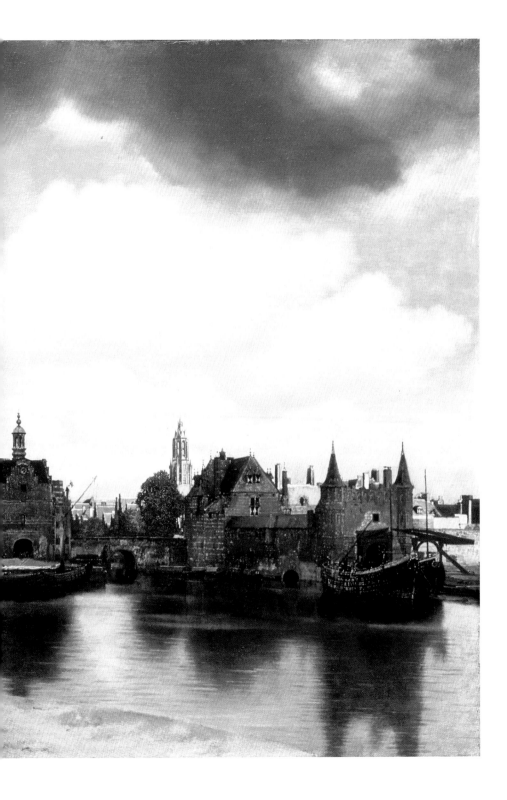

图51　神父赫修斯（Hesius），《信、望、爱的神圣徽志》（*Emblemata sacra de fide, spe, charitate*），徽志26。

（说明见对页。）

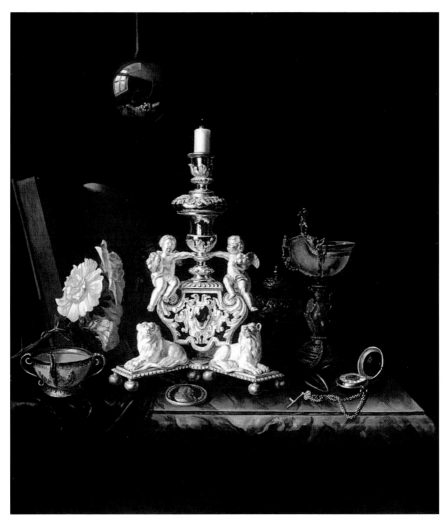

图52　彼得·范·鲁斯特拉滕（Pieter van Roestraten），《带有烛台的静物》（*Nature morte au chandelier*），蒙特利尔美术馆（musée des Beaux Arts）。对页，细节图。

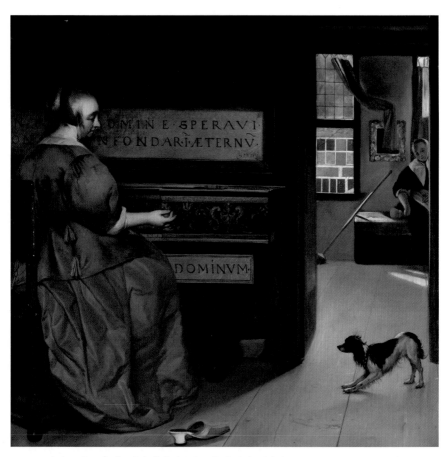

图 53　哈布里尔·梅曲，《演奏斯频耐琴的少女与狗》（*Jeune Femme assise à l'épinette jouant avec un chien*），鹿特丹，博伊曼斯·范伯宁恩美术馆。

他的脸部特征。他的做法完全不同于20多年前约翰内斯·贡普（Johannes Gumpp）绘制的《自画像》（*Autoportrait*，现藏于乌菲齐美术馆，图35）；这幅画同样十分独特，不过贡普让自己的脸"清晰地"出现了两次，分别在左边的镜子里和右边的画布上。这是一次成功的精妙表现[50]。维米尔的设计与贡普截然不同，但同样有效：悬置的人物身份经过了精心的考虑，这种有意而为的不确定性是耐人寻味的。

维米尔赋予画家形象一种图像志上的不确定性，这种做法同样出现在他的室内场景画中。在对背影的表现上，阿泽米森与胡尔滕（Hultén）一样不认同这是维米尔的"谦逊"表达，这一观点不无道理；但这并不意味着维米尔描绘的是一位"匿名"画家。他的情况更加复杂。这种做法明确地表达出一种"弱化艺术家个性层面的意图"，但并不是"为了使之具有普遍性"，也不是为了让这个背影变成"一位出现在寓意画中的一般画家"。[51]这种看法实际上忽略了一点，即人物形象及其装束仍然具有"维米尔"的特点——即使他的个人身份是无法确定的。

[50]　参见Arasse，1985年，第81—84页。在此我想补充一点，出现在画家两侧的猫和狗之间形成的对立关系，可能要借助它们与绘画相关的图像志意义来理解：位于镜子下方的猫象征着视觉；而位于正在创作的画家下方的狗象征着忠诚，和伦敦泰特美术馆的霍加斯（Hogarth）的《自画像》（*Autoportrait*）如出一辙。这种对立关系根植于肖像画的传统中。有许多关于画家面临困难的记录，他们的赞助人反映肖像画太过忠于原貌，不够理想化（关于尼古拉斯·马斯的不幸遭遇，参见De Jongh，1971年，第155页）。切萨雷·里帕在《图像手册》中使用猫和狗作为"对立"（Contrasto）的范例—标志（Ripa，1970年，第88页）。在此感谢维克托·斯托伊奇塔（Victor Stoichita）教授提醒我注意里帕的这段话，虽然他从中得出的结论和我不同。

[51]　Asemissen，1989，p. 37-38.

这种"不确定性"十分重要，我们必须努力弄清楚它的具体功能。

因此，这位画家既是"维米尔"，又不是维米尔——引人注目的是，在维米尔"画室"中展现的物品，没有一件出现在他的其他室内场景画中。维米尔与这个人物之间维持着一种"投射"（projection）关系。对此，阿泽米森指出："维米尔将自己画在了画布前他可能站立的位置。画面中的画家形象是他的投射，好像他就站在画作面前"[52]。这种说法确有可能，但前提是我们要考虑到投射一词完整的意义，不能将投射和等同（identification）混为一谈。因为与阿泽米森所说的正好相反，维米尔并没有让自己"等同于"这位画家。如我们所见，如果说他将自己的理论野心都寄托在这位画家所从事的高雅寓言的层面，他却并没有像他那样作画，也没有和他表现一样的事物。我们已经注意到，从这个角度来看，画面几何水平线高度上画家握着画笔的"球茎状"的手，具有重要意义；现在应当指出，它与描绘画家服装、袖衩纹样、贝雷帽轮廓线、裤子褶皱……的"素描"手法之间，也存在巨大的差异。地图上的残痕，画家（着衣）的背影、他的凳子及其笔下正在进行的画，成为画面中单独明确以**线描**手法加以表现的图像元素。[53]维米尔对画家正在作画的手的独特处理并非偶然：在这个局部中，他再次表达了上述复杂的艺术立场。简单来说，维米尔与这位画家十分"相似"，但准确地说，相似并不意味着相同……

这种隐去画家脸部的做法引起了另一些重要后果。

维米尔将画家的目光藏了起来，做出一种完全不同于传统自画像的独

[52]　Asemissen, 1989, p. 37.

[53]　关于试图将不同精度的景深与使用暗箱联系起来的错误看法，见后文第117页及之后。

特选择。画中人直视观者的目光作为一种标记，往往足以使一幅肖像画成为"画家的自画像"。这种垂直于画面的直接凝视，见证并纪念了画家望向镜中自己的（私密性）目光，它在自画像中成为一种（公共性）目光，注视着所有与之交错的目光。这种具有"公共性的私密"目光，构成了所有自画像自我呈现过程中的中介（并像其经常表现出的那样，有助于"获得尊重"，提高社会知名度）。而这正是维米尔所回避的（他甚至没有表现画家投向模特的目光）：维米尔没有将自我置于画面之中，这一决定恰恰符合上文提到的他的避世心态[54]。

不过，我们不应该止步于此，因为如果画家的目光隐藏在《绘画的艺术》中，它同样会以一种间接而复杂的方式在画面中"显现"。

一开始，它是"不可见的"。画家背对观者的姿态使他的目光"既在画外，又在画内"。但正如我们所说，地图内沿就像是画家看向模特的目光在画面上留下的痕迹。而维米尔有意在这条边沿上写下自己的签名，暗示这道痕迹记录了他本人的目光。

然而，这并不仅仅是一种重复，而是一种真正的目光"授权"。因为维米尔的目光并不"等同于"其笔下画家的目光。地图下边框完美的水平线确定了画家的视线——他在数学透视上的水平线，也是画家"精神"的水平线，若我们将它与寓意画的内容联系在一起。维米尔将自己的签名留在这条精神水平线上，但正如他所设计的那样，画面透视的水平线低于画中画家的视线[55]。这种差距足以表明，他自己的立场与这位画家的创作立场之间存在

[54]　见本书第9页，注释15。

[55]　关于这个消失点的位置和它在维米尔画面空间结构中的典型特征，见本书（转下页）

距离。

不仅如此。画家的目光不仅仅"被表现为不可见"——如果我们按照普桑的说法对它进行"审视",会发现他的目光朝向实际上是难以确定的,其原因至少有两点:

——地图内沿与画家预设的目光朝向并不一致:画家正在描绘模特的桂冠;所以他的目光应该是略微向上的,顺着倾斜于地图的方向。

——画家的脸似乎微微转向模特,但他的画笔却在画布上描绘。这种同时性是不可想象的:没有任何画家在"再现"时,能够一边下笔,一边看着模特,"在看的同时呈现"(voir et donner à voir)。古典素描观念尤其关注再现过程中的这种紧密关系,它明确指出:"素描的绘制者虽然能够呈现'自然',却只能根据自己的记忆进行描绘,他临摹的并不是真正的自然,因为当他注视画纸时,已无法再看到它:他保留的只是自然的形象……"正如雅克·吉耶尔姆(Jacques Guillerme)在1759年引用《法兰西信使报》(Mercure de France)的这段话时所写的:"形象表现需要借助鲜活的记忆,它是记忆的显现"[56]。指向"荷兰公爵馆"的地图内沿与指向"布拉班特公爵馆"的腕托构成了双重指向,暗示了一种目光上的分裂,并且如前文所说,其中隐含着对近代荷兰历史的记忆;它以绘画的方式,凝聚并呈现在画家的

(接上页)第100页及之后。

[56] Guillerme,1976年,第1080页,转引自Lecoq,1987年,第192页。关于"在看的同时呈现"的画家,参见Georgel,1987年,第127页,以及Lecoq,1987年,第188页,后者在文中强调:"在16 — 17世纪意大利人的相关论述中,'呈现'的表述时常等同于'画'或者'作画'"。

形象中，他的目光在模特和画布之间游移[57]。因此，即使观者似乎已经尽可能接近这一创作时刻，却仍然不知道这位画家究竟在做什么。

因此，我们对《绘画的艺术》中维米尔之"替身"的认识是模糊的、不确定的：他的存在让其在画中成为目光**精神性**活动的"形象"，而画作是这一目光的**手工**纪念物——这种双重性体现在维米尔的双重**签名**上，即图像化地刻在画面精神水平线上的签名，以及"球茎状"的**手**，正在描绘象征"名誉"的桂冠。画家的姿态并没有让他成为维米尔的形象，他没有具有可供辨识的个人特质，并且我们也不能通过他正在做的事情确认他的身份；维米尔让我们通过一位替身来认识他，就像目光用以"看"，手用以"呈现"。他的形象和画家本人十分相似，但我们既不知道这位穿着画家衣服的人是谁，也不知道是谁寄身在这个形象之中。

当我们对维米尔室内场景画的分析再度以另一些方式展现出画家有意构建的、难以把握的图像表现时，就必须去聆听这种精心设计的不确定性的余音。在维米尔的作品中，《绘画的艺术》构成了一个理论上的参照，让画家的其他作品能够与之发生关联。这幅画展示了他在室内场景画中实践的绘画"理念"，这一个人寓言表明，在室内场景中，人的形象呈现在其"外观"整体的可视性中，被细致而巧妙地"描绘"出来，但是，再次引用普桑的说法——即使观者"用心审视"，也无法"全然理解"。

[57] 如果我们将维米尔笔下画家的姿态与乌菲齐美术馆中贡普的《自画像》（图35）相比，便能证实这一选择：在贡普的画中，画家的手处于休息状态，画笔远离画面；因此有理由认为，画家正注视着镜中的自己。因此，我在这一点上对勒科克（Lecoq, 1987年[2]）的分析持保留意见。

第五章

维米尔式场所

维米尔将《绘画的艺术》（图4）中的消失点置于画面左侧，在地图杆末端的把手下方，靠近克利欧的形象。因此，它低于两位人物的眼睛，即站立的模特和坐着的画家。[1]消失点确定了观者眼睛的理论位置，而后者相对画中人物，略微形成一个"仰视角度"。这一做法虽然隐蔽，但效果是不可否认的：仰视角度让画中人物具有（轻微的）纪念碑性。它的作用很明显：配合图像的寓言意图，这一透视悄然地、近乎秘密地赞颂了画中人物。

然而，将这一布局仅仅归结为一种策略性功能是不够的。人物形象上轻微的仰视角度实际上是维米尔绘画的一个典型特征；它出现在许多完全不同的**主题**中，绝不是取决于主题的性质，而是在理论上用于组织画面再现。它与维米尔赋予这些主题的**内容**有关。

此外，这种"仰视角度"并不是单独使用的；维米尔将它和其他元素结合起来，共同来确定作品的结构。我将尝试揭示这种结构的一致性，追踪其

[1] 根据胡尔滕（Hulten，1949年，第94页）的说法，画布在这里有一个记号，"似乎曾有一个洞眼"，由此推测，透视线的网格可能是借助针线建构起来的。正如阿泽米森所暗示的，我们需要围绕这一主题，对维米尔具有严格透视的各类画作进行深入的考察。但我将在后面几页中讨论的重点，是这种画面结构产生的结果、它的视觉效果，以及它在"三维空间"与"画面、场所和人物"之间建立的关系。

中各种元素的相互转换，希望能够找出使其具有独特性的原因。

空间 —— 平面

在24幅可以重建画面几何结构的室内场景中[2]，有20幅将观者置于与画面人物呈轻微"仰视角度"的位置。这种手法出现得相当频繁，具有重要意义，但迄今为止的各种解释并不令人满意。

人们有时认为，这一视点反映了画家创作时的视点。就像同时代画家在画室中描绘自己的形象时那样 —— 像《绘画的艺术》（图4）中的画家那样 —— 维米尔很可能是坐着创作的。然而，这种解释并不充分，因为这种"从下往上的视角"出现在主要人物以坐姿出现的作品当中：比如《信仰的寓言》（画中人坐在一个高台上，图2）、《天文学家》（画中人也是一样，从椅子上略微起身，图18）；也出现在《花边女工》（她弯着腰工作，图47）、

[2]　我排除了3幅作品［藏于阿姆斯特丹的《身穿蓝衣的少女》（图38）、藏于华盛顿的《写信的年轻女子》（图20），以及保存在弗里克（Frick）收藏馆的《女主人及其女仆》（*Dame et sa servante*，图6）］，它们的画面几何结构不够明显，因此难以准确还原作品的透视图。但在这3幅作品中，桌面的坡度表明，观者的视点比图中人物更低。在余下的24幅作品中，《妓女》（德累斯顿，图12）的画面透视不易确定（但明显为"仰视角度"）。只有3幅作品中的人物显示为一种"俯视角度"：在《沉睡的年轻女子》（图21）中，这种俯视效果相当强烈；而在《读信的少女》（图5）中则不那么明显；在《士兵与微笑的少女》（图36）中，画面几何水平线位于坐着的两位人物的视点之间。在其他的20幅作品中，水平线"总是"低于站立的人物的视点，除了5幅作品的水平线或多或少地与坐着的人物的视点一致以外 ——《饮红酒的贵族男女》（柏林，图42）、《中断的音乐会》（弗里克收藏馆，图22）、《鲁特琴演奏者》（大都会博物馆）、《来信》（布莱辛顿，贝特收藏，图19）、《情书》（阿姆斯特丹，图26），有时观者的视点甚至低于坐着的人物。

《手持红酒杯的少女》（她端坐在椅子上，图43），在《绘画的艺术》中尤其明显。

在有规律地放低的消失点上，查尔斯·西摩（Charles Seymour）试图在画中找出（画家）在桌上使用暗箱的痕迹（从而确定几何水平线距桌子表面约8英寸）[3]。这种说法并不令人信服。首先，正如亚瑟·惠洛克所表明的，暗箱并不适用于表现室内场景：它需要复杂的操作，即便考虑到所有因素，当画面再现需要"聚焦"于处在明显不同空间深度中的物或人时，也很难进行调整。[4]我们将在下文中看到，即使维米尔使用了暗箱（camera obscura），他也从来不会完全照搬暗箱中呈现的具体效果。总之，查尔斯·西摩的假设并没有说服力，原因很简单：只要维米尔愿意，没有理由不抬高他的暗箱，使之与画家坐在画前的视点一致。因此，如果他选择降低画面的几何水平线，一定是有意为之，这种选择影响了他的画面结构，及其对观者产生的效果。

事实上，维米尔是在1656—1661年间逐渐在创作中采用这种布局。在画家现存的第一幅室内画（《沉睡的年轻女子》，图21）中，水平线相当高，

[3]　Seymour, 1964, p.328.

[4]　Wheelock, 1997年，第297页："暗箱并不适合作为风俗画的辅助工具。它无法适应距离的突然变化。如果维米尔在《维金纳琴旁的女子与绅士》（*Lady and Gentleman at the Virginals*）中使用了暗箱来辅助创作，那么他必须多次调整焦距，才能按照芬克（Fink）所描述的方式获取图像。如果维米尔确实在此类作品中使用了光学辅助仪器，那么更适合的是凸镜或者双凸透镜。"而芬克（Fink，1971年，第493—505页）却提出了完全相反的假设，认为维米尔的27幅作品都是对暗箱显像的忠实模仿。我们将看到事实并非如此。——原书注

此注释中的《维金纳琴旁的女子与绅士》即指《音乐课》（图3，图33）。——译者注

消失点在门的上方，略高于背景中的镜框；这在睡着的人物身上形成十分强烈的"俯视"效果。维米尔随后放弃了这类布局：在《读信的少女》（约1657，图5）中，水平线仍然略高于站立的少女的视点，但随后便逐渐降低。在《饮红酒的贵族男女》（1658—1660，图42）中，虽然水平线高于坐着的年轻女子，但低于站着的男子；在《士兵与微笑的少女》（约1658，图36）与《中断的音乐会》（1660—1661，图22）中，水平线均低于男性的视点，但它与坐着的年轻女子的视点高度差不多。而在《手持红酒杯的少女》（1659—1660，图43）中，水平线比坐着的少女更低，与靠近她的男子的眼睛平齐。无论这种演变是否为线性的[5]，它的发展都不是偶然。

实际上，几何水平线的降低伴随着另外一个现象，后者同样在画面结构中具有关键作用：在流传下来的24幅作品中，有14幅能够还原出透视结构，它们的水平线都位于画面的上半部分[6]。由此可见，维米尔倾向于将相对于人物形象（轻微）的"仰视角度"与画面（稍微）偏高的水平线结合起来。这个观察的有趣之处在于，这种画面安排实际上是自相矛盾的：为了有效地展现人物的纪念碑性，这种"仰视角度"通常会伴随着画面水平线的降低。维米尔在别处采用过这种设计：比如《站在维金纳琴前的女子》（图23）中，

[5] 此处根据惠洛克的年表，因为它揭示出水平线逐步降低的线性发展过程。但这个年表的准确性仍有待确定，而且也没有必要假设这一发展是线性的。布兰克斯特对这6幅画的时间顺序有不同看法，但也将它们归入与1657—1662年类似时间段的创作。

[6] 这些作品如下：《沉睡的年轻女子》、《饮红酒的贵族男女》（柏林）、《手持红酒杯的少女》（不伦瑞克）、《倒牛奶的女仆》、《珍珠项链》、《持天平的女人》、《音乐课》、《鲁特琴演奏者》、《音乐会》、《天文学家》、《情书》、《来信》（贝特收藏）、《吉他演奏者》（*La Joueuse de guitare*）、《坐在维金纳琴前的女子》。

水平线就低于画面中心，从而强化了人物的纪念碑性（此外，取景将人物置于画面可见地面的前方）。

在画面上抬高水平线，同时又使之低于人物形象（的视点），维米尔通过双重设计来追求一种独特的画面效果：低视点令画中人物带有稍许纪念碑性，但同时，稍微偏高的水平线却加倍地拉近了观者与画面之间的距离：

——首先，与观者理论上的视线位于画面较低位置的情况相比，人物形象的视点显得不那么居高临下；由于两种视点的位置相对靠近，"从下往上"的视角所带来的纪念碑感会随之减弱。

——通过抬高几何水平线，维米尔不仅抬高了画面中的地面，更重要的是，在视觉上拉近了作为背景的墙面和观者之间的距离。

这一组合的频繁出现，使其成为维米尔绘画空间的一大特征，并确定了他所要达到的"效果"：在通过轻微的"仰视视角"赋予人物以稍许纪念碑性的同时，维米尔拉近了他们乃至整幅画与观者之间的距离；他邀请观者贴近画面，却又让他们止步于毫厘之距。

《倒牛奶的女仆》（图30）是最早充分使用这种双重设计的作品之一。画面的几何水平线位于画面的上半部分，但它明显低于年轻女子的面部，而且维米尔精心计算了消失点的位置：在年轻女子的手腕上方，恰好位于水罐中流出的奶液顶部——成为女仆（被隐匿）的目光焦点。在贝特收藏的《来信》（图19）中，水平线同样位于画面上半部分；它明显低于站立女仆的面部，与写信的女主人的脸保持一致，画面的消失点实际上位于她的左眼。这一次，观者已经尽可能接近主要人物的视点，却无法与她目光交接。我们将在后面看到《读信的少女》（图5）和《花边女工》（图47）如何精准地使用

这一手段，将观者置于与画中人物（被隐匿）的亲密关系中。

在这一机制中，墙面对画面效果和维米尔赋予它们的内容具有决定性作用。通过在视觉上拉近它们与观者的距离，维米尔营造出一种比同时代大部分画家更明显的表面效果。《倒牛奶的女仆》（图30）是另一个好例子。我们已经看到，维米尔最初画了一个悬挂在墙上的物品，可能是一幅地图[7]。最终，为了与前景中桌面上的静物上渐弱的光线保持平衡，除了一些细致描绘的挂痕（一颗钉子和一个钉孔），维米尔去掉了墙面上所有的特殊内容，只留下空空墙面，如同绘画的表面。[8]

这一绘画的表面可以为严格的几何构图提供支撑，建立起作品的隐含意

[7]　见本书第85页，注释37。

[8]　在流传下来的另外两幅室外场景画也可以看到同样的效果。正如托雷－比尔热在谈到《小街》时所指出的那样，这"不过是一面墙、几扇没有丝毫装饰的窗户而已。但它的色彩多么美妙！"（Thoré-Bürger，1866年，第463页）在《代尔夫特一景》（图8，图50）中，维米尔不仅改变了城市景观的轮廓，以加强画面的连续性，还延长了鹿特丹城门上两座塔楼在水中的倒影（使之延伸至画面的右下角），而斯西丹（Schiedam）门、祖德瓦尔（Zuidwal）门的塔楼和老教堂（l'Acianne Église）的钟楼则与鹿特丹运河的河岸相连。X射线分析表明，这项工作是在绘制的过程中完成的；目的是"减弱景物的立体感，强调画面整体的正面性"，换句话说，它强化了绘画的表面效果（Wheelock-Kaldenbach，1982年，第9—33页）。对此，惠洛克（Wheelock，1977年，第440页）十分确切地写道："维米尔并没有掩盖这样一个事实，即观者正在看一个绘有三维主题的二维平面……维米尔用其绘画技巧创造的画面肌理不断地提醒观者：他所看到是一幅描绘自然的画，而并非自然本身"。在这种情况下，值得注意的是，维米尔在表现室内场景时，会在画面局部重叠物品，以此拉近或者消除它们之间的距离。在《绘画的艺术》（图4）中，这种目光在物品之间的巡游体现得尤其明显，从前景中的帷幔到地图，各种物品在画面中形成了一个连续的整体。

义。《持天平的女人》是一个十分成功的例子（图29）。

《持天平的女人》的消失点高于画面中心，低于人物的眼睛，恰好位于天平和画面的中轴线上，它使观者（理论上的）目光与年轻女子（被隐匿）的目光位于同一点。但最重要的是，这一位置呈现了场景的"精神性"内容。天平围绕着画面的中心点，看上去像是"悬浮"在消失点上，而年轻女子的目光则顺着画面的对角线，正好穿过《最后审判》的左下角。维米尔将透视结构、人物位置与平面几何构图紧密结合在一起。这种做法有助于表达画作的宗教意义：天平的两个（空）托盘位于画面中轴线的两侧，处于完美的平衡状态，它们对称地围住整幅画的中心，这种由天平建构的几何中心化，证实了画作中非加尔文主义的意义。[9]

然而，《持天平的女人》是一个较为特殊的例子，因为背景中《最后的审判》的存在显然意味着图像的宗教意涵，画面的几何构图也有助于表现道德寓意。而墙壁及其本身的平面效果的重要性更为深远；它通常起到了比图像志更为根本的作用。

维米尔没有在背景墙上安排任何门窗，从而弱化了再现空间的深度；他将注意力都集中在了主要人物身上，避免观者的目光游走在画面的次要空间，停留于其中的细节。维米尔笔下的墙面不讲述故事，也不对主要"场

[9] 根据萨洛蒙（Salomon，1983年，第216页）的说法，天平具有天主教色彩（见本书第46—47页）。但他的说法或许过于绝对，因为在荷兰，不只有天主教徒抗拒宿命论。正是这种抗拒导致1618年亚美尼亚人在多德雷赫特遭受处决［《天主教神学词典》（*Dictionnaire de théologie catholique*），第1卷，2，第1969行及以后］。这幅画的所有者（可能也是最初的订件人）彼得·范·勒伊芬就来自一个亚美尼亚的传统家庭，见本书第19页。

景"加以补充，或对其进行评论，它们本身不具有图像志层面的意义。但它们有助于清晰地界定人物所在的维米尔式**场所**（lieu），并以此展现出维米尔室内场景画创作的精神内核。借助它们的表面效果，及其在画面空间（一面墙）中再现的内容，维米尔的墙比同时代作品更具体地强调了所谓**封闭的私密空间**。这正是我们现在必须考虑的一点：它对"维米尔式场所"的定义至关重要。

人物形象与场所

从《沉睡的年轻女子》（图21）——第一幅完全意义上的"室内场景画"创作，也是唯一一幅在主要人物身后表现深度空间的画作——到维米尔最后几幅画（两幅"演奏维金纳琴的少女"），我们逐渐看到一种趋势，即用封闭的再现空间去表现一位独处的女性形象。这正是维米尔隐秘地"偏离"同时代的创作实践的典型做法。

区别于他的同代人，维米尔在画面再现中去掉了一切关于外部世界的表现。《小街》和《代尔夫特一景》（图8，图50）除外——它们属于同一种绘画体裁，皆因画面空间的封闭性而显得与众不同——维米尔的画从来不直接展现自然。相反，画面中有一些小窗，从中射入室内的光线决定了我们能够看到什么。这些窗子通常都是敞开的，尽管它们是透明的，却从不反射任何城市或自然景观：它们在画面中呈现的角度使它们成为一面名副其实的反光墙，将一切外部存在排除在视野之外。[10]没有任何门窗的墙面往往会在背

[10] 研究者经常提到维米尔作品的这一特点。然而，强光下的窗户并不一定是室内场景画主题的一部分。它在维米尔的作品中是如此独特，以至于《手持红酒杯的（转下页）

景中将画面空间封闭起来，并充分利用其表面效果，在横向上将再现空间明确限制在私人的内部世界。

此外，在这个私人世界内部，维米尔逐渐减少了人物的数量，最后只在画面中表现成对或单独的女性形象。关于这类女性形象已有大量讨论，但或许还没有充分强调的是，人物数量的减少和男性形象的逐渐消失[11]，它们排除了高英在谈到同时期图像志主题时提出的"入侵者形象"[12]。在《士兵与微笑的少女》图36）、《手持红酒杯的少女》（图43）、《中断的音乐会》（图22）、《饮红酒的贵族男女》（图42）等画作中出现的男性形象构成了带有色情意味的双重母题，并产生了一系列图像变体：殷勤的男子或递上（或接过）酒杯，或打断音乐家的演奏。在这个总主题中，对堕落之爱的隐喻作为画作的第二主题呈现；即使它表现得更隐晦，当时的观者也可能轻易地将它识别出来。在维米尔的作品中，"入侵者形象"的色情意味变得如此隐晦，有时甚至故意表现得模糊不定。

维米尔的独特之处在于：他在去除男性形象的同时，又召唤出"入侵者形象"，它们以残迹与遗存的形式出现，它们在画框之外，在再现视域之外，吸引着画中少女的目光：他可能是一位假定在房间中的（男性？）人物（《吉他演奏者》，图44），也可能是年轻女子在窗边注视的外部世界本身（《窗边的女子》，图37；《鲁特琴演奏者》）。

（接上页）少女》（图43）最初的几位拥有者命人在窗户上绘制了风景，取代了原本绘有"节制"形象的彩色玻璃窗。参见Blankert，1986年，第176页。

[11] 《天文学家》（图18）和《地理学家》（图39）除外，画中的两位男性人物因其从事的职业活动，朝向了窗外。

[12] Gowing, 1952, p. 48-49, 132-133.

在这一点上，维米尔对私人世界的表现结构与特尔·博尔希不同（尽管他们在其他方面十分相近）。在后者的创作中，室内空间和外部世界毫无关联。正如热尔曼·巴赞（Germain Bazin）所指出的，在特尔·博尔希的室内场景画中没有窗户，有时甚至也没有家居装饰，只有人物独自出现，被黑暗包围。[13] 相反，维米尔笔下的私人世界与外界相连，即使后者在画面中是暗示性的、不可见的。更确切地说：在维米尔的画面中，外部世界和"入侵者形象"（排除在画面视野之外），都化为自然世界和社会世界的双重"象征形象"——地图与信件，重新回到了画面当中。[14]

但这依然不是维米尔的个人创造。这两个图式在当时的荷兰绘画中十分流行[15]。我们已经在前文指出地图所具备的各种价值；斯维特兰娜·阿尔珀斯还表明，在室内场景中出现的信有助于形成一种私密领域和隐私观念。信作为画中人物的目光焦点，因此也是画作所要传达的信息中心，它的内容并没有得到展现，除了少数例外情况，或其他具有明确图像志意义的物品可以提供一般性暗示之外，画家没有通过人物的手势或面部表情来揭示信件的内容。信作为引人注目的视觉焦点出现在画面中，但对观者而言，它只是一个空洞的中心："信所替代或再现的，是那些看不见的事情与心灵状态"[16]。

维米尔不仅没有抑制信在画面中发挥的作用，反而通过减少人物数量、去除对外界的直接表现来强化它。因此，他所关心的是书信背后的亲密关

[13]　Bazin, 1952, p.21-22.

[14]　来自Paris，1973年，第79页。

[15]　关于17世纪荷兰书信活动的重要性，参见De Jongh，1971年，第178—179页，以及Alpers，1990年，第319页及之后。

[16]　Alpers, 1990, p.328.

系。在《读信的少女》（图5）中，画家借助打开的窗子映出女性的面庞，这一做法堪称典范：在同一主题中，哈布里尔·梅曲曾以对称的手法，描绘一位年轻男子在敞开的窗前写信，画家在（与少女倒影）相同的位置画了一个地球仪，我们可以通过透明的玻璃窗看到它。相反，维米尔让窗玻璃成为反射之地，以此表现出人物注视信件的双重目光，加深了人物与远方来信之关系的私密性。

维米尔在去除外部世界的同时，又暗暗地让它重回画面，这一安排的精密性还体现在，他的画作中没有一幅同时呈现连接内部世界与外部世界的三种物品——窗户、地图和信——而是将它们两两组合在一起：地图与窗户（图36《士兵与微笑的少女》、图37《窗边的女子》）、地图与信（图38《身穿蓝衣的少女》、图26《情书》）、信与窗户（图5《读信的少女》、图19《来信》）。

这种选择影响了维米尔赋予其室内场景画"主题"的意义，并且更确切地说，影响了观者对此意义可能产生的理解。通过逐步去除男性的形象，并且严格"精简"与外界连接之物的暗示，维米尔让画面情节变得含糊不清，使主要人物行动的意义也变得不那么明确，他甚至将室内场景缩减为一位女性形象，这种作品意义的相对模糊性便集中在女性人物身上，她成为图像的保留之地，我们无法看到其中的内容。

这种态度通过朝向观者的封闭空间得以证实。实际上，维米尔不满足于表现强光下令人目眩的窗户，他也不在人物身后开启任何空间，他甚至不在墙上表现任何门洞用以明确和界定画面的背景；他在处理前景时，为靠近画面的观者设置了一个视觉障碍。

劳伦斯·高英对此进行了统计。在现存的26幅室内画中，只有3幅留出

了一定的自由空间，拉开了观者与画面主体——模特——之间的距离。在其他5幅作品中，这一"通道"被杂物所占据；在另外8幅作品中，这些物品的体量变得很大，形成某种"障碍物"，在最后10幅作品中，它们成为名副其实的"屏障"。[17]轻薄的帘子或厚重的帷幔，覆盖桌面的织毯——反过来被各色排列巧妙的静物所遮盖（或不遮盖），椅子，乐器等："维米尔式结构"最恒定的特征之一，是它或多或少会阻碍观者进入它所再现的内部空间，通过在前景或中景处设置障碍物品，或时不时加入横跨整个画面的幕帘，以阻断通往画面深处的视线路径。

这种做法并非维米尔所独有，在当时相当流行。但维米尔致力于这种表现方式，并逐渐发展为其风格的一个特定元素。在他最初的几幅室内画中（图12《妓女》、图21《沉睡的年轻女子》），这种障碍式布局尤其明显，随后逐渐趋于平缓，并增添了许多图像变体。在这些丰富而有创造性的变化中，绘画成为一个"保留"之地，画中人虽然近在咫尺，却仿佛被保护起来，避免任何接触与交流。《读信的少女》与《花边女工》是这些变体在发展过程中的两个极端。

在《读信的少女》（图5）的前景中，一张桌子横贯整个画面；覆盖在上面的织毯向左隆起并堆叠在一起，一个盘子斜靠在上面，近乎翻倒，盘中的静物倾泻而出。经过一番考量，维米尔选择在画面右侧画了一个帘子，几乎占据了画面的三分之一。X射线显示，这个帘子取代了原本位于画面右端的一个巨大的玻璃杯。这种帘子在当时的绘画中十分常见，它在《读信的少女》中的形制表明，维米尔可能受到了赫拉德·道的启发：它的皱褶

[17]　Gowing, 1952, p. 34.

形状与道在1640年左右创作的《自画像》(*Autoportrait*，图41）中的帘子十分相似[18]。

因此，这一变化并没有什么特别。但在帘子的表现上有两个细节表明，维米尔并不满足于接受一个寻常的做法：他借助帘子进行了一项复杂的遮掩操作。

维米尔不仅用帘子遮住了玻璃杯，还去掉了背景墙上的一幅表现丘比特形象的大尺幅画作，它也出现在维米尔的另外3幅作品中。这幅画解释了窗边读信女子手中的信件内容。但这真的有必要吗？在当时的风俗画中，这类信一般都是情书。所以维米尔去掉了"丘比特"并不是为了抹去爱情主题[19]；而是像往常一样，将它转变为一种更为含蓄的暗示、一种更为隐晦的表达。

帘子取代了"丘比特"。而维米尔完全可以让后者露出一部分。不过，就像他为了不明示信件内容而去掉了画中画，画面中的帘子也是为了让观者"无法一览全貌"。因为帘子的存在阻碍了观者的视线。维米尔在表现帘子时，让它恰好拉开至窗户透视线的交汇点，即观者的眼睛的理论位置。在画面的几何与空间结构中，这个交汇点确立了一个关于可见性的悖论：既显现，又部分隐藏。事实上，在拉开的帘子向我们展示"读信的少女"的同时，这个帘子让我们意识到我们无法完全看到；更巧妙的是，它的位置表

[18]　Gowing, 1952, p. 100. 关于道的画作与我所讨论的作品之间的相似性，参见Brock，1983年。

[19]　对此，我与布兰克尔特的观点略有不同，参见Blankert, 1986年，第174页。关于信件通常所带有的爱情意味，参见De Jongh, 1971年，第178—179页，以及Alpers，1990年，第326—328页。

明，这种相对的不可见性正是（画家）想要让我们看到的。[20]

这种对室内场景内部的遮掩与对外部世界的排斥相辅相成。通过《读信的少女》，维米尔开创了其独有的内部空间连接方式：他保留了一个"内部中的内部"，呈现了一种隐私中的隐私，确切地说，一种在私人生活内部的隐秘，作为一个本可以共享的知识领域，却无法进入。

维米尔短暂的绘画生涯中的另一个极端是《花边女工》（图9，图47），它将这一结构发展到了顶峰，其精炼的表现手法近乎完美。

"花边女工"的主题在当时十分流行，维米尔可能沿用了尼古拉斯·马斯在1660年代的素描中对手势的表现[21]。但维米尔再次偏离了他可能参照的摹本，偏离了画家们对同一主题的表现。在他的版本当中，画面中安排的一切都是为了让观者无法看到花边女工手头的工作。与马斯不同，维米尔像往常一样选择了斜向角度；模特没有露出面部，她的右手遮住了手中的活计，尽管观者的注意力都集中于此。此外，与一般采用的俯视视角不同，这幅作品通过轻微的"仰视角度"，进一步阻碍了观者的视线。这种降低的视角是有意为之，因为维米尔的做法不仅再一次区别于同时代画家，或许也不同于花边女工的工作习惯，画中的年轻女子并没有在膝头工作。她坐在一张桌子前，旁边似乎是一本书（为何它会出现在这里？），缝纫垫（*naaikussen*）放在她身旁另一张覆盖织毯的桌子上面。这一整体机制的形式简练，合乎画面形制，并且极度贴近观者的视点，它不过是维米尔在别处通过使用屏障和障

[20]　从理论上说，这个帘子"在展示的同时说明了展示的过程"（参见Marin，1983年，第5页）。

[21]　参见Gowing，1952年，第145页。

碍物来拉开距离的另一种尝试。缝纫垫和织毯形成了一个团块，在前景中为观者制造视觉障碍。

　　观者的目光最终完成了这一机制，并证实了它的效果：维米尔邀请我们一同分享纺织女工注视手头工作的目光，参与她聚精会神的内心活动，却又将我们彻底排除在她的工作视野之外，排除在她的目光之外。

　　画家用极为精细的线条描绘了织花边的白线，这一精准的细节刻画十分明显，因为他用一种完全相反的表现手法表现了从垫子中伸出的红线和白线。然而，在《花边女工》中，这种对比最显著的地方——也是与维米尔的一贯做法区别最大的地方，并不是画家将红线和白线描绘成模糊的色点与色滴，而在于他以一种线性的精确来表现花边女工手中的白线。[22]主题的选择无疑是导致维米尔在"刻画"方面如此精细的原因：如果不是"像线一样"，如何能表现出蕾丝线，除非不顾他选择表现的主题？但《花边女工》中对线的双重处理，体现出"维米尔式结构"精心设计的效果。从一条线到另一条线，观者似乎与这位女工"一样地看"，在关键活动中分享她的目光：它精确地聚焦于针尖之上，以至于视野的边缘都变得模糊不清、无关紧要了。但我们又根本不可能像花边女工那样去看：我们不仅看不到她在看什么，而且最重要的是，从缝纫垫中伸出来的红线和白线只有我们能看见，花边女工是看不到的，它们被画家表现在那里，是专门针对我们的眼睛

[22] 乔治·迪迪-于贝尔曼（Georges Didi-Huberman，1986年，第113页及之后）特别指出，红线的色点构成了一次"自主性意外"（accident souverain）。在"鲜红的线"（filet de vermillon）上，他以极为当下的精神看到了"一种物质的闪现，一种不受规范限制的色彩"。我认为更有意思的是去感受这个"绘画瞬间"的模糊，它在一个局部中，凝聚了维米尔创作中惯用的障碍式设置。

的。视觉精度和视觉清晰度的差异，将女工手中的白线和闲置在一旁的散线区分开来，使我们感到自己正在看花边女工所看之物；甚至像她一样地看；但同时，画家又让我们感到自己既不知道她在看什么，也不知道她看到了什么。尽管我们已经无比靠近她的视线活动，后者却被她低垂的眼睑隐藏起来，让我们无法看到她的目光落在何处，而红色和白色的两团散线虽然位于前景，却让我们感到难以看清眼前的事物，尽管一切似乎已经展现在我们面前。[23]

由此看来，《花边女工》中的线的表现手法近似于《读信的少女》中的帘子，甚至更加巧妙，它在画面内部发挥作用，而不用求助于帘子这类不稳定的中介空间，它展示了显现中的隐藏；可知中的不可知；"内部中的内部"：人的秘密，可见存在中的不可见。

精细与模糊

24×21cm：《花边女工》是维米尔尺幅最小的一幅画作[24]。这种形式隐含了一种私密关系，维米尔对其结构进行的细微调整，与此不无关系。这幅作品形式精炼，体现出维米尔创作的另一个重要特征，这一特征有助于定义画家的原创性：维米尔的画是模糊的，他不会用线条勾勒他所"描绘"（dépeint）的对象。在《绘画的艺术》（图4，细节图）中，我们已经提到这一选择在理论层面的重要意义，并且刚刚强调了《花边女工》（图9）中缝

[23]　相反，维米尔构思的精确性与精心考量的原创性体现在，它们无法被维米尔的模仿者所理解。保存在华盛顿的《花边女工》（曾被认为是维米尔的作品）几乎具备维米尔作品中的一切要素，却失去了这些要素之间的一致性——而无法对它展开分析。

[24]　对于维米尔《戴红帽子的年轻女子》（图49）作品归属的保留意见，见本书附录二。

纫垫中用色点表现的线与女工手头用线条表现的线所带来的视觉反差；而在年轻女子的轮廓塑造上，维米尔展现出对素描的罕见的排斥，以及对任何形式上的“线描传统”的漠视。[25]她的左手强烈体现出“描述的”精细与绘画的模糊之间的对比：虽然画家用线条来“描绘”（dépeint）她手中的线，但在这根线的背景与拇指和手掌相对应的区域，却找不到任何“描述的”（descriptif）线描手法，找不到丝毫形式上的区分。在这一点上，高英比较了《花边女工》（图9）、《吉他演奏者》（图44）和贝特收藏中的《来信》（图19）：在他看来，没有在阴影处使用线描手法，正是“维米尔方法中最明显的个人特征”，并强调这种做法在当时具有特殊性。[26]

这种“方法”的确十分引人注意，因为根据当时的分类，维米尔是一位“精细画家”，一位fijnschilder（荷兰语），即以作品的“高精度”（fini）而著称的艺术家[27]。在《花边女工》这样的小画幅中，在一幅因其表现“活动本身的精细工艺”而吸引人的画作中，维米尔在细节刻画上的模糊，以及对线性精度的漠视，都具有一种示范性价值。

[25] 因此，在鼻梁根部或左眼两侧的光点体现了光影的变幻，它们并不是在“描绘”面部——相反，光线消解了形式的“素描”轮廓。同样，末端松开的发卷也没有得到清晰勾勒；相反，它更像是色点，只是因为在少女头部一侧，才成了“头发”——而且发辫的内部结构也完全“无法辨认”，与模特右肩上的那团头发一样。

[26] Gowing, 1952, p. 20.

[27] 阿尔珀斯（Alpers，1990年，第201—202页）甚至认为，这种对精细度和精细工艺的关注“解释了为什么维米尔——这个17世纪下半叶荷兰最伟大的画家——会在一个以精细工艺传统和最保守的行会制度为荣的城市中获得成功”。这种想法很吸引人，但维米尔作品中的“模糊性”表明，我们需要做出更为细致的区分。

　　在一些借助照相技术展开研究的专家看来，这种模糊的效果是因为维米尔系统地使用了一台调焦不准的相机，一个焦距有误的暗箱。[28]在对维米尔作品中降低的水平线的讨论中，我们已经指出了这种"乐观"看法的局限性。这一次，我们必须仔细讨论这个问题，因为对这一观点的支持者来说，使用调焦不准的暗箱不仅能够解释维米尔的线描的不精确性，还可以解释他著名的"点画法"（pointillisme），即他在一些画作中着重用小色滴和"球形光斑"来表现物体表面的光线。它们与人们在调焦不准的暗箱中所看到的"弥散圆"（cercles de confusion）十分相近；但维米尔真的将这种效果原封不动地照搬到了画面上吗？事实绝非如此，这是维米尔的风格、他的绘画方式以及我们将看到的他的艺术内容所特有的效果。

　　维米尔使用暗箱不足为奇；在当时，如果他不使用反而更令人诧异。与同时代画家一样，维米尔熟悉暗箱，并且可能会在创作过程中使用它。但问题在于，他是如何使用暗箱的，他的目的是什么。

　　在17世纪的荷兰，维米尔既不是第一个也不是唯一一个用色点来表现光在物体表面的反射效果的画家，就像它在暗箱中显现的那样。[29]虽然他第一次对这种技术的应用相对有限（《妓女》，图12），但他后来的使用方式比同

[28]　参见Seymour，1964年，第325页。关于这一观点的进一步讨论，参见Fink，1971年，第493页及之后。

[29]　惠洛克（Wheelock，1977年，第293—294页）指出，在维米尔之前，卡尔夫（Kalf）和马斯已经在作品中使用了这种技法。此外，如贡布里希（Gombrich，1976年）所指出的那样，对光线在"物体表面纹理上的反光效果"的关注，还可以与北方绘画中的一个古老传统相比较。关于暗箱在17世纪的重要地位，参见Schwarz，1966年，和Wheelock，1977年。

时代画家更加大胆：比如《花边女工》中的块状物（图9，图47）或是《绘画的艺术》（图4）、《信仰的寓言》（图2，图17）中的织物，都采用了点画法。但他对这种方法的使用既是原创的，又是矛盾的。

首先，维米尔会借助在暗箱中观察到的图像，来表现一种具体的模糊效果。惠洛克认为，《花边女工》中的"视觉效果与没有调好焦距（unfocused）的暗箱显像非常相似，几乎可以肯定它们来自此类图像"[30]。而西摩的假设则显得毫无道理[31]：维米尔使用了一台老旧或无法调焦的仪器。先不谈它惊人的、天真的实证主义视角，这一假设还错误地理解了维米尔的"写实主义"——维米尔使用暗箱的另一个矛盾方法足以证实这一点。

维米尔将这些光斑表现在一些不容易产生"弥散圆"的物质表面。在强光之下，弥散圆一般会出现在发亮的、潮湿的或金属的表面[32]——这与维米尔画中的情况完全不同。《代尔夫特一景》（图8，图50）在这方面堪称典范。维米尔很可能在创作初期使用了暗箱。这种仪器尤其适合表现风景和户外场景[33]，画面上多处出现了球形色点，显示出一种因调焦不当而产生的特殊效果。但这些色点的位置又表明，它们并没有如实反映画家在仪器中看到的现实：它们被画在画面右侧的船边与河岸边的房屋上——维米尔故意将它们放在了技术上不可能出现的地方。正如惠洛克指出的那样："《代尔夫特一

[30]　Wheelock, 1977, p. 298.

[31]　Seymour, 1964, p. 325.

[32]　Wheelock, 1977, p. 292.

[33]　同上书，第277页。

景》不大可能是将暗箱中的显像完全照搬到画面中"[34]。

在大多数情况下都是如此：维米尔的"点画法"的确借鉴了暗箱显像，却在此基础上加以变化。比如在《花边女工》中，线或者人物面部的模糊表现可能符合画家观察到的现象，但毯子或领边上的光斑绝不可能出现在暗箱中。

维米尔绝对没有将"调焦不精的暗箱效果"照搬到画面上，从"写实主义"的角度看，他甚至在自由地、任意地使用这一现象。这种客观的、有技术基础的、不明确的视觉指示，显然满足了维米尔对绘画**效果**的探索：对暗箱特有现象（加以变化）的使用构成了维米尔艺术选择的一部分。它甚至为他的主题提供了一些启发，因为通过对这个仪器明显的借鉴，维米尔将他的绘画与当时暗箱所享有的声望联系起来。但这种声望是复杂的，并非匆匆阅读一些文献证据就能让人信服：它不仅对科学家和知识分子意义重大，对艺术家的影响更为可观。

自16世纪起，暗箱就吸引了莱昂纳多·达·芬奇、吉罗拉莫·卡尔达诺（Jérôme Cardan）、乔万尼·巴蒂斯塔·德拉·波尔塔（Giovanni Battista Della Porta）或达尼埃尔·巴尔巴罗（Daniele Barbaro）等重要人物的注意，到17世纪末，通过开普勒（Kepler）或康斯坦丁·惠更斯（Constantin Huygens），暗箱不再被单单当作形象化再现外部世界的便捷手段了。它的声望在于，它是科学观测自然现象的工具。更重要的是，暗箱客观的机制能够

[34] Wheelock, 1977, p. 293. 惠洛克（Wheelock，1985年，第405页）指出，维米尔还曾借助这些色点来暗示鹿特丹门的砖石拼接材质。这种做法显然是一种即兴发挥，与暗箱当中看到的景象并不一致。正是这一点，让肯普（Kemp，1990年，第193—196页）所热衷的、重构其原貌的尝试变得毫无意义。

记录并展现一些视觉与自然本身的内在规律：那些在暗箱中观看显像的人，观察并见证了肉眼无法看见的、隐藏的自然的真理和自然的"秘密"。[35]

在1622年4月13日写给父母的信中，年轻的康斯坦丁·惠更斯流露出自己对"暗箱显像作画的惊人效果"的激动之情；他感到难以"用言语来形容它的美：它是无价的，因为它就是生命本身，或是更为高贵之物，如果一定要找个词汇来形容"。[36]这是来自年轻知识精英的热情；相比之下，艺术家们则要谨慎地多。如果他们使用了暗箱，他们不会声张，甚至会避而不提。此外，康斯坦丁·惠更斯在1629—1631年间所写的自传中，惊讶于画家们竟"如此疏忽大意，没有注意到这种好用又令人愉快的辅助工具"[37]。惠更斯错了；画家们知道这种"工具"，但他们没有对此大肆张扬。荷兰画家谨遵手工艺的保密传统，不希望透露这项技术，它使他们获得无与伦比的真实——尤其是在风景画领域。但他们的沉默还有其他原因。托马斯·沃顿（Thomas Wotton）爵士在1620年12月写给培根（Bacon）的信中描述了开普勒使用"暗箱"的情况，并表示使用这种"机械性"工具不符合画家的身份：开普勒声称自己曾借助它作画，不过是作为数学家而不是画家。沃顿认为，暗箱对于绘制地形图可能有用，但不配表现风景画这样的"自由"艺术——尽管"没有一位画家能够做到如此精确"。[38]艺术家们的谨慎态度可能还有另一个更简单的原因：暗箱对于学习绘画很有帮助，但经验丰富的大师完全不

[35]　参见Wheelock，1972年，第99页。

[36]　同上书，第93页。

[37]　同上书，第95页。

[38]　转引自Seymour，1964年，第324页。

需要它，仅凭自身的技艺就足够了。例如，我们都知道萨穆埃尔·范·霍赫斯特拉滕曾两次（在维也纳和伦敦）组装暗箱。然而，在他1678年出版的《画论》（Traité）中，却没有向画家推荐使用这种对初学者特别有帮助的装置："这些在黑暗中的显像能够启发年轻艺术家的风景创作，因为人们不仅能够从中认识自然，还能获得一幅真正再现自然的画作应该具备的根本性或普遍性特质。"但他马上补充说，同样的东西也能在"微缩玻璃或微缩镜中看到，它们虽然使图像产生了轻微变形，但却展示了色彩与和谐的原则"。[39]

　　我们可能永远无法知道，画家在这方面的态度是否出于手工业的保密原则，是否出于对玷污"自由"艺术荣耀的顾虑——此时画家正逐渐脱离传统行会制度——或者，一旦达到一定的专业程度，画家是否就不需要这种初级却操作复杂的装置——因为"微缩镜"（miroir diminuant）也可以起到同样的作用。但是，对维米尔而言，有一件事情是肯定的。他远远超过了同时代画家，画出了一种只能在暗箱中观察到的**效果**；以至于和他们相比，维米尔更像是在炫耀这一效果。只有这种仪器享有的**科学上**的声望才能解释维米尔的态度，因为人们认为它可以显示出肉眼无法看到的自然现象，且揭示了自然的奥秘。然而，维米尔改变了他所观察到的现象，将它画在了不可能出现的地方，从而扭曲了它的真实性，这也表明他对暗箱显像的科学层面不感兴趣。作为画家，他之所以表现暗箱的机械性成像，是因为后者符合他自己的艺术探索，符合他作为画家的"内视"（prospect）。维米尔在画中保留的是一种绘画效果，一种局部的模糊，它（在科学上）显示和（在图像上）表现出**可见世界中的不可见**。

[39]　转引自Wheelock，1977年，第97页。

维米尔对"模糊手法"的偏爱，尤其体现在他对人物形体和轮廓的表现方式上。他极为精准地处理局部画面，以扰乱或阻碍人们辨认出他所描绘的事物。他会扭曲事物的外表，虽然明显是按照它们在眼中的样子来"描绘"的，却异常地令人不安，或者用高英的话说，"怪诞地区别于它自身"[40]。如果维米尔的绘画时不时在局部令潘诺夫斯基的前图像志描述失效[41]，那么再次借用高英的话说，这是维米尔的"方法"所致，在通常情况下，他对人物的塑造是"视觉的、几乎无意识的，而不是观念的、供人理解的"[42]。

《戴头巾的少女》（图7）、《少女头像》（图48）和《女主人及其女仆》（图6）有助于我们进一步明确这种"方法"在艺术和理论上的关键问题。

这三幅画的共同点是，它们将人物呈现在近乎不变的深色背景上，并最大限度地加强明暗对比，使人物完全从背景中分离出来。但它们还有一个共同特点：完全没有轮廓线[43]。其结果是人物和背景在局部相互渗透，分界线

[40]　Gowing, 1952, p.21-23.

[41]　Panofsky, 1967, p.23.

[42]　Gowing, 1952, p.21-23.

[43]　因为维米尔早年采用过完全相反的程序，这一选择显得更加明确：在《倒牛奶的女仆》（图30）中，人物（未勾勒出）的轮廓仿佛由一个发光的边缘投射出来，后者毫无理由地刻在后方的墙上。[戈德沙伊德（Goldscheider，1958年，第34页）已经指出这一点，并认为它来自"光的照射"]。这种"无法解释"的效果同样体现在人物身上：如果说在《花边女工》（图47）中，人物鼻根处突然出现的光斑在解剖学上无法解释，那么在《戴头巾的少女》中，我们同样无法确定人物的鼻梁与光线下的脸颊究竟是从哪里开始区分的。鼻子只有借助它的阴影才能被"勾勒"出来，而后者的轮廓本身也无法确定。在《女主人及其女仆》（图6）中，人物左手腕的区域都难以辨识，而在《少女头像》中，画面下缘处不确定的形态被当成了手。

也变得模糊不清。在轮廓应当形成清晰线性棱角的地方尤其明显。维米尔令背景"渗入"人物形象：在《戴头巾的少女》中，这体现为人物右眼的睫毛上的一根线（图7，细节图）；在对《女主人及其女仆》中侧面人物的描绘上，维米尔则在鼻根处画了一个解剖学上无法解释的色点。

但无论它们多么怪异，这些在人物与背景之间变化微妙的过渡，模糊的阴影在人物形象边缘及其外接面之间的融合，都构成对轮廓的晕染，是对莱昂纳多·达·芬奇提出的"晕染法"（sfumato）的一种个人化表达。莱昂纳多认为阴影在绘画中要比轮廓更重要，它需要更多的知识，表现的难度也更大，他认为"事物边缘难以捉摸的特点"是画家工作的要点之一。用安德烈·沙泰尔的话说，莱昂纳多的晕染法"通过抹去轮廓线，违背了线描的清晰划分，它制造出一种隐现中的模糊状态，而不是一种明确的形式"。[44]

我们无法用更好的词汇来形容维米尔式的面部表现。莱昂纳多·达·芬奇的文本恰好为维米尔的创作提供了理论支持，这一理论贯穿并影响了整个模仿性绘画的历史。当他想赋予人物生命力，将它表现得栩栩如生，"轮廓问题"便构成画家艺术中的最大难题之一。我们正进入维米尔研究的核心。

事实上，莱昂纳多只是表明了阿尔伯蒂早在1435年就暗示过的问题：外形的轮廓（orlo）不应该用"过于明显的线条"来表现；它绝不能被表现成"平面的边界"，就像一道"裂缝"那样，我们只能"在形象外围寻求变化的轮廓"。[45]但阿尔伯蒂对老普林尼在《自然史》（*Histoire naturelle*）第35卷中提出的问题做出了新的表述："描绘轮廓线"是"绘画的最高奥妙"（picturae

[44]　Chastel, 1960, p.76-79.

[45]　Alberti, 1950, p.82. 参见Damisch，1972年，第44—45页。

summa subtilitas）；"勾勒形体之边缘与限定物像逐渐推远的平面之边界"，在绘画中很难获得成功，因为"轮廓线必须包住其自身，并以这种方式完成，才能预示其背后之物，甚至显现其隐藏之物"。[46]当然重要的是，对普林尼来说，能够完成这项艰巨工作的顶尖大师是希腊人帕拉西奥斯（le Grec Parrhasios），这位绘制出著名的帘子的画家成功骗过了宙克西斯（Zeuxis）的眼睛：从精妙的轮廓线到视错觉陷阱（trompe-l'œil），绘画"预示"了它所隐藏之物，并让人对它未呈现之物充满期待。16世纪中叶，瓦萨里将这一主题总结并浓缩为一句关键的话："优美风格"（belle manière）的决定性贡献，即16世纪由达·芬奇首创的"美的风格"（beau style）的基本品质是"优雅"（grâce），它难以测量，"在可见与不可见之间"。[47]瓦萨里在此并未特指达·芬奇式的晕染法，但他的目的是一致的：当绘画"预示其背后之物，甚至显现其隐藏之物"时，就会带来一种"生动的"，即难以捉摸又确凿无疑的效果。

《绘画的艺术》以寓言的形式表明，"在可见与不可见之间"的"外观"如何能破坏古典的"内视"，并形成了一种新的绘画艺术。在维米尔眼中，绘画并不是为了让人认识所画对象，而是为了让观者见证一种存在。这是他的艺术最持久的探索之一 ——对他来说，是"绘画的目标"。

"维米尔式方法"为其绘画带来了独特的效果：他的画无法被观者所"解析"（résoudre）。在此，我们需要从视觉与逻辑双重层面来理解"解析"

[46] Pline l'Ancien, 1985, p.66. 原文为：Ambire enim se ipsa debet extremitas et sic desinere ut promittat alia post se ostendatque etiam quae occultat.

[47] Vasari, 1983, 5, p.19. 原文为：quella facilità graziosa e dolce, che apparisce fra'l vedi e non vedi, come fanno la carne e le cose vive (éd.Milanesi, Florence,1906, IV, P.9).

（résolution）一词：画作拒绝在视觉和观念层面被解析。它不仅遮蔽了一切清晰可辨的视像，也不允许在内容层面被解析；它不允许自己被阐释或被转化为其自身以外的存在，而只是一个再现了某事物的色彩表面。这种对"解析"的双重限制，确保了维米尔绘画"在可见与不可见之间"的存在效果，即对一个生命的虚构 —— 再次引用瓦萨里的话。通过这种方式，维米尔触及传统意义上绘画的终极目标、它的局陷、它的理想，以及它"至高无上的力量"（阿尔伯蒂）：再—现，呈现不在之物、让图像具有生命力。但在维米尔的画中，这种生命既存在又难以接近，既近在咫尺又差之毫厘。它展现的并不是观察到的自然的秘密，而是绘画自身及其人物形象在可见中的秘密。

第六章

维米尔的信仰

在阿洛伊斯·李格尔（Aloïs Riegl）看来，荷兰绘画最为深刻的特质，它独特的"艺术意志"（kunstwollen）在于，它是一种"内在性艺术"。李格尔在1902年对"集体肖像画"这一特殊题材进行了基础性研究，画中人物朝向观者凝聚的注意力［他们的注视（Aufmerksamkeit）］构成了"内在生命最主体性的表达"，以一幅画为例，其目标在于让观者感到个体特质无形的存在。像伦勃朗《布尔行会的理事》（Le Syndic des drapiers）这样的作品令16世纪上半叶以来的传统更加完美，因为画中人的注视和它的美学效果以一种戏剧性的方式结合在一起：观者及其主观能动性参与了画作的内在精神，画作向观者寻求一种"私密的凝视，它在北方艺术中独一无二"。根据约瑟夫·克尔纳（Joseph Koerner）的说法，这是一种"注意到画面中无形之物"[1]的敏感的目光。

尽管李格尔对"荷兰集体肖像画"（Das holländische Gruppenporträt）的研究中充斥着他个人的审美和道德主张，使这篇论文显得有点"陈旧"[2]，但它仍不失为一个前沿的文本。它建立在一种极为现代的艺术史观上，即将艺

[1] Koerner, 1986, p.10.

[2] 可重点参见Olin，1989年，第289页及之后。

术史视作观者与（艺术）作品之间的关系的历史，这种历史区别于美学，它关注的是这些凝视关系的演变和转化。[3]

李格尔的文本对本研究的价值在于，这种将人物的注视与观者的主体性参与联系起来的想法，让人不禁想到上述种种维米尔艺术的特殊**效果**：它暗示了一种可见中的不可见，一种近在咫尺却无法触及的私密。在李格尔看来，荷兰绘画的一大特质是："画面外在的、客观的结构被转化为观者的内在体验"[4]。这一表述似乎尤其吻合维米尔的画作带给我们的体验：只要想想贝戈特（Bergotte）[5]在《代尔夫特一景》前的样子。这么看来，维米尔的原创性不过是一种表象。经过思考，他那令劳伦斯·高英惊叹的"难以捉摸的精致"只构成了一个时代的产物，一个当时荷兰画家的共同目标，一个荷兰绘画的"时代精神"的历史性表达。就在我们以为已经把握了"维米尔式结构"的特性及其"独特的偏离"时，李格尔的文本让我们意识到，它是17世纪荷兰绘画的普遍特征，一种寻常的表现。

然而，李格尔和维米尔之间的联系是自相矛盾的。维米尔不仅从未画过一幅集体肖像画——他的绘画似乎也与这一题材想要表达的内容相去甚远——而且李格尔讨论的主要人物是伦勃朗。而维米尔和伦勃朗都是"荷兰画家"，他们在绘画理念和创作实践之间的差异，肯定比他们（不太可能）的相似之处更重要。

[3]　部分论述可参见Podro，1982年，第83—95页，以及Olin，1989年，第285—287页。

[4]　参见Koerner，1986年，第17页。

[5]　贝戈特为法国作家普鲁斯特（Marcel Proust）的长篇小说《追忆似水年华》中的人物。——译者注

事实上，李格尔的分析让我们在一个全新的领域中讨论维米尔的原创性问题——在他的作品中，这种"精细"所采用的特殊方式，如老普林尼所言，是绘画试图"承诺它所没有呈现的事物"。

在对荷兰室内场景画与肖像画的研究中，戴维·史密斯（David Smith）清楚地展示出，对私人生活的内省与尊重的发展是如何与对优雅的向往联系在一起——这种双重现象与往昔宫廷社会特有的礼仪典范的成功与逐步传播有关。1603年，当斯特凡诺·瓜佐（Stefano Guazzo）有关"文雅交谈"的手册被翻译成弗拉芒语时，它还是面向大众的初级作品；而这一局限本身吸引了"那些努力打造绅士理想形象的荷兰中产阶级"。1662年，巴尔达萨雷·卡斯蒂廖内（Baldassare Castiglione）的《廷臣论》（*Courtisan*）也得到翻译，它满足了那些文化水平不足以阅读意大利文或法文的读者群体的要求。[6]这一翻译本身证明了这样一个事实：更广大的社会阶层感到需要一种更为考究的优雅，并希望习得那些漫不经心的优美举止，即卡斯蒂廖内所推崇的潇洒（sprezzatura）风度，在其中，完美的教养能够掩饰其背后的约束，使之看起来十分自然，足以用"艺术去掩饰艺术"。但这种"潇洒"的掩饰本身，也意味着一种展示之物与隐藏之物之间的对立。从有限的宫廷圈到更普遍的资产阶级社会群体，这种意式风范的成功发展了内在与外在世界、私人与公共、主体内在性与社会角色之间的辩证关系（对"现代"主体性建构起到了决定性作用）。[7]

[6]　参见Smith，1988年，第48页。这一现象涉及17世纪的整个北欧地区，有关大不列颠地区的具体情况，参见Houghton，1942年。

[7]　参见Smith，1988年，第45页，作者强调了对"外表上的不足"与"内在现实"的新理解。

　　这些与创作实践相关的背景（其中社会与艺术密切交织）有助于我们进一步明确维米尔的原创性[8]。因为，如果他的画明显不同于伦勃朗，那么也会与其他"精细画家"的作品产生微妙的差别，尤其是彼得·德·霍赫的作品，他于1650年代在代尔夫特引入并发展了一种全新的肖像画与室内场景画观念（在强调优雅风度的同时，通过变化多样的门槛图式，表现出公共世界和私人领域之间的一种尖锐的衔接）[9]。

　　首先，维米尔的"精细手法"十分特别，正如前文所述，它类似于一种"模糊手法"，尤其体现在传统的轮廓问题上。我们必须谈谈这一点。在1635年11月17日写给彼得·斯皮林克斯（Pieter Spierincx）的信中，画商莱布隆（Leblon）赞扬了托伦蒂乌斯，并肯定其作品的价值，认为它们极为精细，"在画面中丝毫看不到颜料的堆积，也找不到起笔或收笔之处"[10]。这种

[8]　早在1641年，律师兼诗人扬·德·布鲁内·德·容（Jan de Brune de Jonghe）在为其叔叔的著作《古代绘画》（*De Pictura veterum*）的荷兰语译本所写的序言中，将巴尔达萨雷·卡斯蒂廖内视作支撑绘画荣耀的主要权威。这种想法无疑是有道理的，因为《廷臣论》承认绘画所具有的声望，尤其是画家创作时的"轻松"姿态，他的手似乎跟随思想而动，似乎无需技巧，也不用费力。但对于我们来说，他提到卡斯蒂廖内这一点足以证明，在1640年代初的荷兰，在礼仪风度与绘画艺术之间，在享有盛名的《廷臣论》提出的高雅举止典范与画家在艺术中呈现的精细的新面貌之间，存在着某种关联——例如，赫拉德·道和约翰内斯·托伦蒂乌斯（Johannes Torrentius）正是在1630年代中期提出了"精细手法"（Manière Fine）。（Fehl，1981年，第43页，注释23）

[9]　Smith，1990年，第165页及之后；作者强调了卡雷尔·法布里蒂乌斯的重要性，他将伦勃朗在门槛图式中"隐含"的内容以"明确"的形式引入了代尔夫特画坛。

[10]　引述自Montias，1987年，第462页。

赞美同样适用于维米尔,但他采用的"精细手法"却完全不同。在托伦蒂乌斯、道以及其他"精细画家"的作品中,高超的绘画技巧体现在,去除一切作画痕迹,抹去绘画的一切物质性和"绘画性"表现。素描 —— 及其轮廓线 —— 仍然是创作及产生动人效果的基础。这种做法背后的古老传统可以追溯到老普林尼,他描述了阿佩莱斯(Apelle)与普罗托耶尼斯(Protogène)之间的友好竞争,他们比赛看谁能够用蘸颜料的画笔描绘出最精细的线条。[11]

在对轮廓的表现上,维米尔的"精细"手法还体现为人物(不)可见的形象边界,及其无法确定的开端和终点。但他的"不可见性"是另一个层面的。轮廓线不只是消失,而是被完全舍弃。身体与脸部的轮廓变得无法确定,因为与其说它构成了人物形象难以辨认的边缘,不如说维米尔的模糊手法使它形成一块**"边缘区域"**(lisière)、一条模糊地带,在这里,颜料相互渗透,令人物形象与背景局部地融合。道的态度和一些"精细画家"一样,都努力将素描手法发挥到极致;而维米尔的选择及其所导致的"独特的偏离",是善用光影的"色彩派"(coloriste)的创作态度。[12]

另一方面,在伦勃朗、法布里蒂乌斯或德·霍赫的作品中,内在性体现为一种"有所保留的私人领域",它通过人物肖像和门槛图式的复杂设计来实现。而维米尔不画肖像[13],他的作品中也没有用来"衔接公共与私人世界"

[11]　Pline l'Ancien, 1985, p.71-72.

[12]　这与普遍流行的说法"维米尔的笔触微不可见"正好相反,它尤其体现在《戴头巾的少女》(图7)中,头巾上的笔触清晰可见。维米尔作品中真正微不可见的,是其笔触的颜料厚度,仿佛它只是一缕光。

[13]　见本书第28页及之后。

的门槛。《小街》是个例外，但透过门槛无法看到任何内部空间，唯一明确表现门槛的作品是《情书》（图26），但这个门槛本身也位于私人空间内部。两幅寓意画的确通过前景中的帷幔表达了近似于门槛的概念，但它依旧是在画面再现的私密空间内部被虚构出来的。它为了观者而存在：画中的帷幔半遮半掩，让观者看到了一个被揭开或被显现的内部世界。[14]这些寓意画确立了一个理论性原则，维米尔总会在室内场景的视觉入口处设置障碍。对他而言，是绘画宣称其内部具有一种"有所保留的内在性"，而这种私密关系的门槛，只存在于画作和观者之间。

因此，公共与私密之间的门槛的辩证关系在维米尔身上并不重要。在其他画家笔下，它展现了日渐增强的"隐私权"[15]。对他而言，私人生活是一种

[14]　这两道帷幔在表现形式上的差异特别具有启发性。《信仰的寓言》（图2，图17）中的帷幔面对着观者，它提示着观者，在图像的修辞中，它在视觉上构成了近似于古典"导言"（introductio）的效果。参见赫塞尔·米德马（Hessel Miedema），《约翰内斯·维米尔的绘画》（Johannes Vermmers "Schilderkunst"），第1版，1972年9月，第67—76页，转引自De Jongh，1975年，第71页。《绘画的艺术》（图4）中的帷幔扮演了同样的角色，但它是以折叠的形式呈现，因此我们既能看到它的背面（左上角），又能看到它的正面。这种设计令画室看上去像一个"在一般情况下"封闭的密室（帷幔背对着我们，画家也是如此），它表明维米尔在这里揭示了一种我们通常看不到的创作的秘密，一个与外界——甚至是家庭——毫无交流的内部场所。在这个"内部的内部"，在帷幔与地图之间，画家正在从事"高雅艺术"，而这两个衍生物只是后者的附属。感谢维克托·斯托伊基塔（Victor Stoichita）教授提醒我注意这一点，他在《绘画的建立，现代前夕的元绘画》（L'Instauration du tableau. Métapeinture à l'aube des temps modernes，巴黎，1993年；新版，热那亚，1999年）中对此展开了讨论。

[15]　Smith, 1988, p. 52.

"已经获得的权力":画作向我们展现了一个位于(客观性)内部中的(主观性)内部。从这个角度看,维米尔似乎很接近特尔·博尔希,后者从不画窗户,也很少表现门槛。但二人的画面效果背后的原则仍然是不同的。特尔·博尔希作品中最典型的人物形象——也是被同时代画家借鉴得最多的人物形象,是背对画面,无法看清面容的年轻女子。[16]通过这个简单姿势,人物的内在性作为绘画的**秘密**呈现在观者面前,而观者本人,就是这个秘密的接受者[17]。相反,维米尔的人物从来不对我们传达任何秘密:我们所看到的他们在充沛的光线下,表现出一种存在但不可见的事物的神秘。

维米尔的原创性在于,他的绘画理念和实践在画作与观者之间建立起一种联系。无论表现的主题是什么,画面内容看起来多么寻常,他的绘画都是**自反性**的。因此,我们必须回到构成维米尔的"内视"(prospect)的因素上:事物简单的"外观"(aspect),光让它们的存在变得难以"辨认",并吞噬了所有的知识。总之,我们必须回到光,回到它对维米尔可能具有的意义上。

"光似乎来自绘画本身",这是托雷-比尔热对题为《士兵与微笑的少女》(图36)的画中特别强烈的光线效果发出的感叹。[18]它令人想到,维米尔的一些画作在18世纪就因其光的品质而备受关注。托雷-比尔热也是如此,他

[16] 这幅以《父亲的训诫》(L'Admonition paternelle)的(错误)标题而为人熟知的画作至少有30件复制品和相关变体。关于范·米里斯在1650年代末的《画室》中利用这幅画的情况,主要参见Smith,1987年,第420—421页。

[17] 关于这种"秘密的逻辑",参见Zampenyi,1976年,以及Marin,1984年。

[18] Thoré-Bürger,1866, p. 462. 亦参见本书第86页,注释38。

评价道："维米尔最出色的品质……是光的品质"，他还试图"具体解释维米尔照亮其作品的独特才华，有别于伦勃朗和其他对光线过分狂热的画家"，比尔热认为在维米尔的画面中，他"照亮了一切，无论是扶手椅、桌子还是大键琴的背面，都像是在窗边那样。只是每个物品都处于半明半暗之中，其自身的反光里掺杂着周围的光线"。[19]在托雷－比尔热看来，"正是对光线的精准刻画，使维米尔的色彩如此和谐"，而比尔热"具体描述"维米尔在这方面的才华，是为了强调他的光线不同于伦勃朗的"人造"光，而"像在自然中那样精确和标准，就像一位严谨的物理学家所期望的那样"。[20]

　　这种现实主义的观点必然会获得成功，并且被后来的评论家反复强调。然而，它过于迎合它所诞生的时代［迎合了托雷－比尔热对现实主义的一般兴趣，也适用于他在《美术公报》（Gazette des Beaux-Arts）上为尚弗勒里（Champfleury）撰写的系列文章］，而无法完全解释维米尔的意图，也无法参透他在作品中赋予光线的意义。而在一个世纪后，一位专家毫不犹豫地认为，维米尔相较于同时代画家的"过人之处"在于，他赋予光线一种"特殊的意义"：一旦意识到维米尔的目的是"传递基督教的真理"[21]，就应该将这种光线理解为一种"神启"之光。

　　最后这个论断对应了一种过时的绘画分析方法。它尤其重视图像志在作

[19]　Thoré-Bürger, 1866, p. 462.

[20]　同上。

[21]　Kahr, 1972, p. 131.同时参见范·施特拉滕（Van Straten，1986年，第172页）对《持天平的女人》（图29）的相关论述，作者从作品的寓言层面，认为这种光线是"神秘的"，甚至可能是"神圣的"。在此之前，巴赞（Bazin，1952年，第23页）已经概括性地谈到了"启示的光晕"。

品阐释中的重要意义 —— 在维米尔这里屡屡碰壁[22]。不过它没有看上去那么武断。因为我们不应该忘记：光作为神性的"形式"和"象征"的观念在欧洲思想中具有悠久的传统。它与15世纪尼德兰绘画所谓的写实风格之间存在密切关联[23]，而且这种宗教和神秘主义观念在17世纪依然盛行，并广为流传：它不仅被象征文学所用[24]，并且在当前语境下更重要的是，开普勒结合自己的客观与科学研究，发展出一种真正的"光的形而上学"。正如戴维·林德

[22]　斯诺（Snow，1979年，第121—122页）有道理地指出，过于单一和系统的"阐释"不仅会"曲解"维米尔的画作，甚至会"破坏其所构建的意义"。

[23]　Meiss, 1945. 关于这一象征在17世纪的延续，参见Henkel-Schöne，1967年，第29行；约翰·门尼希（Johann Mannich）的《圣徽志七十六卷》（*Sacra emblemata LXXVI in quibus summa uniuscuiusque Evangelii rotunde adumbratur*，纽伦堡，1625年）将"仍然无损"（*Tamen haut violata recessit*）解释为以下诗句：穿透玻璃的金色阳光 / 仍不会损伤他燃烧的矛 / 因此真正的童贞女（保持无垢 / 在分娩前后）诞下了神（*Ut vitreos radiis penetrat Sol aureus orbes,/ Quos numquam violant fervida tela tamen:/ Sic Deus ex vera*（*salvo remanente pudore/ Ante et post partum*）*virgine natus homo*）。

[24]　如塞瓦斯蒂安·德·科瓦吕比亚·奥罗斯科（Sebastián de Covarrubias Orozco）的《道德徽志》（*Emblemas Morales*）（马德里，1610年），第一卷，1. 关于上帝，太阳隐没在其自身的光中（*Col suo lume se medesimo cela*）；尤利乌斯·威廉·辛格里夫（Julius Wilhelm Zincgref），《一个世纪的道德—政治徽志》（*Emblematum Ethico-Politicorum Centuria*，海德堡，1619年），No.92 "在水中显现"（*Monstratur in undis*）："不可见的上帝进入我们的眼睛/只能通过他可见的造物的反射/只有在这里，才可以理解 / 他的奥秘 / 向最聪明的人隐藏起来"（转引自Henkel-Schöne，1967年，第11—12行）。而康斯坦丁·惠更斯（Constantin Huygens）在他的箴言集《矢车菊》（*Koren-Bloemen*）里写道："绘画唯一的高贵形式是光投射的影子"（转引自Gaskell，1982年，第20页），在更大范围内确认了光线对加尔文教绘画爱好者的精神和道德价值。

伯格（David Lindberg）所极力强调的，开普勒的研究渗透着许多哲学和神学领域的言论，最终得出"光（在他的研究中）不仅是三位一体的上帝形象；它也是灵魂之力的源泉，是连接精神和肉体的纽带，是照出自然法则的镜子"；更妙的是，光是上帝"从虚无之中（ex nihilo），按照自己的形象"所造，它"模仿了自己的创造者"。[25]

在此，没有必要证明"开普勒的光的形而上学"与"照亮维米尔绘画的光"之间存在一种具体的关系[26]。只要注意到基督教的光的形而上学在17世纪依然活跃，就足以让人思考维米尔作品中可能存在的灵性内容，这涉及维米尔最为个人化、最具基础性的一项研究：画面中"无处不在"的光之演变。

与乌德勒支的卡拉瓦乔主义者和伦勃朗所特有的强烈的明暗对比不同，维米尔笔下的光线遵循着古典主义的一致性原则：它不仅为画面带来了生机，为绘画赋予了形体（将颜色视为光的反射），还有助于画面整体的平衡与稳定。维米尔的光线与伦勃朗的光线截然不同 —— 在此以伦勃朗为例，因为在荷兰画家中，他最为深入地探索了明暗法的艺术和精神功能。正

[25]　Lindberg, 1986, p.33,33,40.

[26]　然而，林德伯格的分析却暗示了这一点，他提到在对光的理解上 —— 光"在明亮的形体上时，会显得比平时要弱"（Lindberg，1986年，第39页），或对于物体表面光的定义上，开普勒的思想和马尔西利奥·费奇诺（Marsile Ficin）的思想之间的"相似性"（同前，第41—42页）。同样，根据乔纳森·克拉里（Jonathan Crary）对"主体性的新模式"和"内在性的形而上学"的说法（Crary，1990年，第38—40页）来丰富对维米尔使用暗箱的思考是恰当的，因为暗箱在17世纪的使用包含并发展了这种模式。在个人主体性与社会生活客观性之间的地位关系方面，克拉里与戴维·史密斯的分析存在诸多重合。

如维米尔的作品中没有表现私人与公共的对立区域之间的门槛，它也没有像伦勃朗那样在内部与外部世界、宗教与世俗（或物质）世界之间建立明暗对比——而且往小了说，它也不像彼得·德·霍赫的画作那样，在社会层面上展示了公共与私人世界之间的对立[27]。

而这种差异很可能触及了问题的本质。因为明暗法在伦勃朗的画中具有鲜明的宗教色彩：正如戴维·史密斯所指出的那样，它传递了一种"新教美学"，建立在一种形式对比之上，象征着"天堂与尘世、精神与物质之间不可调和的对立"。[28]相反，光与影的和谐、平衡和融合，及其在画面的均匀分布，是维米尔美学的基本特质。考虑到当时的宗教背景，以及光的精神和形而上学观念，我们会认为维米尔调和了伦勃朗戏剧性的明暗对比。

不过，我们能否在这种和谐中看出一种宗教乐观主义，即天主教徒用来反对加尔文教徒的乐观主义？

当然，我们必须警惕任何简单或武断的回答。维米尔并不是一位"天主教画家"。他只有在一些明确带有天主教色彩的（委托）画作［《圣巴西德》（图1）和《信仰的寓言》（图2）］中才体现出这一点[29]，并且那些信仰天主教

[27] 巴赞（Bazin，1952年，第24页）注意到透视法在彼得·德·霍赫创作中的重要性，它是继弗雷德曼·德·弗里斯（Vredeman de Vries）之后的"突破性科学"，但他认为"将私人房间置于光线之下，让光入侵，并打破其中积聚的私密感，是一种巴洛克的做法"。

[28] Smith, 1985. 康斯坦丁·惠更斯所论的"光之投影"构成"高贵绘画"的表现形式（参见本章注释24），在这一背景下具有特殊意义。

[29] 蒙蒂亚斯（Montias，1990年，第294—295页）还强调了在《信仰的寓言》中，维米尔的图像与耶稣会的同类图像相比要克制得多，在这一点上体现出维米尔（转下页）

的荷兰画家的作品与同时代画家的"正常"作品没有什么区别[30]。不过，最后这个观察本身值得思考，因为即使在常规且毫无新意的主题之下，维米尔的绘画也是独特的；"维米尔式结构"的确构成了一种微小而确凿的"偏离"。而不可思议的是，这种偏离与一般意义上基督教美学传统的基础，即17世纪荷兰的天主教美学的基础有关："可见与不可见的神秘结合"的教义，并伴随着对图像力量的信仰，它结合了一种神秘的"存在"，既鲜活又无法形容。[31]

这一假说十分艰涩，但它值得我们思考。我们既然知道，维米尔在加入代尔夫特圣路加行会之前已经皈依了天主教，就有理由像斯威伦斯（他本人是天主教徒）一样认为，这种皈依"揭示了维米尔的思想和生活方式"[32]——因此，也将揭示出他的"绘画"方式。

我们不知道（而且也永远不会知道）维米尔在20岁时皈依天主教的个人原因。但我们对这次皈依的相关情况有所了解。它发生在他与凯瑟琳娜·博尔内斯订婚和结婚之间，是实现这桩婚事的必要条件。不过我们也看到了，没有理由去怀疑这项婚约的诚意和分量。有意思的是，维米尔皈依时的具体背景。这桩婚事既然能够促成，那么维米尔肯定是在一位天主教画家（可能

（接上页）的"寂静主义气质"。

[30]　关于天主教画家在荷兰的地位，以及他们的信仰与绘画实践之间互不冲突的现象，参见Slive，1956年；Kirschenbaum，1977年；Montias，1978年，第94—96页。

[31]　关于"天主教美学"的概念，参见Hirn，1912年，第8页及之后。关于17世纪对图像的潜在力量的论争情况，参见Christin，1991年，尤其参见第239—250页，"图像庇佑下的神迹"。

[32]　Swillens, 1950, p.20-21.

是乌德勒支的亚伯拉罕·布卢马特）那里完成了他的艺术教育。在所有关于维米尔的师承背景的假说中，这一个最为可信——与其说是出于风格上的原因，不如说它解释了一位"出身普通的加尔文教"学徒画家如何能够遇到并追求一位来自良好家庭的天主教女孩[33]。

然而，很有可能的是，他在学徒生涯即将结束时，到一位天主教画家的工作室接受训练——也就是说，在他完成了技术培训，开始对绘画理论进行反思和讨论之际，应该会在加尔文教徒和天主教徒关于图像的对立观念之间，选择一个明确的立场。除了圣像破坏运动引发的冲突，关于图像的宗教分歧在当时的荷兰也十分突出，具体体现为"图像是否能用于私人领域的宗教冥想"这一问题。就像公共礼拜场所中的圣像破坏运动一样，加尔文教徒对天主教徒关于图像的灵性力量的信仰的排斥在这个过程中不断强化，并深入人心。新教的宗教冥想技术起源于早期的天主教徒实践，它的进行方式让人想到依纳爵式冥想的系列步骤。但在17世纪，二者之间的区别越来越大，并形成了一套专门的新教宗教冥想观。我们需要专门解释一下。

在17世纪的前25年间，虔诚的天主教神父里奇奥姆（Richeome）建议朝圣者随身携带一幅帮助他们祈祷的画像。这是一个传统的建议，不过，当

[33] 参见Montias，1990年，第121页，对此，作者还提到伦勃朗也曾被父母送到一位天主教画家彼得·拉斯特曼（Pieter Lastman）那里完成他的学徒生涯。虽然伦勃朗并未皈依，但拉斯特曼影响了他一生的艺术创作，尤其体现在历史画领域，参见Stechow，1969年；Broos，1976年；以及Alpers，1991年，第76—77页，他从一个矛盾的角度重新讨论了这个问题。目前还没有关于亚伯拉罕·布卢马特的作品图录，也没有关于他的工作坊在培育画家方面的作用的系统研究，该工作坊在17世纪上半叶都十分活跃。但没有人能够否认他的重要地位，以及天主教在乌德勒支地区的势力。

这位神父"邀请他的读者凭借一个物质性的画面进行冥想，它实际上发挥了圣依纳爵赋予内心画面的作用……具体的、可触摸的画面取代了内心画面，进一步强化了这种祈祷方法的情感色彩（更不用说感官色彩了）"[34]。相反，新教徒将《圣经》文本和使徒书信作为冥想阶段的指南与典范。在更为内在的层面上，这种冥想与天主教冥想的区别在于，信徒对冥想主题的"使用"方式。天主教徒致力于将自己投射到眼前的（或是他极尽想象的）宗教场景中，希望能够"投入"并参与其中，直至获得"异象"。新教徒的做法正好相反，他们并没有让自己投入（并参与）图像之中，而是将冥想的主题（和文本）应用于他们自身及其经历：新教徒在冥想中可能会使用与天主教徒相同的主题，但他们非但不需要投身其中，在感官细节中想象它们，还必须谨遵圣言，"以便在其中领会'救赎'的范式，并在内心付诸行动"[35]。这种态

[34] Christin, 1991, p. 269. 里奇奥姆神父1611年在里昂出版的著作标题揭示了这种（观看）绘画的艺术：《宗教画，或在上帝的造物中仰慕、热爱和赞美他的艺术》（*La Peinture spirituelle ou l'art d'admirer, aimer et louer Dieu en toutes ses œuvres*）。

[35] Lewalski, 1979, p. 147 *sq.* 戴维·史密斯（Smith，1985年，第294页）通过对比委拉斯贵支（Velázquez）的画作《受鞭刑的基督出现在灵魂的冥想中》（*Le Christ après la Flagellation contemplé par l'âme humaine*）和伦勃朗的《冥想中的圣保罗》（*Saint Paul en méditation*，伦敦英国国家美术馆）中不同的冥想方式来说明这一差异。在委拉斯贵支的画中，人类的灵魂参与到耶稣受难的真实（近乎幻觉性的）情境当中；在伦勃朗的画中，圣徒借助福音书进行冥想，他甚至转身避开文字，专注于由它引发的内心思考。关于"将伦勃朗版画的连续阶段对应冥想的各个步骤"的相关尝试，参见Carroll，1981年，关于伦勃朗将艺术作品的冥想视为一种哲学活动的观念，参见Carroll，1984年。关于图像创作在17世纪天主教冥想中的重要地位，主要参见Freedberg，1989年，第178—188页。

度符合以下事实：在加尔文教制定的感官道德等级中，听觉要高于视觉，后者是幻象的来源，是魔鬼的诱惑，会导致对绘画形象的偶像崇拜。相反，天主教徒可以和里奇奥姆神父一样认为，"没有什么比绘画更能愉悦地、美妙地令事物悄然地进入灵魂，没有什么比绘画更能让人深刻地将事物扎根于记忆，没有什么比绘画更能有效地驱动意志来撼动灵魂，使它剧烈地翻腾"[36]。毫无疑问，天主教对绘画图像的使用方式赋予它一种宗教地位和一种"真实存在"的潜能，这是加尔文教徒所拒绝的。在天主教徒在仪轨和美学领域展开的反击中[37]，他们以图像为中介，将它视为神迹发生的推动力，这证明了他们对图像的绝对信仰。

这种关于图像真实存在的潜在力量的观念，或许构成了维米尔的艺术选择和野心产生与实现的宗教背景。

让我们大胆猜测：如果维米尔的皈依的确是"出于爱"、因爱而生，那会怎样？不过，他是被一种复杂而特殊的爱所驱使，其中包括对天主教上帝仁慈宽厚的爱、对心仪的凯瑟琳娜·博尔内斯的爱，以及同样深刻的对那幅画的爱，它不仅带有坚定不移的天主教信仰，甚至还被赋予一种独特而神秘的灵韵。促使维米尔皈依的会不会是他对于绘画的信仰呢？

从历史上看，没有任何文献能够证实这种猜想。然而，它却值得肯定与支持，因为它在维米尔最独特、最不具有"维米尔作风"的画中，揭示出他的个人本色，这幅画就是《信仰的寓言》。以此来看，这幅画表明，在维米尔的天主教信仰中，对绘画的信仰和对宗教的信仰之间具有一种极为复杂的

[36] 转引自Christin，1991年，第269页。

[37] 这一表述是克里斯丁著作最后一章的标题（Christin，1991年，第239页）。

联系。

正如我们所见，这件作品不该被视作其艺术衰落的标志。相反，在这一时期，它是一幅兼具理论野心和美学建树的作品。事实上，以现代眼光来看，这件作品与众不同，它所带来的效果和维米尔的其他作品截然不同。爱德华·斯诺甚至表示，那些在《绘画的艺术》中获得成功的表现，在《信仰的寓言》中却失败了，他还在作品中看出了一种本质上"反基督教"的视角，它与寓言的主题有着不可避免的冲突。[38]这是一个误解。若想更好地理解《信仰的寓意》的特殊性，我们需要从双重意义上认识到，这是一幅"实用性画作"：一幅精心绘制、制作精良，稍微欠缺活力与热情的画作——以及一幅具有外部功能的画作，一幅不再是"自反性"而明显带有"传递性"的画作，它旨在传达明确的意识形态信息。作为一件委托订件，这幅画更准确的标题应该是"天主教信仰的寓言"[39]。它不会首先表达对绘画的信仰：它是一幅宗教画，更精确地说，应该是一幅罗马天主教的宗教画。注视这幅画的目光不同于注视维米尔其他作品的目光；正是在这种不同中，我们应能察觉到维米尔对外界要求所做出的回应（在我们看来有些无趣，但在当时是成功的）。

从这一角度来看，寓言中的一个象征物具有独特的作用：由一条蓝丝带悬挂在天花板上的玻璃球，即画面主要人物冥思的对象（图2，细节图）。实际上，它凝聚着作品在画面表现上的双重需求：委托及其图像志方案在寓言象征体系中赋予它确定的含义，但维米尔对这一委托进行了"绘画上"的回

[38]　Snow, 1979, p.110-112, 170.

[39]　见本书第31页及之后。

应，它丰富了这个图像志的寓意 —— 这个寓言性的圆球成为他的艺术及其与绘画行为之关系的象征。

这个圆球在里帕的《图像手册》中并没有出现 —— 这本手册可以解释一些寓言象征的来源。但它也不是维米尔的创造。而是出自耶稣会神父赫修斯（Hesius）于1636年在安特卫普出版的徽志集《信、望、爱的神圣徽志》（*Emblemata sacra de fide, spe, charitate*，图51），其中圆球象征着人类灵魂一旦有了信仰就会变得无限大：正如一旁的诗句所写，正如"一个小球蕴含着无限，包含着它所无法理解的事物"，信奉"上帝"的人类灵魂也"比最为广阔的世界还要广阔"。[40]在这一点上，这个象征物已经完成了它在图像志上的使命，而对于设定图像方案并赋予其寓意的赞助人而言，它所传递的讯息更加清晰，因为它出自一位耶稣会神父的著作，他不仅以布道活动而闻名，还是一位著名的哲学教授、作家和建筑师[41]。

然而，圆球的外形（它在画面中的"绘画性"）却流露出另一层意义，它不再表达寓意，而指向寓意表达过程中画家的存在。维米尔细致描绘了球

[40]　De Jongh, 1975, p. 72-74. 本人对第一句引文的翻译无法体现拉丁语原文中的文字游戏：第一个动词"capit"（带有、包含）和第二个动词"concipit"（设想，同时也带有包含之意）。

[41]　De Jongh, 1975, p. 75. 正如德・容指出的那样，我们并不知道代尔夫特的耶稣会士是否拥有赫修斯神父的著作《信、望、爱的神圣徽志》。但不能忽视的是，这本文集中的插图绘制基于伊拉斯谟・奎利纳斯（Erasmus Quellinus）的素描，这位画家在当时享有盛名，被称为"安特卫普的阿佩莱斯"，人们普遍认为他影响了年轻的维米尔（尤其是在《耶稣在马大和马利亚家中》中，图10），维米尔可能在1650—1652年间在阿姆斯特丹见过他，当时奎利纳斯正在那里建造新的市政厅；参见Larsen, 1985年，第237页，以及Montias, 1990年，第120页。

面上的反光点，它们让人"在微小中见广大"[42]，却省略（或去除）了画面中本应出现的两个主题。维米尔首先去掉了画室中的画家的倒影，当作品主题具有虚空画（Vanitas）[43]的传统意义时，这种倒影通常会出现在这样的球体上[44]。维米尔的处理很好理解，因为这样的倒影不仅无法呼应主题，还容易引起混乱，这与他的习惯和赞助人的意愿相悖。而要解释为何维米尔同样省略了赫修斯神父在徽志集中提到的十字架的倒影，就不那么容易了。尤其他还在球面上画了一扇木格窗的倒影，这一省略的意图就更加明显了。窗户本身的十字窗格为他提供了一种比十字架倒影更隐晦、更有效的方式来表现十字架，后者是"基督救世主"（Salvator Mundi）的传统象征[45]。

人们或许会认为这一省略是出于一种形式或造型上的考虑（十字架的倒影会在画中形成一个过亮的光点）。但这一假设本身就表明，在一个对作品的寓意颇为重要的细节表现上，绘画的效果占了上风。最重要的是，我们绝对不能淡化或轻视这个倒影的意义，它构成了维米尔极为个人化的、精心构思的创造。[46]

[42] 根据赫修斯的说法，这个圆球体现了"一沙见世界"（Minimis exhiberi maximus potest mundus）。这一箴言呼应了维米尔绘画的两大方面：一为其画作"广大的精微"；二为前文提到的双重运动，将外部世界（最广阔的世界）排除在画面之外，再让它以象征形式重新回到画面中。

[43] 源于拉丁语，意为"虚空"，系静物画的一种题材，流行于16—17世纪荷兰画派。——译者注

[44] De Jongh, 1975, p. 72.

[45] Gottlieb, 1960, 1975.

[46] 这是伯杰（Berger，1972年）犯下的基本错误，他认为玻璃球是维米尔（转下页）

为了避免将十字窗格认作十字架，维米尔遮住了其中的一个窗格，却让人看到了其他东西。在圆球的倒影中有：一扇半开的窗，能够根据画家的意愿来调节光线的强度，它是画家画室中的一扇窗户。因此，维米尔以一种隐蔽而明确的方式，提到了他自己安排的光照环境，将实际创作的光线和表达画面宗教性内容的光拉开了距离[47]。《信仰的寓言》中的明暗对比在维米尔的作品中是最强烈的，而且照射在帷幔上的光线（比在《绘画的艺术》中表现得更强烈）也不同于照在"信仰"拟人化人物形象上的光。因此，图像的信息表明：在帷幔之外，是一道灵性之光，照亮了一个宗教空间，在这里，黑暗不一定是一种负面的存在[48]。然而，维米尔并不满足于像往常那样削弱意义的明确性，他在圆球上去掉了带有寓意的明亮十字反射：他使这一反射成为其工作室窗户的反射，令人想到其作为画家的工作。这一工作并不是坐在画架前，而是去调节和计算光线效果。这一反射呈现出画面背后的精神活

（接上页）"临时创作"的。伯杰的标题让人想到维米尔画中那些"有意的省略"；但对画家来说，这种省略是很隐蔽的。

[47]　光线照亮了画面前景帷幔背后的椅子的靠背——而在《绘画的艺术》中，这把椅子仍然在阴影中，表明作品与《信仰的寓言》正相反，是距离画面最远的窗外的（充沛）光线照亮了模特。斯诺（Snow，1979年，第110页）注意到两幅寓意画在光线上的差异，但他就此推断《绘画的艺术》中的帷幔遮住了"一个光芒四射的、理想化的光源"，而《信仰的寓言》的帷幔背后，只是一个空洞、死寂的空间。两幅作品在创作背景（世俗/宗教作品，私人/委托作品）上的差异需要我们进一步比较分析。

[48]　关于17世纪对黑暗的宗教情感的发展（虽然是对灵性之光的否定，却又是对其不可或缺的补充），主要参见Rzepinska，1986年，第97页及之后，作者强调了"黑暗的神学"在圣十字约翰（saint Jean de la Croix）那里的重要性，并令人想起圣依纳爵关闭门窗，将自己封闭在黑暗之中，以便获得更好的灵性沉思体验。

动：那里所画的，是一种精神性产物（cosa mentale）；是画家、大师和创作者的灵感之光，使其作品获得生命；是一道从画作内部散发出来的光。

然而，作为这种光线的至高创造者，画家却不可见：他从自己所呈现的世界中隐退。维米尔在其作品中的这种明显的"隐匿"常常引发人们的讨论。劳伦斯·高英甚至认为维米尔的"抽离"透露出"他最私人的一面"，在他之后，爱德华·斯诺（针对《绘画的艺术》）指出"艺术家的自我表达，只有在他的隐匿中才得以显现，他所呈现的**恰恰是**他的隐匿"。[49]这一表述非常巧妙，因为它的神秘性，（不由自主地）暗示了维米尔与其创作之间的关系带有一定的宗教性质：他在自己的绘画中不可见，在观者眼前呈现的、"因爱而生"的感知世界中也不可察觉，他如同基督教上帝，隐匿在他用爱创造、以光照亮的可见世界中——后者成为他神秘的、无限的存在的鲜活形象。

从历史角度推测，这种绘画的信仰与维米尔的天主教信仰有关，它激励着他——并使他悄然加入了自己艺术中精神性最强的象征，在那里，委托人请他呈现救世主的象征性形象。但这个问题在今天或许没有那么重要。因为维米尔既不是一位"天主教画家"，也不是一位因天主教信仰而"伟大的画家"。即使他与荷兰绘画的具体差异，和他"在成为画家之前皈依天主教"这一"独特的偏离"有关，其作品的意义也不仅限于此。

出于其他原因，莱昂纳多·达·芬奇早已指出画家的精神被转化为"上帝精神的形象"[50]。通过呈现莱昂纳多谨慎使用的明亮色彩，维米尔将他作为

[49]　Gowing, 1953, p.94; Snow, 1979, p.102.

[50]　Chatel, 1960, p.51.

画家的野心藏入私人世界，将他颂扬的神秘性转为内在的神秘性，他邀请观者分享画中那个无法触及的私密世界，代价是一次神秘的体验：一幅绘画之画的存在。

本文的英文标题是"维米尔的个人寓言"（Vermeer's Private Allegories），收录于《维米尔研究》（*Vermeer Studies*），华盛顿，1998年，第341—349页。该文在此首次以法文出版。衷心感谢译者伊莎贝尔·德尔沃（Isabelle Dervaux），将她保存档案中的原稿分享给我们。

附　录

附录一

维米尔的个人寓言

献给欧文·拉文（Irving Lavin）

致我们在普林斯顿关于维米尔的重要谈话。

本文标题的灵感来自17世纪末法国理论家罗杰·德·皮莱斯（Roger de Piles）的用语。他在《绘画原理教程》（*Cours de peinture par principes*，1708年首版）中，批评了画家使用"特殊化寓言"的现象："寓言的创造在于对画面再现的物像的选择……它们并不代表其自身……古代作家……留给我们许多的寓言的范例；自从'绘画'复兴以来，画家们就经常使用寓言：如果有人滥用寓言，那是因为他们不知道寓言是一种需要在众人间通用的语言，它建立在公认的用法之上……他们宁愿……构思一个特殊化寓言，虽然很巧妙，却只有自己才能理解"。[1]

乍看之下，这些话似乎准确地描述出维米尔艺术的一个重要方面，即它在荷兰绘画的"象征性"观念中呈现出的神秘特征。用埃迪·德·容的话说，"斯滕的表达一般比梅曲清晰，梅曲在大多数情况下比道更容易理解。

[1] 罗杰·德·皮莱斯，《绘画原理教程》（1708年首版），巴黎，1989年，第33页。

而反过来，道比维米尔更清晰易懂"[2]。的确，这种"意义的悬置"使维米尔的绘画在他的同时代人中独树一帜[3]。

相较罗杰·德·皮莱斯的"特殊化寓言"这一用语，我更愿意用"个人的寓言"来形容维米尔的创作。因为他很少作为寓言画家出现——因此"特殊化"寓言这种专业概念无法充分描述他的艺术——而且"个人"一词更清楚地说明维米尔通过将高度个人化的问题，即他所感兴趣的私人领域问题，引入同时代绘画的"通用语言"中，为后者所带来的张力。实际上，本文建立在双重认识之上：一是，维米尔作品中对意义的掩饰是一种"个人化"的做法，一种对同时代通用语言的挪用（appropriation）；二是，如果我们能够解释这种挪用与常规用法之间的差异，就能够在一定程度上还原维米尔在绘画中形成的"个人"观念。

这种挪用在他的作品中随处可见，但它在寓意画中更加清晰易懂，因为这些画本身就是"观念性"绘画，维米尔个人化的独特表达能够在作品的观念和主题设计中发挥作用。

我将考察三幅作品，三幅寓意画，它们对寓言的呈现方式，以及对寓意画通用语言的调整方式各不相同。《天主教信仰的寓言》（*Allégorie de la Foi catholique*，即图2）[4]是一幅明确的寓意画，从年轻女子的姿态、家具陈

[2] Jongh, 1971, p. 58 *sq.* 埃迪·德·容，《17世纪荷兰绘画中的写实主义与表面写实主义》（Réalisme et réalisme apparent dans la peinture hollandaise au XVIIᵉ siècle），收入《伦勃朗及其时代》（*Rembrandt et son temps*），布鲁塞尔，1971年，第58页及之后。

[3] 参见本书第46页及之后。

[4] 达尼埃尔·阿拉斯在本文中首次采用了这件作品的全名。参见本书第143页。——原书编者注

设，特别是前景中被压死的异端之蛇可以看出；这是一个"公共寓言"，从这个意义上说，维米尔回应了委托人的要求。《绘画的艺术》（图4）同样是一幅寓意画，因为维米尔本人也如此称呼它；但这是一个以个人方式表达的寓言，画家没有公开地解释其中的寓意——这解释了为什么一些作者仍把这幅画称作"画室"。乍一看，《音乐课》（图33）是一幅极为寻常的室内画，维金纳琴上的文字——"音乐，快乐的伴侣，悲伤的良方"——将它转变成一个（一般化的）音乐寓言。但如果仔细观察这幅画的结构，会发现其中有一个关于绘画的寓言，这一次，画家的表达方式十分隐蔽。

由于本次讨论的范围有限，无法详尽分析每一幅画的呈现方式，我将重点讨论《天主教信仰的寓言》，并简要谈谈另外两幅画中的相关表现[5]。

《绘画的艺术》以古典绘画理论为基础，该理论建立在对伟大的历史题材（体现为画中装扮成克利欧的模特）和作为再现对象之展示性知识的素描（体现为地图）的推崇上。然而，与此同时，维米尔却在这个古典观念内部持有批判性立场，这件作品也可以被理解为一种新描述（nova descriptio）的宣言（位于地图的上沿，与位于地图内沿的画家签名I. VER MEER一起成为画面中唯一可读的文字）。在这种"新绘画"中——在此借用尼古拉斯·普桑的说法——画家的"内视"、他的"理性机制"在于描绘事物的"外观"，如同光线照亮了事物：一道光让我们看到了事物，却又让它们无法"清晰

[5]　关于《绘画的艺术》，参见本书第68页及之后；关于《音乐课》，参见本书第62页及之后。

地被辨认"——这与普桑所想的完全不同[6]。这一古典主义内部的批判性立场尤其体现在画作"精神的水平线"（以地图的内沿为标记，它不仅带有画家的签名，似乎还指出画家作画时的目光所向）和其几何结构的水平线（由消失点确定）之间的差异。后者位于较低的位置，确定了画面的理论水平线；虽然它是无形的，却与画家作画时手的高度完全一致 ——这只手恰恰不是"以素描的手法画出来的"，这表明维米尔实际上放弃了素描的传统，而去表现光线中看到的世界。[7]

仔细观察《音乐课》（图33）的画面构成会发现，我们可以将它看作一幅关于绘画的寓言，一种因爱而生的精神性产物[8]。镜中的画架表明，我们所看到的并不是一个"真实"的场景（假设不存在画家与观者）；而是一个根据画面再现来构思、展示的场景。在17世纪的荷兰绘画中，经常能看到以镜面反射的形式出现在画面中的画架前的画家像 ——并且这个细节不一定具

[6] 我们需要知道有两种观看事物的方式，一种是单纯地看它们，另一种是用心地审视它们。单纯地看，只是在眼中自然地接受所见之物的形式和外貌。而用心地审视一物，就不再是简单地、自然地感知它的外部形式，而是专注地寻求更好的方式来理解它：因此可以说，"简单的外观"是一种自然的认知过程，而我所说的内视（Prospect）是一种"理性的机制"。尼古拉斯·普桑，转引自安德烈·费利比安（André Félibien），《最杰出的古代、现代画家的生平与著作的对话录》（*Entretiens sur les vies et les ouvrages des plus excellents peintres anciens et modernes*），（1666—1688年首版），日内瓦，1972年，第282—283页。

[7] 劳伦斯·高英（Gowing，1952年）曾经指出，这种对"线性传统"的抛弃，在《绘画的艺术》中画家"颇为罕见的、出人意料地呈现出球茎状"的手上体现得尤为明显。

[8] "因爱而生"的说法出自萨穆埃尔·范·霍赫斯特拉滕，见本书第65页。

有特殊意义。但是，维米尔只描绘了画架的底部，他以一种原创的、确切地说是理论性的方式阐释了一个流行主题：《音乐课》的镜子反射出画作的绘制过程，而不是画家本人（因为他没有出现在画面中）；它表明这幅画构成了一种"对于再现过程本身的再现"。此外，这面反射出画架的镜子还暗示着：年轻男女之间的爱情关系（在这类作品中司空见惯）变相地呈现出画家与绘画艺术之间的关系。镜子在年轻男子的目光与画家的目光之间建立起一种对等关系：他与画家的目光呈90度角，年轻男子的目光——不必在他身上寻找画家的自画像——在画面中成为画家的目光的代表。[9]画家的凝视同样充满爱意，但这种爱是针对绘画本身的。（此外，这一设计的重要性还体现为，在《绘画的艺术》之后，维米尔的作品开始专注于表现这面镜子里展现的内容：在隐形画家的注视下，一位年轻的女子独自在房中。）

我将围绕《天主教信仰的寓言》（图2）多谈几句，因为这幅寓意画的公共性，能够让我们观察到维米尔表达其个人立场的私密方式——对该题材的"通用语言"的挪用。

这件作品的"公共性"寓意已经完全确定[10]。维米尔灵活地阐释了切萨雷·里帕的《图像手册》，为画面赋予了特定的天主教意涵，尤其通过突出三种具体元素：圣杯和书在桌上的位置使它们带有了圣体圣事的色彩；背

[9]　关于画家/观者在画面中侧向目光的理论作用，参见Marin，1977年，第76—80页。

[10]　尤其参见小亚瑟·K. 惠洛克（Arthur K. Wheelock Jr.）及本·布罗斯（Ben Broos）在《约翰内斯·维米尔》（*Johannes Vermeer*）中的相关论述（华盛顿，1995年，第190—195页）。

景墙上约尔丹斯的《耶稣受难》(*Crucifixion*) 取代了里帕的"亚伯拉罕的献祭",加强了画面的天主教色彩[11];最后尤为重要的一点是,正如埃迪·德·容所指出的,玻璃球悬挂在一条蓝色的丝带上(图2,细节图),借用了耶稣会神父赫修斯的《徽志集》(*Emblemata*,图51)[12],象征着灵魂能够通过信仰来"理解"超越人脑理解能力的事物。在这方面,《天主教信仰的寓言》是十分清晰的;正如罗杰·德·皮莱斯所说,它的"创造"是"可理解的""有依据的""必要的"。

　　或许,寓言成分的分量解释了为何我们今天会对这幅作品持有保留意见,它过于实际和明确,不符合我们现在对维米尔艺术的期待。但这种情况并不妨碍维米尔在这个沉闷的寓言体系下,表达自己对绘画的情感。这一表达的保守性,体现在他对寓言中的两个重要元素的巧妙安排上:玻璃球和约尔丹斯的《耶稣受难》。

　　虽然从赫修斯那里借用了玻璃球的母题,但维米尔用一种特别的方式对它进行了处理。首先,不同于耶稣会的象征图像,这个玻璃球没有反射出任何十字架。虽然画家本可以轻易做到这一点。当然,我们可能看不清桌面上的十字架的反射。但玻璃球却反射出一扇带有棂格的窗户,如果护窗板完全打开,一个十字架便可以"自然地"映在玻璃球上。然而,维米尔并没有这样做,他宁可关上其中一个护窗板。因此,他用一个部分关闭的画室窗户代替了十字架的形象——这个决定为画面带来了双重效果。首先,最明显的是,它在前景帷幔后方女子所在的空间中创造了一种昏暗的氛围。从这个

[11]　参见Smith,1985年,第195页。

[12]　即《信、望、爱的神圣徽志》(*Emblemata sacra de fide, spe, charitate*)——译者注

角度来看，《天主教信仰的寓言》与《绘画的艺术》在光照效果上截然不同，而这一差异并非无心之举。如果在《绘画的艺术》中，画家"展示的知识"是光的知识，那么灵性知识则需要这份黑暗，根据当时的一个流行主题，灵魂只有借助黑暗，才能实现对真正的光——宗教之光的冥想[13]。另外，这扇窗户是部分关闭的，暗示这幅画的光照环境是经过设计的，甚至在画家开始创作之前就设想好了（绘画是一种精神性产物）。这样一来，这一反射还表明了画家在再现活动之初的在场。

在我看来，鉴于这类反射性表面在当时经常用来呈现画架前创作的画家，这一暗示就显得更加明确了。部分关闭的窗户不仅取代了赫修斯的十字架（寓意性）的反射；还取代了画家正在工作时（更具轶事性）的形象。如果我们将维米尔本人在画面中的缺席与彼得·范·鲁斯特拉滕（Pieter van Roestraten）的《带有烛台的静物》（*Nature morte au chandelier*，藏于蒙特利尔美术馆，图52）进行比较，他这种（众所周知的）谨慎态度就更明显了。玻璃球在这幅画中扮演了它的传统角色——虚荣的象征，而且——没有为这个细节添加任何特殊的道德意义——范·鲁斯特拉滕还以反射的形式表现了自己在画架前的形象。维米尔恰恰没有选择这么做：在《天主教信仰的寓言》中，玻璃球上没有反射出房间内的任何事物。实际上，如果仔细观察会发现，我们不仅看不出任何人物形象，也认不出任何出现在画面其余地方的物品——唯有画室的窗户，它被帷幔遮住了，我们无法看见。换句话说，这个圆球，连同球面上的反射，并没有"再—现"画中的事物，它"呈现"的是使这一再现成为可能的事物：用绘画性笔触表现的光线，以及在作用于

[13]　与这一主题相关的论述，参见Rzepinska，1986年，第92—112页。

再现之前，尚未成形的颜料本身。我们所看到的只是一些色点；这些反射让我们看到了绘画媒介自身的不透明性。如果说这个圆球显示了某种可命名之物，如果说它描绘了某种事物，那就是画家的调色板（的概念）。因此，作为建构公共寓言的工具，玻璃球同样是个人寓言的载体：它是绘画艺术和画家精神的抽象表现[14]。

　　在这幅画的寓意背景下，玻璃球似乎扮演了一个角色，即维米尔心目中画家之艺的个人化象征。正如赫修斯所写的，最渺小的能够"包孕"最广大的；这位耶稣会神父指的是人的灵魂；对维米尔来说，它指的是绘画，最小的画面也能够容纳整个世界。更为深刻的是，玻璃球成为维米尔眼中绘画的缩影：一种精神性活动，在其中，光（画家之光，由画家精心设计）决定了万物的颜色。在这一语境之下，维米尔完全成为莱昂纳多·达·芬奇遥远的信徒，对后者而言，"画家精神转化为上帝精神之形象"[15]——不过，前提是明确维米尔和莱昂纳多一样，都是一位色彩主义者。

　　维米尔通过"画中画"的形式（图17），将约尔丹斯的《耶稣受难》

[14]　这种解释令人想到赫拉德·德·莱雷斯的表述，对他而言，"心灵就像一个悬挂在房间中央的玻璃球，它接受所有存在的事物，并保留下它们的印象"。《绘画艺术的所有分支》（*The Art of Painting in all its Branches*），约翰·F.弗里奇（John F. Fritsch）译，伦敦，1778年，第三章，第107页。在此感谢阿涅塔·格奥尔基耶夫斯卡-夏因（Aneta Georgievska-Shine）小姐，她在研讨会期间提醒我注意到这段文字，她在对《天主教信仰的寓言》的精彩分析中引用了这一文本。正如她所指出的，赫拉德·德·莱雷斯笔下这一"隐喻"的背景，使它与《天主教信仰的寓言》中的圆球具有不同的含义，但它"属于维米尔寓言形成的思想框架"。

[15]　莱昂纳多·达·芬奇，《论绘画》（*Traité de la Peinture*），安德烈·沙泰尔，罗伯特·克莱因（Robert Klein）编，1960年，第51页。

（图16）表现在画面中，其精妙的处理证实了这一观念中个人的、私密的方面。他采用两种紧密结合的方式改造了约尔丹斯的作品。在去掉一些人物的同时，他改变了作品的外在形制：维米尔的"约尔丹斯"在比例上比原作大了许多。然而，如果认为这种改造如同画家的其他一些作品那样，只是出于形式上的原因，认为画家改变了他所引用的作品只是出于画面平衡的简单考虑，那是不够的。通过扩大《耶稣受难》的画幅，维米尔使玻璃球恰好位于十字架脚下的圣约翰的头上。这一位置关系很可能是有意为之：正如约翰·迈克尔·蒙蒂亚斯所指出的那样，维米尔的名字并不是许多人一贯以为的"扬"（Jan），而是"约翰内斯"（Johannes），即圣徒名字的一种变体，它在17世纪的荷兰带有天主教的色彩。[16]

在维米尔的画面构图中，（注视我们的）圣约翰的形象如此靠近玻璃球——画家之光与画家调色盘的象征，这可能并不是巧合。通过这样的安排，维米尔在局部创造了一个我称之为"意义的隐蔽单元"，它近乎秘密地在画面再现内部指示出画家与绘画：玻璃球和圣约翰的形象成为公共寓言中一个潜在的、私人的标记。

需要指出的是，维米尔并不是当时唯一这样做的画家，他将一个看上去无关紧要的细节变成了其艺术理念的象征。但在彼得·范·鲁斯特拉滕等人的作品中，当玻璃球成为绘画的象征时，它只是对可见世界的模仿与透明性再现。由哈布里尔·梅曲创作，保存在鹿特丹的《演奏斯频耐琴的少女与狗》（*Jeune Femme assise à l'épinette jouant avec un chien*，图53）更接近维

[16] Montias, 1990.

米尔式的精密。乍看上去，这只是一个寻常的室内场景，或许还带有些许情欲色彩。然而，画面却包含了一个古怪的细节：我们本应该透过房间背景中打开的窗户看到街景；但那里只出现了一些无从辨认的图像。在这扇"窗户"中，梅曲描绘了一个抽象、有序的绘画平面——甚至矛盾地让人想到蒙德里安（Mondrian）或构成主义的某些画作。这扇"窗户"面向的并不是外部世界，自然或城市的：它面向的是绘画本身——本着阿尔伯蒂的精神，我们不要忘记"墙上的窗户"并不是面向世界的（像我们通常想当然地以为的那样），而是面向叙事（historia）的——也就是说，对15世纪的托斯卡纳人来说，它面向的是画家以"构图"为最高使命的"伟大作品"。[17]梅曲的这一细节隐晦地表达出：对他来说，绘画在反映可感世界，或建构一个虚幻空间之前，首先是色彩的几何构成，是有色平面的组织——这一观念在画面的其余地方既表现为各种几何框架结构（画框、斯频耐琴、门、窗等）的精密安排，也表现为画家在"窗"边放置了一面镜子（绘画的传统象征，代表对世界的完美反映），但它却被布遮盖了一部分。

因此，维米尔并不是唯一这样做的画家。他的原创之处在于他践行这一想法的力度，即使在他最具公共性的画作《天主教信仰的寓言》中，都流露出其艺术个人化的意义。毫无疑问，正是这种对于寓言题材特殊的使用方式，才让我们能够相对准确地界定维米尔自身的"绘画理念"。

实际上，词源学有助于澄清这一问题。在希腊语中，"寓言"（allègoria）

[17]　莱昂·巴蒂斯塔·阿尔伯蒂（Leon Battista Alberti），《论绘画》（*De pictura*）1435年，巴黎，1992年，第114页：我打开窗户，透过它可以看到故事（...mihi pro aperta finestra est ex qua historia contueatur）。

一词最初是由普鲁塔克（Plutarque）提出的。在古典希腊思想中，我们用来指代"寓意"的词hyponoia，从字面上看，它指一种"潜在的思想"，一种隐蔽的思想，可以通过猜测、想象，或更准确地说，通过寓意加以说明。因为如果像罗杰·德·皮莱斯所写的那样，寓言本身就是一种"通用语言"，即一套公共性话语，那是因为寓言一词来源于动词allègoréo（"表达一种言外之意"），而后者本身来源于allos（"其他的"）和agoreuo（"公开地表达"，"在公共场所向众人讲话"）。然而，维米尔的艺术并不是一种"公共性"艺术：他的画是为私人空间创作的，而且维米尔本人也与他的画保持一种强烈的私密关系。维米尔挪用同时代寓言语言的方式，以及他在其中悄然加入的个人化差异，都体现了希腊古典思想中的"寓意"（hyponoia）。我们可以进一步明确这一做法背后的含义，因为在希腊语中，前缀hypo-的意思是"在潜层发挥作用"。换句话说，维米尔对寓言语言的挪用显露出画作的"寓意"（hyponoia），因此体现了一种"在潜层发挥作用的思想"。而《天主教信仰的寓言》中的圆球表明，这种潜在的、隐蔽的思想，正是绘画本身的显形性（figurabilité），这一术语借用了路易·马兰（Louis Marin）的说法："一种显形上的潜在……一种作品在形象上的张力"[18]。

人们经常提到，维米尔绘画中的意义具有一种不透明性（L'opacité），或许在根本上这来自他的绘画创作的自反性。在此，这一用语不应仅仅理解为冥想或沉思层面的笼统和普遍意义。维米尔绘画的自反性应该在古典符号理论中加以理解：维米尔的绘画总是在再现的过程中再现其自身，因为它总

[18] 路易·马兰，"一种显形性的概念，艺术史与精神分析在其中交汇"，出自《再现》（De la representation），巴黎，1994年，第66页。

是表现出一种符号的自反性，即古典思想中伴随着一切再现活动的"我思"（cogito）[19]。而对维米尔来说，这种"我思"是画家的"我思"，是作为"我思"（je pense）的绘画行为本身。而《天主教信仰的寓言》中的圆球表明，维米尔挪用寓言题材，在画面再现中显露出绘画的"寓意"，由此绘画本身成为一种思想方式。这或许是维米尔的作品如此具有17世纪的特色，却（矛盾地）在20世纪仍然具有现代意味的原因之一。

[19]　关于古典符号理论中的"传递性"和"自反性"概念，参见Recanati，1979年，第31页及之后。

附录二

关于华盛顿国家画廊的《戴红帽子的年轻女子》

华盛顿国家画廊的《戴红帽子的年轻女子》（图49）享有极高的声望，有时被认为是维米尔个人才华最高、最具代表性的表现。这幅画的尺幅只有23×18cm，比《花边女工》还要小，但却散发出异常灵动的魅力，甚至在维米尔的作品中也是独一无二的。不过，我没有在这次研究中分析它，因为它的签名问题现在仍存在争议。有必要对相关文献进行简要梳理：这些围绕维米尔展开的珍贵评论具有一定意义。

1950年，斯威伦斯首次对这幅画作的真实性提出了质疑。1975年，阿尔贝特·布兰克尔特提出了最有力的论点。根据他的说法，有五个原因可以说明这幅作品不应归在维米尔名下[1]。

——从技术上讲，这幅作品在画家的现有作品中显得独一无二。除了《笛子演奏者》（*La Joueuse de flûte*，同样保存于华盛顿，现在毫无争议地从维米尔名下剔除）之外，《戴红帽子的年轻女子》是唯一一幅绘制于木板上的"维米尔"。也是画家唯一一幅在自己早期的画作上绘制的作品，根据X射线显示，在它的下方有一幅"以伦勃朗的手法"绘制的肖像画。

——图像的"瞬时性"特征不符合维米尔的一贯风格。

[1] Blankert，1978年，转引自Blankert，1986年，第200页。

——虽然袖子和狮头的画法的确让人想到维米尔风格，但区别是它缺乏明暗过渡的技巧。这种对过渡的不重视（而"过渡"在维米尔的画中却是很常见的），有悖于维米尔在光线刻画上的"精湛技艺"。

——人物的位置与（典型的维米尔式）狮头的排列相互矛盾。年轻女子的姿势暗示她正坐在椅子上，而狮头在椅子的"背面"。这种表现从未出现在维米尔笔下（此外，这些狮头之间的距离太近，而且没有对齐[2]，这也不符合维米尔对物体特征及其空间位置的细致关照）。

——最后，帽子在材质表现上的含糊不清（染色稻草、天鹅绒，还是其他材质？），与维米尔在表现织物质地时"近乎可触的精细性"相矛盾。

对布兰克尔特来说，这五个反常现象[3]表明，这幅画并不是维米尔的作品：它是18世纪到19世纪初受其艺术启发的众多画作之一[4]。早在1977年，亚瑟·惠洛克就驳斥了这一论点，他主要从技术层面确定这幅作品出自维米尔之手：化学分析和显微镜分析表明，作品使用的颜料是17世纪的典型颜料，采用的绘画技巧也十分接近《持天平的女人》（图29）和《音乐会》

[2] Wheelock, 1988, p.100.

[3] 除此之外，还有对作为背景出现的挂毯的特殊表现。它不仅图案奇特、难以辨认，还被表现成一个平行于画面的平坦表面，没有一丝褶皱——与维米尔作品中对挂毯的通常表现方式不同，却与《笛子演奏者》背景中的挂毯相似，但这幅作品并非出自维米尔之手。

[4] 关于18世纪末到19世纪初的众多维米尔作品的摹本，见本书第15页。需要指出的是，在华盛顿国家画廊曾被归入维米尔名下的6幅作品中，现在只有2幅确认为维米尔的作品（《持天平的女人》和《写信的年轻女子》），另有2幅"在表现手法"上与维米尔相近，余下的2幅是《笛子演奏者》和《戴红帽子的年轻女子》。

（图13），尤其体现在高光部分[5]。

这一解答相当有力，却不足以一锤定音。

首先，正如布兰克尔特后来提到的，涂层下方"以伦勃朗的手法"绘制的肖像画可以解释作品中的17世纪颜料。

将《戴红帽子的年轻女子》和《持天平的女人》的绘画技巧进行比较，没有表面上那么有说服力。实际上，惠洛克在1977年反驳布兰克尔特的观点时，同意他将《笛子演奏者》从维米尔名下剔除，并且专门从风格上做出了几点解释。然而，在其著作《1650年前后的代尔夫特艺术家与透视法、光学仪器》（*Perspective, Optics and Delft Artists around 1650*）中（同样出版于1977年，但写于1973年），惠洛克却毫不犹豫地将这两幅画归为一类，并指出它们在衣料反光效果上的过度处理：与《花边女工》（图9，图47）不同，这些"（光）点常常以一种不和谐的方式，被不加区分地表现在不同材质上"[6]。不过，惠洛克并没有否定这两幅作品出自维米尔，与戈德沙伊德的观点相反，他认为它们并非（和《花边女工》一样）创作于1667年前后，而是维米尔在1660年代初的作品。惠洛克后来对《戴红帽子的年轻女子》大加赞赏，并将其视作画家成熟时期的创作，并将它的创作时间推至1666—1667年前后 —— 没有进一步提到它在风格上的"不足"。

[5]　Wheelock, 1977[3], p.441

[6]　"《花边女工》……是一幅结构感更强、更纯粹的创作。纱线微妙地融为抽象的颜色形状，表明画家更清楚地认识到'聚焦不准的暗箱图像'的特点，而不是像藏于华盛顿画作中女孩的长袍那样，在这些画中，球状色点常常以一种不和谐的方式，被不加区分地表现在不同材质上"（Wheelock，1977年，第298—299页）。

这一句引文在原书正文与注释中的个别词有差异，中文依原书译出。——译者注

因此，从"风格"角度判定维米尔画作的真伪问题是特别站不住脚的，正如惠洛克本人在1988年所写的那样，该画作唤起的"感官"愉悦，让人"难以客观地评判它和其他维米尔作品之间的联系"。[7]

因此，在这幅画的诱惑力以及它在维米尔作品中反常的创造性特点中，我们尝试找出一幅成功的赝品、一幅"真正的赝品"的典型特征——让人知道它并不是复制原作，而是采用大师的技巧，借鉴他的典型图式，并以一种相当原创的方式将它们结合在一起，最终使作品接近大师本人的原作。而且人们相信这位伪造者将维米尔式"技巧"与弗兰斯·哈尔斯（Frans Hals）的手法结合起来。

这一假设建立在以下两点之上：

——毫无疑问，这幅作品的画面效果与维米尔不同。1948年，德·弗里斯谈论这种原创性时，他的话语令人震惊："《吹长笛的少女》……和《戴红帽子的女子》的构思都超出了艺术家一贯的谨慎作风……极具活力的作画手法，艺术家严格的造型观，使这两幅小画似乎超越了17世纪的绘画，更像是19世纪的作品。"[8]

——这幅画出现在艺术市场的日期同样耐人寻味。正是在1822年12月10日，它首次被记录在巴黎拉封丹收藏的拍卖图录中。这一时期，维米尔的名声已经在藏家中确立，甚至传到了艺术史领域——而他的作品价格急剧上升，因而解释了为什么会发展出"真正的赝品"，它比单纯"以……的手

[7]　Wheelock, 1988, p.100.

[8]　Vries，1948年，第44页，但作者仍然认为这两幅画作均出自维米尔之手。

法"制作的作品更加精良。[9]

在此解答这样一个微妙的问题并不现实。毕竟，没有什么能阻止维米尔醉心于变化或创造，如果画家的作品集更加完整，或许它们便不会显得如此古怪。然而，尽管这件备受讨论的作品很有魅力，也不能就此将它囊括进维米尔的作品全集。

[9] 关于维米尔画作的价格走势及其在18世纪末艺术藏家中的名声，见本书第二章，第14页及之后。

附录三

"神秘的维米尔"[1]

让-路易斯·沃杜瓦耶

（一）

正在杜伊勒里花园网球场美术馆举办的荷兰画派展览令人赞叹，主办方带给我们的最大乐趣，是将三幅代尔夫特的扬·维米尔（Jean Vermeer de Delft）的画带到了巴黎。

这三幅画是《代尔夫特一景》、《少女的头像》（两件均藏于海牙博物馆）和《倒牛奶的女仆》[曾属于西克斯（Six）收藏，现藏于阿姆斯特丹荷兰国立博物馆]。将它们与卢浮宫的《花边女工》进行比较，我们便可以了解这位了不起的天才、画家之王。不过，在我们看来，最好是将《来信》和无与伦比的蓝衣《读信的少女》（Liseuse）一起从荷兰国立博物馆带到巴黎，因为它们或许比《倒牛奶的女仆》更能显示出一种内在诗意的品质，它蕴含在维米尔最美的作品中。[2]

在谈到代尔夫特的维米尔时，我们第一次感到用言语来形容一件艺术品带来的感受与印象是徒劳的。对维米尔来说，主题和画面表现是一体

[1] 原载《观点》，1921年4月30日，5月7日、14日。此文中无论是画作的标题还是艺术家的名字，我们都有意保留了原作者的写法 —— 达尼埃尔·阿拉斯注

[2] 本段中《少女的头像》即正文中《戴头巾的少女》（图7），《读信的少女》即正文中《身穿蓝衣的少女》；海牙博物馆指海牙的莫瑞泰斯皇家美术馆，后文同。——译者注

的。他是一位典型的画家；其作品散发出的魅力完全来自对颜料的掌控、处理与使用方式。在伦勃朗和华托（Watteau）的作品中，想象力与对材料的掌控力是相互协作的。《夜巡》（*La Ronde de nuit*）或《舟发西苔岛》（*Embarquement pour Cythère*）吸引我们的是已有抒情题材的转换，绘画的主题可能是音乐剧或抒情诗的主题。音乐或诗句同样能够表现黑暗中行进的士兵，或是游乐于梦幻世界中的童话人物。而维米尔从不虚构事物，也不评判时事。在他的画中，构思的艺术是以一种最神秘、最隐蔽的方式来实现的。他的一些画作——例如藏于阿姆斯特丹的《来信》或温莎的《音乐课》——如同一张偶然拍下的快照。归根结底，艺术家中真正的魔法师，或许不是那些利用想象的自由与特权的人，在画布上呈现一个假想的、任意的、富于幻觉与虚假的世界，而是那些怯于去掩饰现实面貌的人，只是通过这种朴素的真实，带给我们一种宏大而神秘、高贵而纯净的印象。它类似于我们在自然或人面前无法抗拒地、自发地感受到的印象；比如忽然看见水面上天空的倒影，或一朵盛开花朵的花萼，或是铁锹翻动的松软的泥土，或是一条爬过手背的蓝色静脉，或是奔跑的孩子眼中天真的目光。

或许，在谈论维米尔时，我们想要表达一系列感觉，但这种感觉本身是难以描述的。然而，这位画家所激发的仰慕之情如此接近于爱，且"维米尔的爱慕者"都是如此狂热与坚定，我们或许能幸运地获得他们的谅解。我们本着一种宣扬精神在对他们讲述，毫不谦虚地想让他们"心生向往"。

扬·维米尔的生活及其作品的传奇与他的天才一样，都令人好奇、非同凡响。这部分内容参考了M.古斯塔夫·范聚普（M. Gustave Vanzype）先生的佳作《代尔夫特的维米尔》（*Vermeer de Delft*）[范·厄斯特（Van Oest）编，布鲁塞尔]，其中有一个叙事细节，在此稍作引述。

在19世纪中叶，代尔夫特的维米尔并非完全不为人知，他只是无籍籍名。这位艺术家已经消失在绘画史中——如果作为画家，而不是诗人，人们可能更喜欢伦勃朗。直到1855年，一位名叫W. 比尔热（真名托雷）的法国人，才将代尔夫特的维米尔从遗忘中拯救出来。

1875年，弗罗芒坦（Fromentin）出版了《往昔的巨匠》（*Les Maîtres d'autrefois*）；他用了15页纸的篇幅来介绍乏味的保罗·波特（Paul Potter）；还自鸣得意地研究了梅曲、克伊普等20位艺术家，但对于维米尔只写道："范·德·梅尔（Van der Meer）在法国几乎无人知晓，鉴于他对荷兰人而言都非常陌生，如果我们希望深入了解荷兰艺术的这种独特性，这场旅程一定会有所帮助。"

尽管如此，在欧洲，各大博物馆和私人收藏中都有署名维米尔的画作；但近三百年来，这个无名的签名没能引起任何馆长和藏家的注意，并且维米尔的画作还被无情地冠以某位著名画家的名字——一个能够为画廊增光添彩的名字。所以《梳洗的狄安娜》[3]（*Toilette de Diane*，现藏于海牙博物馆）长期被视作尼古拉斯·马斯的作品。两个世纪以来，彼得·德·霍赫一直被当做《读信的少女》的作者；他同时也是切尔宁（Czernin）收藏中备受瞩目的《画室》（*Atelier du peintre*）的作者。维米尔的其他作品则被归入伦勃朗、特布尔格（Terburg）[4]、梅曲和雅各布·范德米尔（Jacob Vandermeer）的名下。这种长期而普遍的盲目对于学者和艺术家都没有益处。在1850年之前，没有人能够在维米尔的画作面前猜到——不经由思索，而是出于本能——

[3] 即正文中的《狄安娜和她的仙女们》（图11）。——译者注

[4] 即正文提到的赫拉德·特尔·博尔希（Gerard ter Borch）。——译者注

这是一幅独一无二的作品,与它所归属的艺术家的作品截然不同,这简直难以想象。维米尔的技艺,他的和谐,及其画作散发出的情绪没有人能够模仿,甚至没有先例可循。人们可以轻易伪造一幅伦勃朗、弗兰斯·哈尔斯(Franz Hals)、戈雅(Goya)、德拉克洛瓦(Delacroix)的画,却似乎不可能去伪造一幅维米尔的画。同样,在我们看来,在维米尔的作品面前,人们不可能会感到犹豫不决,无法认出它的创作者。

这是我们对维米尔生平的所有了解。他于1632年出生于代尔夫特(根据他的出生证明);并且,通过他的结婚证明,我们了解到维米尔在21岁时,在家乡代尔夫特与凯瑟琳娜·博尔内斯结婚。代尔夫特画家行会的手册中记录了维米尔在1653年正式成为行会画师;他在1662年晋升为行会中的领导者;并于1670年再度担任这一职务。维米尔于1675年12月13日在代尔夫特逝世。在亨利·哈瓦尔(Henry Havard)发现的"死亡鉴定书"的边缘处写着,"留下了八个未成年的孩子"。

据M.范聚普的说法,我们完全有理由相信维米尔从未离开过代尔夫特。所有曾经去过代尔夫特的人都会赞同,这座安静的小城就是画家秘密的灵感来源,阳光照耀在这里的土地与海洋上。一位署名为费米纳(Fœmina)、富有天赋的作家于战前在《费加罗报》(Figaro)上发表了一系列出色的文章(需要有一位编辑将它们整理成册),其中有一篇写道:"代尔夫特是荷兰最独特的城市之一……我们在画中看到锃亮的、泛着蓝光的、浓重的黑色,如同贻贝的外壳,或是看到的沥青的光泽,以及黝黑、黏稠的色调,如同一大片水藻。运河上反射出非同寻常的色彩:黄色、绿色、蓝色,如同我们在古老的彩陶上看到的那样。白色不仅仅是白色,而是像面包皮或象牙般的金栗色,它们的颜色如此丰富,以至于最不起眼的事物都会让人想到那些珍稀的

材质：琥珀、黄金、珊瑚和所有绿色宝石……"

在维米尔的一生中，他不仅只在家乡作画，而且只在居所附近，只在自己的屋子里画画。

有人认为维米尔是伦勃朗的学生；但这种说法没有任何证据，并且那位伟大的分析家和这位伟大的空想家之间，毫无共同之处。还有人将卡雷尔·法布里蒂乌斯视作维米尔的老师。在本次网球场美术馆的展览中，我们也可以看到这位画家的杰出作品。它们几乎没有流露出维米尔的风格；但相较于伦勃朗的作品，它们更接近维米尔。1654年，法布里蒂乌斯在代尔夫特骤然离世，年仅34岁。他比维米尔年长12岁，直到维米尔加入行会的前一年，才成为其中的画师。M. 范聚普据此写道："有可能法布里蒂乌斯是维米尔的同事、朋友，他影响了青年时代的维米尔，给他提供了一些建议，法布里蒂乌斯深受伦勃朗的影响，因此维米尔也间接地、略微地受到了后者的影响。"然而，维米尔的艺术启蒙似乎来自一位名叫莱昂纳德·布拉默（Léonard Bramer）的二流画家，他的兄弟曾以教父的身份出现在维米尔的出生证明上。这位莱昂纳德·布拉默出生于代尔夫特，曾前往法国旅行，并在罗马停留。他是伦勃朗的朋友，伦勃朗还为他画过一幅肖像。"当维米尔于1647年开始他的学徒生涯时，时年51岁的布拉默已经回到了代尔夫特。"我们并不在意这位布拉默是否真的是维米尔的老师。对我们来说，似乎没有必要费力强调伦勃朗在这位《代尔夫特一景》的作者的学艺过程中的巨大影响。将维米尔从伦勃朗的桎梏中解放出来，对于维米尔以及我们来说，或许都是一个契机。

我们还知道维米尔的生活窘迫。当21岁时，他成为行会画师，根据圣路加行会的注册文件记录，他无法负担会费，欠了6荷兰盾；只支付了1荷兰盾

零10分：直到三年后，即1656年才支付了余下费用。我们最后得知，维米尔在生前一直是当地的名人。1667年，一位名为迪尔克·范·布莱斯韦克的作者将他列为代尔夫特的名人之一；1665年，一位名为巴尔塔扎·德·蒙科尼的旅行者在他的《旅行日记》中写道："在代尔夫特，我见到了画家维米尔，他手头没有任何作品：但我们在一位面包师家里看到了一幅，这件仅绘有一个人物的作品却花费了他600里弗……"

这种地方性的名气维持不了多久。在阿姆斯特丹发现了一份1696年的拍卖图录，那时距维米尔离世仅有21年。目录中有21幅维米尔的作品。其中《倒牛奶的女仆》以175荷兰盾的价格售出（在1907年西克斯的继承者的拍卖会上，这件作品的价格高达50万荷兰盾）。至于不久前在阿姆斯特丹以350万法郎的价格售出的《代尔夫特小屋》（*La Maison de Delft*），在1696年的拍卖中仅值72荷兰盾。这份图录中还有那幅令人惊叹的《少女的头像》，它也是本次网球场美术馆展览中的瑰宝。这件杰作在当时仅以36荷兰盾售出；而后来它的价格更低，因为它在海牙的一次公开拍卖会上，仅以2荷兰盾零30分售出！最后值得一提的是，现藏于卢浮宫的《花边女工》在1696年的拍卖中以28荷兰盾成交，之后，在1813年阿姆斯特丹的穆尔曼（Muilman）拍卖会上定价84法郎；在1817年拉佩里埃（Lapeyrière）拍卖会定价501法郎；在1851年内格尔（Nagel）拍卖会上定价365荷兰盾，而在1870年，当卢浮宫从一位鹿特丹藏家那里购买这幅作品时，它的价格已经高达1270法郎！

我们希望人们不会觉得这些审美以外的细节毫无用处。它们既反映出买家们在品味上的摇摆不定，也显示出其品味的滞后。愚蠢的虚荣心让人高价购买那些带有名家签名的画作，却对没有明确归属或没有签名的杰作"弃之不顾"，这已是司空见惯了；尤其引人发笑（或令人痛心）的是，今人对于

过往的修正，已经令维米尔成为公共拍卖市场中最"昂贵"的画家之一，并且，正如M.范聚普所说的那样，"若一个博物馆只拥有一件代尔夫特的维米尔的作品，这件朴实无华的作品往往会成为镇馆之宝"。

在W.比尔热的研究成果面世后，学者们的兴趣逐渐转向编纂维米尔作品全集。其核心为1969年拍卖会上的21幅画作。在这21幅作品当中，有19幅几可确认为维米尔的原作。除此之外，另有17幅也极有可能出自维米尔之手，因此，目前已知的画家的作品有36幅。

下一回，我们想要尝试谈一谈这些画作所展现与涵盖的内容；或许也尝试去探究，是什么让它们对我们产生了如此独特而深刻的吸引力。

（二）

维米尔的作品大致可以分为四类。第一，主题性创作；第二；风景画；第三，室内人物画；第四，肖像画。

第一类中仅有四幅作品，彼此之间差别很大：《妓女》（德累斯顿）、《梳洗的狄安娜》（海牙博物馆）、《耶稣在马大和马利亚家中》（藏于英国）以及《新约》[5]［（*Nouveau Testament*）布雷迪斯（Bredius）博士收藏］。《妓女》是一件大尺幅作品，描绘了"风流酒馆"的场景，这是同时期大部分荷兰艺术家热衷表现的主题，画上有签名和日期：1656年。维米尔当时只有24岁，因此可以说这幅《妓女》属于他早期的作品。我们并不熟悉这幅画，不过M.范聚普——当然不能苛责他对维米尔不冷不热的态度——认为，"我们对于画家所有的，或近乎所有的认识都高于这幅行会作品，它完全无法展现其明

[5]　即正文中《信仰的寓言》的别名。——译者注

净的灵魂、细腻的感受，以及他超乎常人的眼光，它是如此高贵、纯粹，令维米尔区别于同时代的所有画家"。

当然，这幅《妓女》肯定展现出某些过人之处：覆盖在桌子上的东方挂毯，垂至胸口的浅色头巾下露出了女人的脸，在她的胸衣上，我们似乎已经可以看到维米尔代表性的黄色。而同样可以确定的是，在这个无数次出现在维米尔同时代画家笔下的主题中，存在一种个性，它尚未完全摆脱主流趣味。并且，如果我们接受这件作品和《梳洗的狄安娜》和《耶稣在马大和马利亚家中》一样，也属于维米尔的早期创作，那么这三件作品在主题上的多样性，让我们了解到一位新生天才的焦虑与犹豫。

《梳洗的狄安娜》不同于维米尔同时代的任何作品。它是一幅兼具现代感与预见性的非凡之作。我们当然可以将其与柯雷乔（Corrège）的画作相提并论，但它更令人想到普吕东（Prudhon）、柯罗（Corot）笔下的人物，想到库尔贝、方丹（Fantin）以及德加（Degas）的早期作品。没有任何荷兰画家能够将高贵的形式与质朴的情感如此完美地结合在一起。这五名女子可能参考了同一位模特，她们在暮色中，身着古代的服饰。其中狄安娜侧身坐着，几乎位于画面中心；她的衣袍是黄色的。一位穿着深色衣服的女子跪在她面前，像卢浮宫其他画作中为拔示巴（Bethsabée）洗脚的侍从一样。狄安娜身旁坐着另一位女子，她的双脚浸在水中；在背景中，还有一位坐着的裸体女子，背对着我们，以及一位身着黑色衣服、站立的女子，显得安静又神秘。

对于一位从未去过意大利的画家来说，能在17世纪中叶的代尔夫特绘制出这样一幅作品，仍然让人无法理解，甚至感到不可思议。可以想象，维米尔的灵感来自莱昂纳德·布拉默从罗马带回的版画，他向维米尔（可能是他的学生）展示了这些作品。在练习和临摹中，维米尔刚刚完成了那幅《妓

女》，他的才华在画中几乎没有得以施展：他意识到这并不是他应该做的，却还不知道该去向何处。而意大利美丽的寓言，以及那些众神的名字吸引了他的目光。或许他注定要创作神话题材：尝试一项新的实验。《沐浴的狄安娜》(*Bain de Diane*)[6]正是该实验的大胆成果，画面中明显可以感受到范本的存在，其中产生的诗意并非出于风格上的考虑，而是无意中遵循一种不自知的特质。在完成这幅"狄安娜"之后，维米尔仍然犹豫不决、心存矛盾，他进行了一次新的尝试：宗教主题《耶稣在马大和马利亚家中》。这幅画现今保存在苏格兰。它看上去非常出色。在画面表现上，维米尔明显更靠近他所生活的真实而熟悉的世界：向耶稣献上面包的马大，成为后来维米尔笔下侍从形象的典范；我们有理由假设，正是在这一形象的塑造过程中，维米尔发现了自己的兴趣所在，并决定致力于叙事性最少、情感波动最小的室内场景创作。

然而，寓意画和宗教画再度激发了维米尔的创作。我们想要谈谈这幅奇特的《新约》，它是由布雷迪斯博士在莫斯科发现的，战前一直保存在海牙博物馆。这幅画的创作时间肯定比前两幅晚。在其中，维米尔精确而不失柔美的手法，正是我们在其最美的室内场景画中见到的，并且，画面中还有一些画家珍爱的物品，例如地毯、椅子和方砖。我们难以描述这幅画，它就像早期弗兰德斯画家笔下的宗教画谜那样复杂与晦涩。它告诉我们，维米尔在创作时已经全然忘记了自己年轻时所青睐的意大利版画。这位《新约》画面中哀婉动人的女子，对他而言只是一位不速之客，甚至是一位闯入者，她带着蛇与圣杯、世界地图与水晶球，刚刚来到维米尔的画中，而他毫不犹豫地

[6]　即前文提到的《梳洗的狄安娜》。——译者注

将心爱的帷幔和方砖、椅子和东方地毯献给她。

　　维米尔的两幅风景画皆为代尔夫特风景。其中最美的一幅正在网球场美术馆展出。在表现户外场景时，画家就像一架照相机那样忠于现实。这幅画如此真实，就连它的复制品乍一看都像是一张高质量的底片冲印的照片。不得不承认，在海牙看到这幅作品之前，我们其实倾向于采用维米尔《代尔夫特一景》的复制品，或是普桑、克劳德·洛兰（Claude Lorrain），甚至是韦尔内（Vernet）笔下任何一件作品的复制品。然而，一旦端详过原作，它带给我们的记忆就足以改变此前对于复制品的记忆，随即，一场色彩、光线与空间的盛宴便会侵占我们的记忆。你再次看到那片粉金色的沙滩，它构成了画面的前景，那里有一位穿着蓝色围裙的女子，这抹蓝色在她周围创造出一种奇妙的和谐；你再次看到那些停泊在岸边的深色驳船；还有那些砖石修砌的房屋，颜料的质地是如此稀有、厚重而饱满，如果忽略主题本身、仅看这一小块画面，会觉得眼前并不是画的一部分，而是一块瓷片。尤其是，你会再次看到那片广阔的天空，从城市的屋顶到天际，带给人一种永无止境，甚至眩晕的感觉。最后，你会嗅到一种味道，一种环境的气息，从画布向你涌来，你稍稍浸沉其中，就好像在封闭的车厢内经历了漫长旅行之后，降下车窗，突然闻到芬芳的水汽，或是感觉到一阵清风，感受到大自然的气息，甚至在无形之中，体验到环境的变化。维米尔的《代尔夫特一景》也许是世界上最美地表现了天气变幻之诗意的画——甚至可以说，风景画；当你久久地凝视这幅小巧而坚实的画作，印象派画家潦草而散乱的笔法显得多么的矫揉造作。

　　不过在我们看来，无论这些风景画有多么优美，都无法体现出维米尔的

天才。维米尔的杰作，是他的"室内场景画"。

我们很清楚，"室内场景画"这种称法尚不完美，不尽人意。"场景"（scène）一词带有行动之意；然而，除了极少数的例外，维米尔的画作中毫无情节可言。简而言之，他的创作吸引我们的原因之一，或许在于人物形象及其色彩表现之间的反差，画中人不动声色、沉默，生活在静谧而纯净的室内空间中，如同镜影一般，而压迫在他们身上的是色彩的暴政与激情，他们似乎被这股激情所支配、迷惑和奴役。

在这一系列中，维米尔最重要的作品有哪些呢？或许其中最美的一幅是来自阿姆斯特丹荷兰国立博物馆的《读信的少女》：白色的墙上挂着一幅地图；在地图前面，有一位身着蓝衣的少女侧身而立；她的双手抬至胸口，拿着一封信。她正站在桌旁，仔细读着这封信，面对着来自画面左侧的光线；在这张桌子的前方与后侧，各有一把椅子。还有保存在温莎的那件无与伦比的《音乐课》：在一个方形的房间中，日光（依然从左侧）透过铅条网格的窗户照射进来。在前景中，右边有一张覆盖着（和《妓女》中一样）厚重的东方毛毯的桌子；在桌子背后，有一把（和《读信的少女》中一样的）椅子和一把露出一半的大提琴；最后，在画面背景中，一位女子背对着我们，站在靠墙的大键琴前面，在她身旁，一位年轻男子正严肃地注视着她，没有任何动作。在大键琴上方的墙上（白色，几乎在维米尔所有画作中都是如此），一面镜子映出了演奏者的脸。《大键琴旁的年轻女子》（*La Jeune Dame près de son clavecin*，藏于伦敦国立画廊）也表现了一位站立的女子，双手放在琴键上；她侧身而立，将头转向画家，背对着从左侧射进来的光线（卢浮宫的《花边女工》是维米尔唯一一幅光线从画家右侧射入的作品）。柏林博物馆

的《戴项链的女子》（*Femme au collier*）[7]表现的同样是一位侧身而立的女子，站在白墙面前（无需多言，这面墙从来不是纯白色），维米尔懂得如何赋予它珍珠般的珍贵品质。说到有相同画面元素、布局和道具的作品，还可以加上德累斯顿的《读信的少女》[8]、波士顿的《音乐会》以及《从女仆手中接过信的年轻女子》（*Jeune femme prenant une lettre d'une servante*，藏于阿姆斯特丹）。后者和《画室》（藏于维也纳）一样，或许是维米尔最为自由和大胆的一幅画。我们是否可以将这幅阿姆斯特丹的作品视为一幅复合式绘画？画家把他的画架放在第一间相当阴暗的房中，不远处有一扇敞开的门，因此在这间房间里，出现在他眼前的首先是右边的门框、椅子的椅背以及拉开的门帘；而左边，是向他敞开的房门。然后我们看到，在隔壁房间的门槛上，一把扫帚的把手靠在墙的另一面，一双木底鞋搁在黑白相间的方砖地板上。在第二间房中，明亮的光线从左侧射入，照亮了坐在敞开的房门中轴位置上的女子。她正在弹奏曼陀林；但一位女仆刚刚递给她一封信，她站在女主人身旁，后者的演奏被中断了，抬眼望向她。在两位女子的脚边，有一个装满亚麻织物的篮子和一台花边织机（与卢浮宫的画中描绘的一样[9]）；在她们身后，是一面挂有两幅画的白墙、皮革压花的墙纸，以及壁炉的一角。

继续此类描述只会徒劳无益。不过，我们反而希望它们能够给人一种单调的印象。因为正是这种单调构成了作品坚实而稳固的基础；维米尔的才华

[7] 即正文中的《珍珠项链》（图31）。——译者注

[8] 即图5。——译者注

[9] 即《花边女工》。——译者注

恰恰就在于，能够在这个狭小、沉闷和土气的世界中，释放绘画的全部灵魂及其所有奥秘。

（三）

我们相信，维米尔是世界上唯一知道如何在如此有限的主题中，提炼出如此普遍之美的画家。当然，许多画家都描绘过私密空间，但我们并不会如此轻率地将维米尔的艺术和夏尔丹（Chardin）相提并论；我们敢说，因为夏尔丹在这种不变的稳定性面前，会瞬间变得不堪一击，当我们凝视维米尔的画作时，会忘记画中的主题，只想到它的表现风格，想到一块大理石、一面墙，或是一座古老的纪念碑。

维米尔究竟有着何种魔力，能够用最为寻常、平凡的场景，带给观者如此神秘、强烈、独特的情感体验？米开朗基罗、丁托列托（Tintoret）、普桑、德拉克洛瓦的创作会将我们带离现实生活，然而它们之于我们的影响源于一种虚构。这些画家所创造的新世界是精神的产物。西斯廷礼拜堂、圣洛克大会堂、花神的王国、阿波罗与蛇，这些主题甚至在诉诸画面以前，就已经带有某种暗示性的力量，而维米尔的画面主题完全不具备这种力量。然而，这些乍一看只具有感官性的作品，却能够如此迅速地将我们带离现实世界！对维米尔来说，色彩既是物质的语言，又是想象的语言。在此，黄色和蓝色都与人物一样重要；在维米尔的画面中，它们才是舞台上真正的主角，画家的笔触和光线相互配合，使色彩成为画面中不可或缺的组成部分，没有了它们，这些画不过是"梳妆的女子"或"读信的女子"而已。沃尔特·佩特（Walter Pater）写道："任何色彩都不仅仅是自然事物的一种迷人的属性，而像是一种精神，赋予它们生命，并使它们具有表现力"。这一定义完

美地适用于维米尔。“但有人会说，这难道不适用于大多数画家，从波提切利（Botticelli）（佩特的评论正是针对他所作）到凡·高（Van Gogh），从凡·艾克（Van Eyck）到雷诺阿（Renoir）？”

的确如此。不过，只有在维米尔的画作中［或为了留有余地，最好说在维米尔、皮耶罗·德拉·弗朗切斯卡（Piero della Francesca）和柯罗的早期创作中］，这种色彩的精神属性（并且在我们的理解中，“色彩”一词从属于“光线”）成为作品触动我们的唯一的想象要素。简而言之，在这一独特的层面上，没有人能够通过一种物质性的手法产生效果，最终取悦人的精神和心灵，而不是眼睛。

毫无疑问，维米尔所营造的效果，离不开这些童话般色彩背后最娴熟、最细腻、最优雅、最充满爱意的技艺。他的艺术技巧展现出一种中国人的耐心、一种抹去其创作的细节和过程的能力，这只有在远东的绘画、漆器与石刻艺术上才能见到。几乎在所有现代画家笔下，绘画沦为草稿，色彩与光线成为画面中的主角；而当人们不谈画家们所避开的一切时，作品就很容易获得成功。但维米尔却让他的创作尽可能地接近绘画这门艺术。如果我们在欣赏卢浮宫的《花边女工》或网球场美术馆的《倒牛奶的女仆》时，把注意力集中在画面的某处细节上，很快会忘记自己正面对着画框，而仿佛站在一面橱窗前，里面摆放着最珍贵、最新奇的小玩意。

维米尔画作的颜色和质地满足了我们的口腹之欲，满足了当我们走进博物馆时，总会被稍稍地挑起的一种味蕾上的期盼。但在维米尔的作品中，这种质地与颜色的美味，在第一次品尝之后（如果可以这么表述的话），很快就超越了老饕和美食爱好者所获的满足感。维米尔的色彩是由滑腻而丰厚的颜料精心调制而成，就像是“煨炖”那样，尽管经过热烈的涂抹、巧思与精

工，仍然保留了本色。它首先让人想到那些彼此相似的东西，比如珐琅与玉石、漆器与抛光的木头，以及那些需要复杂而精细的工序制作出的东西，比如奶油、酱汁、利口酒。而后，它又让我们想到那些自然界中的活物，如花蕊、果壳、鱼腹、某些动物玛瑙般的眼睛。最后，它让我们想到存在的本源，让我们想到了血液。

在这位我们所关注的天才人物身上，一切都非同寻常、出人意料，我们很快注意到，如果维米尔让我们想到了血，他却很少使用红色。不过，我们想到的并不是血的色调，而是它的质地。我们面对的是一位巫师，如果愿意，它可以是黄色的血、蓝色的血、褐色的血。在维米尔的画中，这种厚重、浓稠而缓慢的颜料，这种戏剧性的紧凑感，这种锐利的色调深度（即使这种色调是白色、灰色、金色），常常带给我们一种印象，类似于看到一个伤口光泽的表面，仿佛覆盖着厚厚的清漆，或是看到厨房地面的瓷砖上，从悬挂的野味上滴落的血晕开的污渍。无须多言，当我们必须像这样用言语来形容与描述，这种比较就会变得令人不快、使人生厌（对此我们深表歉意），若能在毫无了解的情况下感受到这一点，性质就完全不同了，就像长期以来，那些凝视着这些迷人的画作的人们所体验到的那样。

然而，这种隐秘的对应关系，只是使维米尔从画家中脱颖而出的诸多特质之一。

在维米尔的创作中，技艺享有无上的权力，它并不是一种复制的能力，而是一种创造的能力。在这些极少透露技巧和手法的画作面前，我们有时会冒出一种奇妙而荒谬的想法：维米尔的技艺如同一缕阳光，它将潜藏在黑暗中的事物解救出来，以某种魔法般的能力，即刻照亮了它。在这些画中不存

在某种"效果",比如伦勃朗的仰慕者所谓的"明暗法"（clair-obscur）或是委拉斯贵支的"热情"（brio）、弗兰斯·哈尔斯和弗拉戈纳尔（Fragonard）的"手法"（patte）。弗拉戈纳尔的画就像一束花，空气在其间流动，光线在其中散开、倾洒、破碎。而维米尔的画是一罐满溢的蜂蜜、一颗鸡蛋的卵黄、一滴溶化的铅。一旦我们见过他的画，便会觉得那些绘画大师们向我们展示的一切娴熟技术和手法，都显得空洞、单薄和俗气，不过是一种"虚张声势"（或许是片面地）。维米尔以一种谨慎、谦逊的态度——一种出于天性、不自觉的态度——隐藏了他所知道的一切，抹去了他所做的一切；他的野心似乎同一位汽车涂绘师一样，在车身面板上，一层又一层地涂抹，然后打磨、再涂抹、再打磨，直到连最细微的笔触都被抹去，最终消失不见。色彩间的"连接"，即"过渡"，在维米尔的作品中不太可能出现，尤其他在作画时，并不会融合色调，而是将其并置在一起。

如果我们现在回到维米尔的人物形象，会发现他们（当然，肖像画除外）似乎都无视画家和观者的存在。几乎只有藏于伦敦的《大键琴旁的女子》（Femme au clavecin）[10]没有遵守这项神秘的规则；或许，正因为画中的女子注视着我们，这幅画尽管很美，却没有像那些侧身读信的女子，或背对我们的音乐家和酒客那样打动我们。在波士顿的《音乐会》、温莎的《音乐课》中那引人沉思的非凡诗意，肯定在很大程度上都源自这些人物的存在，他们背对着我们，专注地弹琴或歌唱。这份对公众的漠视、对独居的需求，维米尔感受得如此强烈，如此珍惜，以至于他设法为后世保留下它；而维米尔留给后人唯一的刻板印象，是一位坐着的男人，他正在描绘着珍爱之人的

[10]　即前文中的《大键琴旁的年轻女子》——译者注

形象，周围都是他珍惜而熟悉的家具 —— 只是这位画家背对着我们。他不让我们看到他的脸；如果我们放任自己幼稚的幻想，会告诉自己，他永远不会看到我们脸上热切的仰慕之情。

我们所说的这幅画如今保存在维也纳的切尔宁美术馆。它被称为《画室》。这幅作品涵盖了维米尔的所有艺术、所有的家居陈设，甚至可以说，他的全部灵魂。在前景中，有一块带有树叶纹样的帷幔，然后是椅子，以及铺有织物的桌子；这里的一切家具和物品，都是配角、是"密友"，就像是伊斯墨涅（Ismènes）、阿萨西斯（Arsace）一样低调、亲密又恭敬地围绕在主角身旁。然后，在乳白色的墙壁前，有一位双目低垂的模特，可能是画家的女儿，这个孩子或许就是那幅戴蓝色头巾的圣洁头像描绘的主人公，令人振奋的是，这幅画正在网球场美术馆展出。她天真地将自己打扮成缪斯，为此还在衣服外面裹上一大块布；她抱着一本厚重的书，为了看起来像是一位寓言人物，还拿着一个号角，虽然充其量只是一个带有伸缩管的长号。她戴着一个又大又笨的头冠，像是用屋外生长的葡萄藤上的叶子匆匆做成的。那幅著名的地图挂在她身后的墙上；光线一如既往地从画家的左侧照射进来，落在她身上。而维米尔就在那里，背对着我们，描绘着这位动人而甜美的人物形象。他让我们看到他的穿着打扮；但他的脸对我们仍然是未知的，与他的生和死一样。面对这个双重寓言，我们不禁要问：命运是否没有辜负维米尔卑怯的期望，在沉寂了近两个世纪之后，"现代知识"将他的作品与名字从遗忘中拯救出来，赋予他这份已经闪耀多时，却在今天刚刚迎来曙光的荣誉。

参考书目

Adhémar, 1966.

Hélène Adhémar, « La Vision de Vermeer par Proust, à travers Vaudoyer », *Gazette des Beaux-Arts*, 6ᵉ série, 68, 1966, p. 291 *sq.*

Alberti, 1950 (1435).

Leo Battista Alberti, *Della Pittura*, Florence, Sansoni, éd. Luigi Mallé.

Alpers, 1990 (1983).

Svetlana Alpers, *L'Art de dépeindre. La peinture hollandaise au xviiᵉ siècle*, Paris, Gallimard, 1990.

Alpers, 1991 (1988).

Svetlana Alpers, *L'Entreprise de Rembrandt*, Paris, Gallimard, 1991.

Arasse, 1985.

Daniel Arasse, « Les Miroirs de la peinture », dans *L'Imitation. Aliénation ou source de liberté*, Rencontres de l'École du Louvre, Paris, La Documentation française, 1985, p. 63-88.

Arasse, 1989.

Daniel Arasse, « Le Lieu Vermeer », *La Part de l'œil*, 5, 1989, p. 7-25.

Asemissen, 1989 (1988).

Hermann Ulrich Asemissen, *Vermeer. L'Atelier du peintre ou l'image d'un métier*, Paris, Adam Biro, 1989.

Baldwin, 1989.

Robert Baldwin, « Rembrandt's New Testament Prints : Artistic Genius, Social Anxiety and the Marketed Calvinist Image », dans *Impressions of Faith. Rembrandt's Biblical Etchings*, Shelley K. Perlove éd., Dearborn, University of Michigan Dearborn, 1989, p. 24-35.

Bazin, 1952.

Germain Bazin, « La Notion d'intérieur dans l'art néerlandais », *Gazette des Beaux-Arts*, 6ᵉ série, n° 39, 1952, p. 5-26.

Berger, 1972.

Harry Berger Jr., « Conspicuous Exclusion in Vermeer : an Essay in Renaissance Pastoral », *Yale French Studies*, 47, 1972, p. 243 *sq.*

Bianconi, 1968.

P. Bianconi, *Tout l'œuvre peint de Vermeer*, Paris, Flammarion, 1968.

Blankert, 1978 (1975).

Albert Blankert, *Vermeer of Delft. Complete Edition of the Paintings*, Oxford, Phaidon, 1978.

Blankert, 1980.

Albert Blankert, « General Introduction », dans *Gods, Saints and Heroes. Dutch Painting in the Age of Rembrandt*, Washington, National Gallery, 1980, p. 15-33.

Blankert, 1985.

Albert Blankert, « What is Dutch Seventeenth Century Genre Painting ? », *Holländische Genremalerei im 17. Jahrhundert Symposium. Berlin 1984*, Jahrbuch Preussischer Kulturbesitz, 4, 1985, p. 9-32.

Blankert, 1986.

Albert Blankert, « L'Œuvre de Vermeer dans son temps », dans Gilles Aillaud, Albert Blankert et John Michael Montias, *Vermeer*, Paris, Nathan, 1986, p. 69-229.

Bonafoux, 1984.

Pascal Bonafoux, *Les Peintres et l'autoportrait*, Genève, A. Skira, 1984.

Brock, 1983.

Maurice Brock, « Gérard Dou ou l'infigurabilité du peintre », *Corps écrit*, 5, 1983, p. 117-126.

Broos, 1976.

B.P.J. Broos, « Rembrandt and Lastman's *Coriolanus* : the History Piece in 17th-century Theory and
 Practice », *Simiolus*, 8, 1975-76, 4, p. 199-228.

Brown, 1984.

Christopher Brown, *Images of a Golden Past. Dutch Genre Painting of the 17th Century*, New York,
 Abbeville Publishers, 1984.

Carroll, 1981.

Margaret Deutsch Carroll, « Rembrandt as Meditational Printmaker », *Art Bulletin*, LXIII, 4, septembre
 1981, p. 585-610.

Carroll, 1984.

Margaret Deutsch Carroll, « Rembrandt's *Aristotle* : Exemplary Beholder », *Artibus et Historiae*, 10,
 1984, p. 35-56.

Cennini, 1975.

Cennino Cennini, *Il libro dell'arte o Trattato della pittura*, ed. Fernando Tempesti, Milan, Longanesi,
 1975.

Chastel, 1960.

Léonard de Vinci, *Traité de la Peinture*, éd. Chastel-Klein, Paris, Club des Libraires de France, 1960.

Chastel, 1978.

André Chastel, *Fables, formes, figures*, Paris, Flammarion, 1978, 2 vol.

Christin, 1991.

Olivier Christin, *Une Révolution symbolique. L'iconoclasme huguenot et la reconstruction catholique*, Paris, Minuit, 1991.

Claudel, 1946.

Paul Claudel, *Introduction à la peinture hollandaise*, Paris, Gallimard, 1946.

Crary, 1990.

Jonathan Crary, *Techniques of the Observer. On Vision and Modernity in the Nineteenth Century*, Cambridge (Mass.)-Londres, M.I.T. Press, 1990.

Damisch, 1972.

Hubert Damisch, *Théorie du nuage. Pour une histoire de la peinture*, Paris, Seuil, 1972.

Didi-Huberman, 1986.

Georges Didi-Huberman, « L'Art de ne pas décrire. Une aporie du détail chez Vermeer », *La Part de l'œil*, II, 1986, p. 113 *sq.*

Elsky, 1980.

Martin Elsky, « History, Liturgy and Point of View in Protestant Meditation Poetry », *Studies in Philology*, 77, 1980, p. 70-83.

Fehl, 1981.

Philipp. P. Fehl, « Franciscus Junius and the Defense of Art », *Artibus et Historiae*, 3, 2, 1981, p. 9-55.

Félibien, 1972 (1685-1688).

André Félibien, *Entretiens sur les vies et les ouvrages des plus excellents peintres anciens et modernes*, Genève, Minkoff Reprint, 1972.

Fink, 1971.

Daniel A. Fink, « Vermeer's Use of the Camera Obscura. A Comparative Study », *Art Bulletin*, LIII, 1971, p. 493-505.

Freedberg, 1989.

David Freedberg, *The Power of Images. Studies in the History and Theory of Response*, Chicago, Londres, The University of Chicago Press, 1989.

Gaskell, 1982.

Ivan Gaskell, « Gerrit Dou, His Patrons and the Art of Painting », *Oxford Art Journal*, 5, 1, 1982, p. 15-23.

Gaskell, 1984.

Ivan Gaskell, « Vermeer, Judgment and Truth », *Burlington Magazine*, CXXVI, 1984, p. 557-561.

Gioseffi, 1966.

Decio Gioseffi, « Optical Concepts », dans *Encyclopaedia of World Art*, X.

Gelder, 1958.

Jan G. van Gelder, *De Schilderkunst van Jan Vermeer*, Utrecht, Kunsthistorisch Instituut, 1958.

Georgel, 1987.

Pierre Georgel, « Allégories réelles », dans *La Peinture dans la peinture*, Paris, Adam Biro, 1987.

Goldscheider, 1958.

Ludwig Goldscheider, *Jan Vermeer. The Paintings. Complete Edition*, Londres, Phaidon, 1958.

Gombrich, 1975.

Ernst H. Gombrich, « Mirror and Map : Theories of Pictorial Representation », *Philosophical Transactions of the Royal Society of London, B. Biological Science,* vol. 270, No. 903, mars 1975, p. 119-149.

Gombrich, 1976 (1964).

Ernst H. Gombrich, « Light, Form and Texture in Fifteenth-Century Painting North and South of the Alps », dans *The Heritage of Apelles. Studies in the Art of the Renaissance*, Ithaca (New York), Cornell University Press, 1976, p. 19-35.

Gottlieb, 1960.

Clara Gottlieb, « The Mystical Window in Paintings of the Salvator Mundi », *Gazette des Beaux-Arts*, LXVI, 1960, p. 313-332.

Gottlieb, 1975.

Clara Gottlieb, « The Window in the Eye and Globe », *Art Bulletin*, LVII, 4, décembre 1975, p. 559-560.

Gowing, 1952.

Lawrence Gowing, *Vermeer*, Londres, The University Press of Glasgow, 1952.

Gowing, 1953.

Lawrence Gowing, « An Artist in his Studio. Reflections on Representation and the Art of Vermeer », *Art News*, novembre 1953, p. 85 *sq.*

Gudlaugsson, 1959-1960.

Sturla J. Gudlaugsson, *Gerard Ter Borch*, La Haye, Nijhoff, 1959-1960.

Guillerme, 1976.

Jacques Guillerme, « Art figuratif », dans *Encyclopaedia Universalis*, Paris, Encyclopaedia Universalis, 1976, VI, p. 1080-1082.

Haak, 1984.

Bob Haak, *The Golden Age. Dutch Painters of the Seventeenth Century*, Londres, Thames and Hudson, 1984.

Henkel-Schöne, 1967.

Arthur Henkel et Albrecht Schöne, *Emblemata. Handbuch zur sinnbildkunst des XVI. und XVII. Jahrhunderts*, Stuttgart, J.B. Metzlerschen Verlag, 1967.

Hirn, 1912 (1909).

Yrjö Hirn, *The Sacred Shrine. A Study of the Poetry and Art of the Catholic Church*, Londres, MacMillan and Co. 1912.

Houghton, 1942.

Walter É. Houghton, « The English Virtuoso in the Seventeenth Century », *Journal of the History of Ideas*, 3, 1942, p. 51-73 et 190-219.

Hulten, 1949.

K.G. Hulten, « Zu Vermeers Atelierbild », *Konsthistorik Tidskrift* 18, octobre 1949, p. 90-98.

Huvenne, 1984.

Paul Huvenne, *Pierre Pourbus, peintre brugeois. 1524-1584*, Bruges, Crédit communal et Ville de Bruges, 1984.

Jongh, 1969.

Eddy de Jongh, « The Spur of Wit : Rembrandt's Response to Italian Challenge », *Delta*, 12, 2, 1969, p. 44-67.

Jongh, 1971.

Eddy de Jongh, « Réalisme et réalisme apparent dans la peinture hollandaise au xviie siècle », dans *Rembrandt et son temps*, Bruxelles, catalogue de l'exposition, 1971.

Jongh, 1975.

Eddy de Jongh, « Pearls of Virtue and Pearls of Vice », *Simiolus*, 8, 2, 1975-1976, p. 69-97.

Juren, 1974.

Vladimir Juren, « Fecit Faciebat », *Revue de l'Art*, 1974, 26, p. 27-30.

Kahr, 1972.

Madlyn Millner Kahr, « Vermeer's *Girl Asleep*. A Moral Emblem », *Metropolitan Museum Journal*, 6, 1972, p. 115-132.

Kemp, 1990.

Martin Kemp, *The Science of Art. Optical Themes in Western Art from Brunelleschi to Seurat*, New Haven-Londres, Yale University Press, 1990.

Kirschenbaum, 1977.

Baruch D. Kirschenbaum, *The Religious and Historical Paintings of Jan Steen*, New York, Allanheld and
 Schram, 1977.

Koerner, 1986.

Joseph Leo Koerner, « Rembrandt and the Epiphany of the Face », *Res*, 12, automne 1986, p. 5-32.

Koningsberger, 1967.

H. Koningsberger, *The World of Vermeer*, New York, Time Incorporated, 1967.

Koslow, 1967.

Susan Koslow, « De Wonderlijke Perspectyfkas : An Aspect of Seventeenth Century Dutch Painting »,
 Oud Holland, 82, 1967, p. 35-56.

Larsen, 1967.

Erik Larsen, « The Duality of Flemish and Dutch Art in the Seventeenth Century », dans *Akten des 21.
 Internalen Kongresses für Kunstgeschichte* (1964), Berlin, 1967, III, p. 5-65.

Larsen-Davidson, 1979.

Erik Larsen (en collaboration avec Jane Davidson), « Calvinist Economy and 17th Century Dutch Art »,
 University of Kansas Studies, 51, Lawrence (University of Kansas Publications), 1979.

Larsen, 1985.

Erik Larsen, *Seventeenth Century Flemish Painting*, Freren, Luca Verlag, 1985.

Lecoq, 1987.

Anne-Marie Lecoq, « Donner à voir », dans *La Peinture dans la peinture*, Paris, Adam Biro, 1987.

Lecoq, 1987².

Anne-Marie Lecoq, « Gumpp et Velazquez : la double vue du peintre », dans *La Peinture dans la peinture*,
 Paris, Adam Biro, 1987.

Lewalski, 1979.

Barbara Kiefer Lewalski, *Protestant Poetics and the Seventeenth-Century Religious Lyric*, Princeton, Princeton University Press, 1979.

Liedtke, 1976.

A Liedtke, « "The View of Delft" by Carel Fabritius », *Burlington Magazine*, février 1976, p. 62.

Lindberg, 1986.

David C. Lindberg, « The Genesis of Kepler's Theory of Light : Light Metaphysics from Plotinus to Kepler », *Osiris*, 2, 2e série, p. 5-42.

Malraux, 1951.

André Malraux, *Les Voix du silence*, Paris, Gallimard, 1951.

Marin, 1977.

Louis Marin, *Détruire la peinture*, Paris, Galilée, 1977.

Marin, 1980.

Louis Marin, « Les Voies de la carte », dans *Cartes et figures de la terre*, Paris, Centre Georges-Pompidou, 1980, p. 47-54.

Marin, 1983.

Louis Marin, « The Iconic Text and the Theory of Enunciation : Luca Signorelli at Loreto (c. 1479-1484) », *New Literary History*, The University of Virginia, Charlottesville, Virginia, *Literature and Contemporary Theory*, vol. XIV, 3, prin-temps 1983, p. 553-596 (en français dans *Opacité de la peinture. Essais sur la représentation au Quattrocento*, Paris, Usher, 1989, p. 15-49).

Marin, 1984.

Louis Marin, « Logiques du secret », *Le Secret, Traverses*, 30-31, mars 1984, p. 60 *sq.*

Meiss, 1945.

Millard Meiss, « Light as Form and Symbol in Some Fifteenth-Century Paintings », *Art Bulletin*, XXVII,

1945, p. 43-68.

Merleau-Ponty, 1969.

Maurice Merleau-Ponty, *La Prose du monde*, Paris, Gallimard, 1969.

Misme, 1921.

Clotilde Misme, « L'Exposition hollandaise des Tuileries », *Gazette des Beaux-Arts*, LXIII, 1921, p. 325-337.

Misme, 1925.

Clotilde Misme, « Deux "boîtes à perspective" hollandaises du xvii^e siècle », *Gazette des Beaux-Arts*, LXVII, 1925, p. 156-166.

Montias, 1978.

John Michael Montias, « Painters in Delft 1613-1680 », *Simiolus*, 10, 1978-79, p. 84-114.

Montias, 1982.

John Michael Montias, *Artists and Artisans in Delft. A Socio-Economic Study of the Seventeenth-Century*, Princeton, Princeton University Press, 1982.

Montias, 1987.

John Michael Montias, « Cost and Value in Seventeenth-Century Dutch Art », *Art History*, 10, 4, décembre 1987, p. 455-466.

Montias, 1990 (1989).

John Michael Montias, *Vermeer, une biographie. Le peintre et son milieu*, Paris, Adam Biro, 1990.

Naumann, 1981.

Otto Naumann, *Frans van Mieris the Elder (1635-1681)*, Doornspijk, Davaco, 1981.

Nicholson, 1966.

Benedict Nicholson, « Vermeer's Lady at a Virginals », *Gallery Books*, 12, Londres, 1966.

Olin, 1989.

Margaret Olin, « Forms of Respect : Alois Riegl's Concept of Attentiousness », *Art Bulletin*, LXXI, 2, juin 1989, p. 282-299.

Panofsky, 1967 (1939).

Erwin Panofsky, *Essais d'iconologie. Thèmes humanistes dans l'art de la Renaissance*, Paris, Gallimard, 1967.

Panofsky, 1969 (1940).

Erwin Panofsky, « L'Histoire de l'art est une discipline humaniste », dans *L'Œuvre d'art et ses significations. Essais sur les arts visuels*, Paris, Gallimard, 1969.

Panofsky, 1975 (1932).

Erwin Panofsky, « Contribution au problème de la description d'œuvres appartenant aux arts plastiques et à celui de l'interprétation de leur contenu », dans *La Perspective comme forme symbolique*, Paris, Minuit, 1975.

Paris, 1973.

Jean Paris, *Miroirs, sommeil, soleil, espaces*, Paris, Galilée, 1973.

Pline l'Ancien, 1985.

Pline l'Ancien, *Histoire naturelle*, éd. et trad. J.M. Croisille, Paris, Guillaume Budé, 1985, livre XXXV.

Podro, 1982.

Michael Podro, *The Critical Historians of Art*, New Haven-Londres, Yale University Press, 1982.

Price, 1974.

J.L. Price, *Culture and Society in the Dutch Republic during the 17th Century*, Londres, B.T. Batsford Ltd., 1974.

Proust, 1988 (1923).

Marcel Proust, *La Prisonnière*, dans *À la recherche du temps perdu*, Paris, Gallimard, 1988, III.

Rebeyrol, 1952.

Philippe Rebeyrol, « Art Historians and Art Critics, 1. Théophile Thoré », *Burlington Magazine*, 1952, XCIV, p. 196-200.

Recanati, 1979.

François Recanati, *La Transparence et l'énonciation*, Paris, Seuil, 1979.

Ripa, 1970 (1603).

Cesare Ripa, *Iconologia, overo descrittione di diversi imagini cavate dall'antichità, e di propria inventione*, Hildesheim-New York, 1970.

Robinson, 1974.

Franklin W. Robinson, *Gabriel Metsu (1629-1667). A Study of His Place in Dutch Genre Painting of the Golden Age*, New York, Abner Schram, 1974.

Rosand, 1975.

David Rosand, « Titian's Light as Form and Symbol », *Art Bulletin*, LVII, 1, mars 1975, p. 58-64.

Rzepinska, 1986.

Maria Rzepinska, « Tenebrism in Baroque Painting and its Ideological Background », *Artibus et Historiae*, 13, 1986, p. 91-112.

Salomon, 1983.

Nanette Salomon, « Vermeer and the Balance of Destiny », dans *Essays in Northern European Art Presented to Egbert Haverkamp-Begemann*, Doornspijk, Davaco, 1983, p. 216-221.

Schama, 1991 (1987).

Simon Schama, *L'Embarras de richesses. La culture hollandaise au siècle d'or*, Paris, Gallimard, 1991.

Schwarz, 1966.

Heinrich Schwarz, « Vermeer and the Camera Obscura », *Pantheon*, 24, 1966, p. 170-182.

Seymour, 1964.

Charles Seymour, « Dark Chamber and Light-Filled Room : Vermeer and the Camera Obscura », *Art Bulletin*, XLVI, 3, 1964, p. 323-331.

Slive, 1956.

Seymour Slive, « Notes on the Relationship of Protestantism to Seventeenth-Century Dutch Painting », *The Art Quarterly*, 19, 1956, p. 3-15.

Smith, 1982.

David R. Smith, « Rembrandt's Early Double Portraits and the Dutch Conversation Piece », *Art Bulletin*, LXIV, 2, juin 1982, p. 259-288.

Smith, 1985.

David R. Smith, « Towards a Protestant Aesthetics : Rembrandt's 1655 *Sacrifice of Isaac* », *Art History*, 8, 3, 1985, p. 290-302.

Smith, 1987.

David R. Smith, « Irony and Civility : Notes on the Convergence of Genre and Portraiture in Seventeenth-Century Dutch Painting », *Art Bulletin*, LXIX, 3, septembre 1987, p. 407-430.

Smith, 1988.

David R. Smith, « "I Janus" : Privacy and the Gentlemanly Ideal in Rembrandt's Portraits of Jan Six », *Art History*, 11, 1, mars 1988, p. 42-63.

Smith, 1990.

David R. Smith, « Carel Fabritius and Portraiture in Delft », *Art History*, 13, 2, juin 1990, p. 151-174.

Snow, 1979.

Edward A. Snow, *A Study of Vermeer*, Berkeley-Los Angeles-Londres, University of California Press, 1979.

Stechow, 1969.

Wolfgang Stechow, « Some Observations on Rembrandt and Lastman », *Oud Holland*, 84, 1969, p. 148-162.

Steinberg, 1990.

Leo Steinberg, « Steen's Female Gaze and Other Ironies », *Artibus et Historiae*, 22, 1990, p. 107-128.

Straten, 1986.

Roelof van Straten, « Panofsky and iconoclass », *Artibus et Historiae*, 13, 1986, p. 165-181.

Sutton, 1980.

Peter C. Sutton, *Pieter de Hooch*, Oxford, Phaidon Press Ltd., 1980.

Sutton, 1984.

Peter C. Sutton, « Masters of Dutch Genre Painting » et « Life and Culture in the Golden Age », dans *Masters of Seventeenth-Century Dutch Genre Painting*, Philadelphie, Philadelphia Museum of Art, 1984, p. XIII-LXVI et LXVII-LXXXVIII.

Swillens, 1950.

P.T.A. Swillens, *Johannes Vermeer. Painter of Delft 1632-1675*, Utrecht-Bruxelles, Spectrum Publishers, 1950.

Thoré-Burger, 1866.

W. Thoré-Bürger, « Van der Meer de Delft », *Gazette des Beaux-Arts*, XXI, 1866, p. 297-330, 458-470 et 543-575.

Tolnay, 1953.

Charles de Tolnay, « L'Atelier de Vermeer », *Gazette des Beaux-Arts*, XLI, 1953, p. 265-272.

Toussaint, 1977.

Hélène Toussaint, *Gustave Courbet (1819-1877)*, Paris, éditions de la Réunion des musées nationaux, 1977.

Valère Maxime, 1935.

Valère Maxime, *Actions et paroles mémorables*, éd. et trad. P. Constant, Paris, Garnier, 1935.

Vasari, 1983 (1550-1568).

Giorgio Vasari, *Les Vies des meilleurs peintres, sculpteurs et architectes*, éd. André Chastel, Paris, Berger-Levrault, 1983.

Vaudoyer, 1921.

Jean-Louis Vaudoyer, « Le Mystérieux Vermeer », *L'Opinion*, 30 avril, 7 mai, 14 mai 1921.

Vries, 1948.

A.B. de Vries, *Jan Vermeer de Delft*, Paris, Pierre Tisné, 1948.

Welu, 1975.

James Welu, « Vermeer : His Cartographic Sources », *Art Bulletin*, LVII, 1975, p. 529-547.

Welu, 1978.

James Welu, « The Map in Vermeer's *Art of Painting* », *Imago Mundi*, 30, 1978, p. 9-30.

Welu, 1986.

James Welu, « Vermeer's *Astronomer* : Observations on an Open Book », *Art Bulletin*, LXVIII, 2, 1986, p. 263-267.

Wheelock, 1977.

Arthur K. Wheelock Jr., *Perspective, Optics and Delft Artists around 1650*, New York-Londres, Garland, 1977.

Wheelock, 1977[2].

Arthur K. Wheelock Jr., « Constantin Huygens and Early Attitudes Towards the Camera Obscura », *History of Photography*, I, 2, avril 1977, p. 93 *sq.*

Wheelock, 1977[3].

Arthur K. Wheelock Jr., « Albert Blankert, *Johannes Vermeer van Delft 1632-1675* », compte rendu, *Art Bulletin*, LIX, 1977, p. 439-441.

Wheelock-Kaldenbach, 1982.

Arthur K. Wheelock Jr. et C.J. Kaldenbach, « Vermeer's *View of Delft* and His Vision of Reality », *Artibus et Historiae*, VI, 3, 1982, p. 9-35.

Wheelock, 1985.

Arthur K. Wheelock Jr., « Pentimenti in Vermeer's Paintings : Changes in Style and Meaning », *Holländische Genremalerei im 17. Jahrhundert Symposium Berlin 1984, Jahrbuch Preussischer Kulturbesitz*, 4, 1985, p. 385-412.

Wheelock, 1986.

Arthur K. Wheelock Jr., « *St Praxedis* : New Light on the Early Career of Vermeer », *Artibus et Historiae*, 7, 1986, p. 71-89.

Wheelock, 1988.

Arthur K. Wheelock Jr., « The Art Historian in the Laboratory : Examination into the History, Preservation and Techniques of 17th Century Dutch Painting », *The Age of Rembrandt. Studies in Seventeenth-Century Dutch Painting, Papers in Art History from the Pennsylvania State University*, III, 1988, p. 220-245.

Wheelock, 1988[2].

Arthur K. Wheelock Jr., *Jan Vermeer*, New York, Abrams, 1988.

Zamplenyi, 1976.

A. Zamplenyi, « La Chaîne du secret », *Du Secret, Nouvelle Revue de Psychanalyse*, 14, 1976, p. 313 *sq*.

画作索引

（按作者名西文、作品名西文排序）

[1] 这幅画在附录三中提到3次（见第167、169、177页），但原文使用的西文名都不同，依次为*Liseuse*，*Jeune Fille lisant*，*La Liseuse*；依据对画作的描述（少女穿蓝衣，藏于海牙）可判断为同一作品。为避免给读者造成混乱，这3处对应的中文译名都用《读信的少女》。——译者注